KB124825

중학생
토론학교
예술과
아름다움

중학생 토론학교

예술과 아름다움

초판 1쇄 펴낸날 2014년 02월 12일
초판 6쇄 펴낸날 2022년 03월 02일

지은이 한지희
그린이 이형진
펴낸이 홍지연

편집 고영완 정아름 김선현 전희선 조어진
디자인 전나리 박태연 박해연
마케팅 강점원 최은 이희연
경영지원 정상희

펴낸곳 ㈜우리학교
출판등록 제313-2009-26호(2009년 1월 5일)
주소 03992 서울시 마포구 동교로23길 32 2층
전화 02-6012-6094
팩스 02-6012-6092
홈페이지 www.woorischool.co.kr
이메일 woorischool@naver.com

중학생
토론학교

예술과
아름다움

한지희 지음

우리학교

중학생 토론 학교에 오신 것을 환영합니다

토론은 세상에 던져진 커다란 질문에 나만의 답을 찾아 가는 과정입니다.

나는 어떤 사람일까? 좋은 세상은 어떤 모습이어야 할까?

차근차근 두근두근 내 입장을 발견해 가는 과정입니다.

어디선가 들었던 말, 인터넷의 조각 지식들만으론 어렵습니다.

참고서의 정답과 해설을 외우는 것도 별 도움이 되지 않습니다.

이제 토론학교에서 내 힘으로 생각하는 법,

내 목소리로 말하는 법을 배워 봅시다.

스스로의 힘으로 결론을 내려 나만의 입장을 찾아봅시다.

내 입장을 찾다 보면 다른 사람의 생각에도 귀 기울이게 됩니다.

이기려고만 하는 토론, 갈등의 골이 더 깊어지는 토론이 아니라

상대방을 배려하고 존중하는 토론,

문제를 함께 해결해 나가는 토론이 시작됩니다.

토론은 모두가 이기는 유쾌한 싸움입니다.

토론은 정답을 찾는 공부가 아니라 질문을 던지는 공부입니다.

틀려도 괜찮습니다.

여러분의 생각을 말해 보세요.

이제 잔치를 벌일 시간……

눈송이 하나하나가 작은 별빛입니다. 하얀 겨울밤에 은가루를 날리며 남모를 이야기를 속닥입니다. 둥근 수정구슬에는 아름다운 세상이 들었습니다. 아름다움은 우리를 꿈꾸게 하지요. 마음을 빼앗겨 새로운 세상을 만나게 합니다. 수정구슬 안에 넣어 영원히 붙잡아 두고 싶은 것은 더 있습니다. 이른 새벽 햇빛에 물든 분홍빛 구름, 아기의 맑은 웃음소리, 수줍은 듯 오므린 꽃 봉우리 등에도 사랑스런 아름다움이 있습니다.

이 아름다운 것들이 품은 '아름다움' 자체의 탐구는 철학의 몫입니다. 참으로 아름다운 '지혜'에 대한 사랑이 철학이지요. 아주 오래전, 철학자 소크라테스와 제자들은 아름다움에 대한 사랑을 두고 토론을 벌였습니다. 여럿이 나눈 대화를 통해 생각이 점차 여물었습니다. 원래 가졌던 생각이 아니라 이야기를 주고받아 떠오른 생각입니다. 소크라테스의 제자, 플라톤이 그날의 대화를 '잔치'를 뜻하는 『향연』이란 책에 기록했습니다. 이처럼 지혜를 사랑하는 사람들이 생각을 나누는 자리는 앎의 잔치, 향연과 같습니다. 그리고 대화를 적은 글은 철학서이자 동시에 문학작품, 곧 예술이 됩니다.

이제 우리도 지혜를 사랑하는 마음으로 예술과 아름다움에 대해 토론합시다.

즐겁고 뜻깊은 잔치를 벌여봅시다. '무엇이든 예술이 될 수 있을까?'에서 독창성을 중시하는 현대 예술의 경향을 알아보면서 예술이란 과연 무엇인지 함께 생각해 봅시다. '성형수술로 거듭날 수 있을까?'에서 아름다운 얼굴을 가지려는 이유와 그 의미에 대해 생각해 봅니다. '폭력적인 이미지에 노출될수록 폭력적이 될까?'는 대중매체의 폭력 이미지가 우리 마음에 미치는 영향에 대해 고민하는 시간입니다. 『베니스의 상인』을 내 마음대로 읽어도 될까?'에서는 작품을 제작한 예술가의 의도와 독자의 자유로운 감상에 대한 문제를 탐구합니다. '박수근의 〈빨래터〉가 진품이 아니라면 아무 가치가 없을까?'는 진품과 진품이 아닌 그림을 '가치'의 측면에서 살펴봅니다. 끝으로 '창의성은 하늘이 내린 재능일까?'에서 새롭고 적절한 것을 만드는 능력인 창의성을 노력을 통해 얻을 수 있는지 궁리해 봅시다.

책을 쓰기 시작할 무렵 책상이 창을 향하도록 했습니다. 무심한 눈길을 주었던 풍경에 어느새 하얀 눈꽃이 피었군요. '예

술가의 눈'을 가진다면 눈 내리는 풍경을 수정구슬 속 세상으로 바라볼 수 있을까요?

문득 시간의 흐름을 실감하면서 예술과 아름다움에 관한 깊이 있는 성찰로 이끌어주신 고마운 스승들이 떠오릅니다. 그 소중한 가르침을 담은 이 책이 청소년 여러분을 진지한 사유의 세계로 안내하길 바랍니다. 아울러 하나의 문제에는 여러 측면이 있음을 깨닫길 희망합니다. 나와 다른 의견에도 귀 기울여 나누는 아름다운 '소통'을 이루기 위해…….

2014년 1월의 어느 눈 오는 날,

한지희

차례

01

무엇이든 예술이
될 수 있을까?

●●● 현대미술 전시회를 다녀오거나 관련된 책을 읽으면 정말 깜짝 놀랄 만큼 기이하고 충격적인 작품이 많다는 생각이 듭니다. 오늘날 우리는 다양한 기법과 재료를 사용한 파격적인 작품들을 종종 볼 수 있지요. 작은 섬 여러 개를 핑크빛 천으로 둘러싼 풍경이나 방부액을 넣은 수조에 담근 조각난 동물의 시체가 작품이 됩니다. 액자에 넣은 그림과 대리석 혹은 청동으로 만든 조각같이 평범한 작품이 도리어 보기 힘들 정도지요. 우리 시대에 이르러 처음으로 예술에서 모든 게 가능해진 걸까요? 과연 무엇이든 예술이 될 수 있을까요?

●

그래,
예술은 경계를 허무는 일이야!

●

아니야,
예술도 예술 나름이지!

'무엇이든 예술이 될 수 있을까?'를 물을 때 그 '무엇'을 한번 떠올려 볼까요? 일단 전통적인 예술작품을 포함하는 '사람이 만든 것'이 있겠고요. '도시' 같은 인공 환경이 아닌, 사람을 둘러싼 '자연'과 또 '사람'이 들어갈 테지요. 이 세 가지를 모두 예술로 볼 수 있을지 아래의 이야기를 읽으며 함께 생각해 봅시다.

이야기 1

'일상 용품'이 예술이 되다

일찍이 영국의 예술계 지도자 400명이 선정한 '20세기 가장 영향력 있는 작품'은 뒤샹의 〈샘〉(1917)입니다. 〈샘〉은 남성용 소변기를 뒤집은 다음 "R. Mutt, 1917"이라고 서명한 작품입니다. 이같이 공장에서 대량 생산된 기성품을 이용한 작품을 뒤샹은 '레디메이드(readymade)'라고 불렀습니다. 뒤샹은 이미 만들어진 변기에 서명을 하고 거꾸로 세워 전시장에 옮겨 놓아 '변기'가 예술작품이 되도록 했습니다. 그는 무트 씨가 〈샘〉을 직접 만들었는지는 중요하지 않다고 했어요. 오히려 변기를 선택하여 변기에 대한 새로운 생각을 창조한 것을 눈여겨봐야 한다고 말했지요. 바로 〈샘〉을 주목해야 하는 이유라는 겁니다. 이 말은 예술가의 작품 제작과 더불어 '새로운 생각'까지 예술적 창조가 된다는 뜻입니다. 당시 사람들은 뒤샹의 생각에 선뜻 동의할 수 없었지만 이 새로운 예술의 개념은 수많은 현대 미술가들에게 지대한 영향을 미쳤습니다.

이야기 2

'자연'이 예술이 되다

'자연의 아들'이라 불리는 손피스트 역시 이미 만들어진 '레디메이드'를 예술작품으로 삼았습니다. 단, 뒤샹과 차이가 있다면 뒤샹의 레디메이드가 '일상 용품'이라면 손피스트의 레디메이드는 '자연'이라는 점이지요. 손피스트는 자연을 예술작품이라고 생각했어요. 그래서 거

대한 잿빛 도시에 사는 도시인들이 자연을 예술작품으로 감상하기를 바랐지요. 손피스트의 〈시간 풍경(Time Landscape)〉(1965)은 대도시의 한가운데 만든 작은 숲입니다. 그는 오래 전 뉴욕 시에 자랐을 나무와 풀들을 골라 심어 녹색의 작은 공간을 꾸몄답니다. 콘크리트 건물들로 빼곡한 도시에 손바닥만 한 푸른 공간이 숨을 쉽니다. 사람의 손이 타지 않은, 도시의 잊혀진 자연을 보여 주지요. 〈시간풍경〉은 분주하게 오가는 사람들로 북적이는 대도시의 까마득한 옛날을 상상하게 하지요. 그런데 이 '작은 숲'이 손피스트의 작품일까요? 나무를 심은 사람은 손피스트지만 햇빛과 빗물이 나무를 키웠을 텐데……. 과연 '자연'은 누구의 작품일까요? 손피스트? 자연? 아니면 둘의 '합작품'?

'사람'이 예술이 되다

비디오 아티스트 백남준과 함께 1960년대 '플럭서스(Fluxus)'라는 아방가르드 예술운동을 펼쳤던 프랑스의 행위예술가 벤 보티에. 그가 1964년 프랑스의 한 도시에서 독특한 예술을 선보였습니다. 거리에 앉은 보티에는 플래카드를 들고 있습니다. 그 카드에는 다음과 같은 문구가 씌어 있고요.

"날 쳐다보세요. 그럼 나는 예술이 됩니다."

보티에의 말대로 우리가 그를 쳐다보면 그는 예술이 될까요? 보는 이의 시선이 '예술가'를 '예술'로 바꾸어 놓을까요? 인적이 끊겨져 아무도 보티에를 바라보지 않으면 그는 '예술'에서 '예술이 아닌 것'이 될까요? 도대체 예술이 뭐길래? 보티에의 플래카드를 따르면 우리는 결국 '예술 자체'에 대한 물음으로 나아가게 됩니다. 이로써 그가 이 해프닝으로 노렸던 것이 예술이 무엇인지 스스로 묻는 질문에 있다는 생각이 듭니다. 그래도 여기서 적어도 답 하나는 얻은 듯합니다. 예술이란, 철학과 마찬가지로 가장 근본적인 것을 묻고 생각한다는 사실!

그래!
예술은 경계를 허무는 일이야

예술가는 독창성을 추구한다

예술은 늘 젊습니다. 기존의 것에 안주하지 않고 새로운 것을 향해 나아갑니다. 꼭 미지의 땅으로 탐험을 떠나는 용감한 젊은이를 닮았습니다. 그래서 이제껏 경험하지 못한 놀라운 세상을 찾기를 원합니다. 끊임없이 새로움을 추구하는 예술가의 독창성이란 이처럼 남과 다른, 참신하고 혁신적인 것을 보여 주는 데 있습니다. 일찍이 소설가 프루스트는 예술 덕분에 우리는 자신의 세계만이 아니라 독창적인 예술가의 수만큼 많은 세계를 만난다고 말했지요. 그래서 예술로 인해 다양한 세계를 접하게 된다고 말입니다. 즉 예술가는 미처 보지 못했던 세계를 우리 눈앞에 드러내는 선구자와 같습니다.

예술의 진취적이고 앞서 나가는 이 같은 성격은 때때로 보통 사람들의 지지를 얻기 힘든 경우를 만듭니다. 언제나 새로움을 추구하는 예술가들에 비해 일반인은 상대적으로 안정되고 보수적인 성향을 지니기 때

문이지요. 〈생각하는 사람〉으로 유명한 로댕의 경우가 하나의 사례가
될 것입니다. 어느 날 로댕은 프랑스의 대문호 발자크를 기념하기 위한
동상 제작을 의뢰받습니다. 그를 숭배하던 로댕은 '범상치 않은 작품'을
제작하기로 결심하고 소설가의 고향을 찾아 그곳 사람들의 체형을 연
구하는가 하면 스무 점에 가까운 조각상을 시험 삼아 만들기도 했습니
다. 이렇게 심혈을 기울인 〈발자크 상〉은 대문호의 몸을 옷으로 덮은, 하
나의 거대한 덩어리로 표현되었지요. 바로 위풍당당한 위엄
을 드러내기 위해서였습니다. 그러나 사람들은 동상
의 거친 표면 처리와 정교하지 않은 세부 묘사만 눈
여겨보았습니다. 발자크 상을 의뢰했던 프랑스
문인협회는 '자루를 뒤집어쓴 유령 같은 청동
덩어리'라며 발자크를 모욕하는 조각상을 받
아들일 수 없다고 했지요.

결국 발자크 상은 무려 41년이나 이곳저곳
을 떠돌다 로댕이 세상을 떠난 지 20여 년이
지난 후에야 비로소 원래 설치하려던 장소에
자리를 잡습니다. 로댕의 말대로 일반인은 모
델을 그대로 본뜨는 조각에 길들어져 있어 시
대를 앞서는 예술가의 감각을 따라갈 수 없었
던 것입니다. 그들은 이 예사롭지 않은 작품을
오히려 상식에 어긋난 것으로 받아들였지요. 이
처럼 시대를 앞서는 예술은 보통 사람들의 이

오귀스트 로댕, 〈발자크 상〉, 1897

해를 얻지 못해 평가절하되기도 합니다. 예술가의 진취적인 작품에 대해 일반인들은 거부감을 드러내기 일쑤입니다. 지금까지와 다른 점에 대해 생소하게 느끼고 비난을 퍼붓습니다. 그렇지만 단지 작품이 전과 다르다는 이유로 거부감을 느낀 것이라면 작품의 진정한 품격과 가치는 결국 언젠가 인정받게 됩니다. 후에 〈발자크 상〉이 조각에 추상적인 요소를 도입한 현대 조각의 출발점으로 칭송받은 것처럼 말입니다.

현대에 이르면 예술에서 독창성의 추구는 더욱 주된 흐름이 됩니다. 이를테면 잠들어 있는 상상력을 일깨우려 했던 '다다(Dada)'는 제1차 세계대전 중 중립국 스위스로 피난 온 예술가들을 중심으로 시작된 예술운동이었지요. 수많은 사람들이 목숨을 잃는 혼란의 와중에서 다다의 예술가들은 인간의 이성을 불신했습니다. 또한 전통적인 권위를 가진 것들을 부정했습니다. '우연적 효과'를 예술작품에 도입한 한스 아르프 역시 지금껏 예술을 지배해 온 이론을 버리고 새로운 예술을 추구했지요. 그는 예술가의 의지나 계획에 의한 것뿐만 아니라 우연적인 것도 예술작품이 된다고 선언했습니다. 〈우연의 법칙에 따라〉는 아르프의 예술 세계를 보여 주는 대표작입니다. 어느 날 영감이 떠오르지 않던 그가 색종이를 찢어 버렸는데 바닥에 흩뿌린 그 모습이 바로 자신이 원하던 것임을 깨닫게 되었지요. 아르프는 이를 그대로 화폭에 옮겨 작품으로 삼았습니다.

아르프가 '색종이의 우연한 배열'을 작품으로 삼았다면 현대 작곡가 존 케이지는 관객들이 내는 '우연적인 소음'을 음악으로 제시한 경우입니다. 〈4분 33초〉란 유명한 공연에서 연주자는 피아노를 치는 대신 건반 앞에서 4분 33초 동안 가만히 앉아 있었습니다. 케이지는 4분 33초 동안 들리는 수군거리는 말소리, 헛기침 등 소음을 음악으로 들려주었다고 말합니다. 즉 침묵을 연주하고 소음을 감상하도록 했지요. 객석에서 청

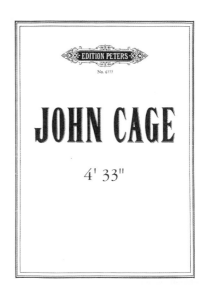

중들이 내는 이러한 소음을 그는 '우연의 음악'이라 불렀습니다. 한편 현대무용에서는 무용수들이 무대에 올라 정지한 채 일정 시간 관객들을 바라보다 퇴장하는 '춤'을 공연하기도 합니다. 케이지의 작품이 '침묵의 곡'이라면 이 경우는 '정지한 무용'이라고 할 수 있지요. 파격은 여기서 그치지 않습니다. 전혀 새로운 것을 추구하는 예술가들은 관객들을 충격에 몰아넣는 색다른 시도를 합니다.

이처럼 현대 예술은 너무나 다양하여 '예술은 무엇'이라는 하나의 정의를 내리기 힘듭니다. 계속 변하고 새로운 특성을 가진 예술작품들이 속속 등장하고 있습니다. 예술철학자 모리스 웨이츠는 예술의 이와 같은 속성에 주목한 사람입니다. 그는 예술을 무엇으로 정의하기 불가능하다고 주장했습니다. 끊임없이 새로운 예술이 선보이는 마당에 예술이 무엇이라고 정의를 내려도 그에 속하지 않는 작품이 곧바로 등장하기 때문입니다. 다만 새로 등장한 것이 무엇이든 지금까지의 예술작품과 부분적으로나마 닮은 점이 있다면 예술작품이 될 수 있다고 말합니다. 이를테면 철학자 비트겐슈타인이 말했듯이 할아버지와 아버지와 내가 한 가족으로 보이는 것은 세 명의 얼굴이 전부 닮았기 때문이 아닙니다. 할아버지와 아버지는 눈매가, 아버지와 나는 콧날이, 할아버지와 나는 얼굴형이 닮았다고 해 봅시다. 세 명은 얼굴의 어떤 부분이 각각 비슷합니다. 그렇지만 이처럼 얼굴의 일부가 닮았다면 할아버지와 아버지 그리고 내가 한 가족이라는 것을 알 수 있지요.

마찬가지로 기존의 예술작품과 닮은 부분이 조금이라도 있다면 그것은 예술작품이 된다는 겁니다. 예를 들어 바닷가에 떠내려 온 '부목'이라도 기존의 조각과 어딘가 닮은 점이 있다면 엄연한 예술작품이 됩니다. 하늘의 노을빛 등도 같은 이유에서 예술이 되는 것이지요. 실제로 제임스 터렐의 〈스카이 스페이스(Sky Space)〉는 천장에 뚫린 구멍으로 시시각각 바뀌는 일몰을 감상하는 작품입니다. 해 질 무렵이 되면 관람객들은 미술관 바닥에 누워 감상할 채비를 하지요. 곧 하늘이 점점 어두워지면서 미술관 천장의 열린 구멍으로 빛과 어둠이 빚어내는 장관을 바라봅니다. 붉은색에서 청색으로 다시 잿빛으로 바뀌는 하늘을 올려다보면서 관객들은 새삼스레 자연의 아름다움에 사로잡힙니다.

'예술의 정의'에 대한 웨이츠의 생각을 따르면 새로운 예술작품을 열린 마음으로 받아들이는 것이 어렵지 않습니다. 이 세상에 부분적으로라도 닮지 않은 사물은 없기 때문이지요. 이것과 저것이 어떤 부분이 닮았으면, 저것은 그것과 또 다른 부분이 닮았습니다. 이렇게 이 세상 모든 것들은 서로 서로 비슷한 점이 있습니다. 통째로 닮지는 않았지만 부분끼리는 닮았습니다. 그리고 이와 같다면 기존의 예술작품과 닮은 점이 있기 때문에 예술작품이 되는 경우가 많아지지요. 곧 웨이츠의 주장대로라면 이 세상 많은 것들이 새로운 예술작품이 될 수 있습니다. 예술이 어떤 것이라는 정의를 내리는 것이 불가능하다고 본 웨이츠는 다양한 형태의 예술작품을 받아들일 수 있는 가능성을 제시했습니다.

작품에서라면 기이하고 충격적인 것도 흥미로울 수 있어

여러분은 미술 시간에 폐지나 깡통, 페트병 등을 이용한 작품을 만들어본 적이 있을 거예요. 예를 들어 요구르트 병을 쌓아 만든 거북선, 페트

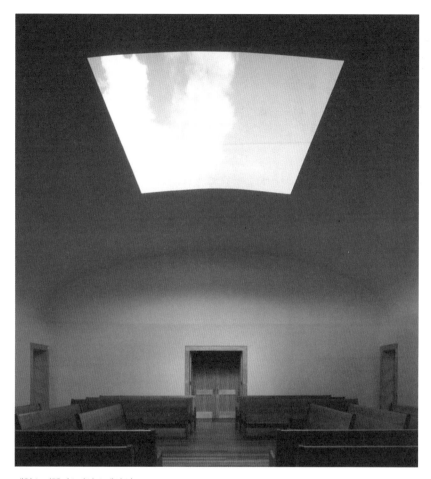

제임스 터렐, 〈스카이 스페이스〉

병을 잘라 몸통으로 삼은 돼지, 신문지를 잘게 찢어 물에 불린 다음 모양을 만들어 굳힌 하회탈 등은 쓰고 버린 '폐품'이 그럴듯한 '작품'으로 탈바꿈한 경우입니다. 그런데 집에서 준비해 온 폐지, 요구르트 병 등은 재활용 쓰레기지만 그것으로 만든 작품은 더 이상 쓰레기가 아닙니다. 쓰레기로 만든 작품이라도 쓰레기는 아니라는 것입니다. 어떤 재료로

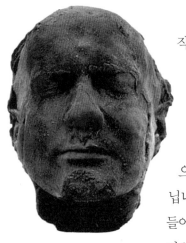
마크 �퀸, 〈셀프〉, 1991

작품을 만들든 재료와 완성된 작품은 다른 것입니다.

우리가 쓰고 버린 폐품과 쓰레기로 만든 작품이 더 이상 폐품과 쓰레기가 아니듯이 사람의 피나 배설물 등 혐오스럽고 추한 것으로 만든 작품도 더 이상 피나 배설물 등이 아닙니다. 엄연한 예술작품이 된다는 것이죠. 예를 들어 영국 현대 작가 마크 퀸은 보통 사람이 가진 피의 평균 양에 해당하는 피를 뽑아 만든 두상, 〈셀프(Self)〉 시리즈로 유명합니다. 그는 이 작업을 위해 5개월 동안 정기적으로 피를 뽑아 자신의 얼굴을 만들었지요. 우리는 누구나 자기 얼굴을 가장 잘 안다고 여기지만 피를 응고시킨 〈셀프〉는 내 얼굴이라도 나에게 더 이상 친숙하지 않을 수 있다는 것을 보여 줍니다. 더구나 냉동고에 보관하지 않으면 금세 상하고 맙니다. 〈셀프〉 연작 중 한 작품은 보관되어 있던 냉동고의 전원을 청소부가 실수로 끄는 바람에 손상되어 버린 사고도 있었습니다. '피'가 '생명'을 상징한다면 피로 만든 두상은 인간의 생명이 얼마나 연약하고 또 꺼지기 쉬운 존재인지를 깨닫게 해 줍니다.

그런데 사람의 '피'로 만든 작품 못지않은 특이한 작품이 여기 또 있습니다. 이번에는 '배설물'이 작품의 주제입니다. 이름 하여 '예술가의 똥'! 1960년대, 이탈리아 예술가, 만초니는 통조림 90개에 자신의 똥 30g씩을 밀봉하여 작품으로 선보였습니다. 깡통 뚜껑에는 '예술가의 똥'이라는 제목과 똥 무게, 1961년 5월이라는 생산일(?)과 함께 "원 상태로 보존된다."라는 친절한 설명까지 덧붙였지요. 그런데 이 엽기적인 작품은 미술 시장에서 거액에 팔리는 이변을 연출했습니다. 예술가

의 똥은 같은 양의 황금에 맞먹는 높은 가격으로 팔려 나가는 기염을 토했습니다. 원래 만초니는 예술이 더 이상 사회를 구원하지 않기 때문에 예술은 '똥'이나 마찬가지라는 의미로 이 작품을 만들었다지요. 하지만 '예술가의 똥'은 오히려 그 어느 작품보다 당당한 예술로 대접을 받았습니다. '예술은 똥'이라고 말하는 예술가의 '똥'이 '예술'이 된 겁니다.

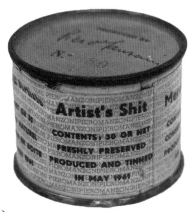

피에로 만초니, 〈예술가의 똥〉, 1961

위의 경우에서 보듯 예술작품은 그것이 무엇으로 되어있는가가 아니라 무엇을 말하는지가 중요합니다. 작품을 만든 재료든 아니면 거기 등장하는 대상이든 작품은 작품을 이루는 것에서 더 나아가 의미 있는 것을 전해 줍니다. 고대 그리스의 철학자 아리스토텔레스는 이 같은 상황을 이해하는 데 도움이 되는 말을 남겼습니다. 아리스토텔레스가 쓴 『시학』에는 시체나 악독한 짐승같이 보기만 해도 고통스러운 사물을 모방하여 그린 그림을 바라보면서 즐거움을 느낀다는 언급이 있지요. 기괴하고 충격적인 것을 직접 보는 것과 그림을 통해서 보는 것은 사뭇 다르다는 겁니다. 그림에 그린 혐오스러운 대상의 정체를 파악하게 되면서 오히려 자신의 이해력에 뿌듯한 마음이 든다는 것이죠. 아리스토텔레스는 여기서 우리가 그림을 통해 새로운 사실을 배우게 된다는 것을 말하고 있습니다. 눈앞에 있으면 징그러워서 다가가기조차 싫지만 그 징그러운 것을 그린 그림은 가까이 다가가 자세히 관찰할 수 있다는 것입니다. 즉 그림은 배움의 도구가 됩니다.

그런데 이러한 일이 가능한 이유는 현실에서는 쳐다보기조차 싫은

대상을 그림으로 보면 실제와 달리 거부감이 그리 강하지 않기 때문이지요. 바꾸어 말하면 아무리 역겨운 것을 그린 그림이라도 그림 자체는 역겨운 것이 아니라는 것입니다. 쓰레기나 배설물로 만들거나 그린 작품이라도 곧 쓰레기나 배설물이 아닌 것이나 마찬가지입니다. 우리는 작품을 통해서 평소 거리감을 느껴 멀리하던 대상에 다가갈 수 있습니다. 자세히 쳐다보고 싶지 않아 의외로 낯설었던 것을 관찰할 기회를 얻습니다. 그리고 그러한 경험을 통해 미처 알지 못했던 사실을 깨닫고 지식을 얻을 수 있지요.

그뿐만이 아닙니다. 잘 모르던 대상을 살피면서 의외로 흥미를 느끼게 될지 모릅니다. 더럽고 추해 피하던 것에서 예기치 않게 깊이 있는 삶의 의미 등을 발견하는 것이지요. 마크 퀸의 〈셀프〉를 보면서 작품의 재료가 사람의 피라는 사실에 놀라지만 곧이어 생명의 연약함에 마음이 흔들릴지 모릅니다. 만초니의 〈예술가의 똥〉에서는 '예술이 배설물'이라는 생각을 기발한 방식으로 전한 예술가의 위트에 허를 찔립니다. 더불어 그러한 예술가의 작품을 '황금 값'을 주고 구입한 미술 시장의 세태에 흥미를 느끼게 되지요. 즉 기괴하고 특이한 작품에서 받는 최초의 충격은 곧이어 뒤따르는 전혀 예상치 못했던 반전을 맞습니다. 처음의 충격이 가시면서 우리는 그 충격적인 작품으로부터 예기치 않은 독특한 매력을 느끼게 됩니다.

예술의 본질은 자유로움에 있다

교묘한 거짓말과 왠지 허술한 거짓말 중 더 나쁜 거짓말은 무엇일까요? 거짓말이야 당연히 해서는 안 되지만 이왕 하는 거짓말이라면 능수능란한 거짓말이 필요할 때도 있습니다. 예를 들어 친구를 배려하려고 선의

의 거짓말을 한 경우를 생각해 봅시다. 나름대로 신경을 쓴다고 썼는데 어쩌다 보니 어설픈 거짓말로 도리어 기분을 상하게 했다면 그런 낭패가 없지요. 그런데 '거짓말'에 대해 이와 비슷한 생각을 가진 철학자가 있었답니다. 거짓말이라고 다 같은 거짓말이 아니라는 겁니다.

플라톤은 자신이 쓴 『국가』에서 호메로스나 헤시오도스와 같은 시인들이 결코 해서는 안 되는 이야기로 제대로 하지 못한 거짓말을 들고 있습니다. 플라톤에게 시인은 어차피 겉모습만을 모방하는, 거짓을 지어내는 사람이었지요. 하지만 이왕 지어낼 거짓이라면 가능한 한 덜 해로운 거짓말을 해야 한다는 겁니다. 예를 들면 청소년이 듣는 데에서 청소년에게 해로운 이야기는 금해야 합니다. 신들이 부자 간에 싸우는 이야기라든가 전쟁을 벌이고 음모를 꾸미는 등의 이야기는 미래의 국가 지도자가 될 청소년들에게 나쁜 영향을 미치기 때문이지요. 하지만 그 이야기를 꼭 할 필요가 있다면 가능한 한 소수의 청중들에게나 들려줄 비밀로 삼아야 한다는 겁니다.

러시아의 대문호 톨스토이 역시 예술이 가지는 윤리적인 역할을 중시했습니다. 즉 예술은 사람들로 하여금 고상하고 도덕적인 행위를 하도록 이끌어야 한다고 믿었던 것이죠. 그러기 위해서는 예술은 누구나 이해하기 쉬워야 했습니다. 그런 예술이 위대한 예술이 되는 것이고요. 같은 이유로 예술작품은 자극적이거나 폭력적인 장면 등을 보여 주지 말아야 합니다. 왜냐하면 감상자들을 타락시킬 수 있기 때문이지요.

플라톤과 톨스토이는 작품이 가지는 도덕적인 가치가 예술적 가치를 결정한다는 생각을 가지고 있었습니다. 예술이 아름다움 자체보다 다른 가치를 위해 봉사해야 한다고 본 것입니다. 따라서 예술작품은 도덕적 효과를 주기 위해 일정한 기준을 지켜야 했습니다. 그리고 그 기준을 만족시키지 않는 작품은 당연히 규제를 받아야 했고요. 작품의 '검

열'이라는 말은 바로 이 같은 상황을 가리킵니다. 정부가 나서서 작품의 내용 등을 미리 살펴보고 연령에 따라 공개하거나 심한 경우에는 발표를 금지하는 일입니다. 영화의 경우, 청소년들도 볼 수 있는 영화와 어른들만 볼 수 있는 영화로 나누어 관객의 연령을 제한하는 것이 대표적입니다.

예술에 대한 통제가 극단적으로 드러난 경우를 우리는 20세기 나치 정부의 총통, 히틀러 정권하의 독일에서 발견할 수 있습니다. 제2차 세계대전을 일으킨 독재자 히틀러는 예술가의 임무가 시대정신을 표현하는 것이라고 여겼습니다. 바꾸어 말하면 예술은 나치의 정치사상을 지지하고 대변하는 역할을 맡아야 한다는 것이었지요. 따라서 개인의 사상이나 감정을 표현하는 순수예술은 탄압을 받았습니다. 나치는 인종차별주의를 지지하여 독일 게르만 민족의 우월성을 내세우고 수많은 유대인을 학살하는 반인륜적인 범죄를 저질렀습니다. 그리고 한편으로는 전쟁에 나선 독일 국민의 애국심을 고취하려 하였습니다. 따라서 이러한 나치의 노선에 도움이 되는 예술만이 살아남을 수 있었습니다. 당시 시대를 앞서 가는 실험적인 현대 예술은 퇴폐적이라는 이유로 거부당했지요. 결국 예술은 나치의 정치 선동을 위한 도구로 전락합니다.

히틀러는 피카소를 비롯한 무려 백여 명에 이르는 예술가들을 비난하고 수많은 작품들을 압수했지요. 심지어 불태운 작품도 있었고요. 나치가 선정한 이들 '퇴폐미술가'들은 세잔, 고흐, 고갱, 뭉크 등 오늘날 미술 교과서에 등장하는 쟁쟁한 화가들입니다. 그들은 물감을 살 수 없을 뿐만 아니라 그림을 그리지 못하도록 엄격히 통제받았지요. 그리고 마침내 1937년, 나치 정부가 개최한 '퇴폐미술전(Entartete Kunst)'이 뮌헨에서 열립니다. 이 전시회의 목적은 나치가 퇴폐미술가로 선정한 '무례하고 재능 없는 미친 화가들이 그린 불구의 작품'들을 조롱하는 것이

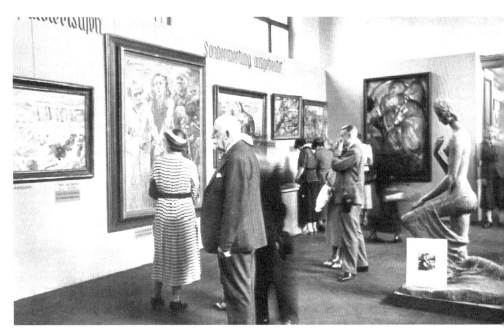

1937년 7월 17일, 독일 뮌헨의 고고학박물관에서 열린 퇴폐미술전.

었습니다. 좁은 공간에 많은 그림들이 다닥다닥 전시되었고 액자가 없는 그림, 아무렇게나 바닥에 세워 놓은 그림까지 있었습니다. 시대를 앞서 가는 아방가르드 미술에 대해 명백한 증오와 경멸을 퍼부었던 퇴폐미술전은 그러나 관객의 열띤 호응을 이끌어 냈습니다. 무려 200만이 넘는 관객들이 전시장을 찾아 높은 인기를 실감케 했지요.

한편 나치는 독일 국민들에게 바람직한 예술을 알리는 일도 잊지 않았습니다. 퇴폐미술전과 나란히 열린 '위대한 독일 미술전'은 나치가 '위대한 화가'로 칭했던 예술가들의 작품을 전시하는 자리였습니다. 고대 그리스풍을 모범으로 삼아 큰 키에 건장한 체격, 금발의 백인을 이상적으로 그려 인종 차별을 드러낸 작품들이 다수 포함되었지요. 그러나 히틀러가 칭송한 나치 예술가들을 지금껏 기억하는 이는 많지 않습니다.

대신 나치가 '퇴폐미술'로 규정한 현대미술은 그 흐름을 이어가고 있습니다. 정치적 선전의 도구가 되어 버린 예술은 결국 시대에 뒤떨어진 옹졸한 생각을 드러낼 뿐입니다. 자유로운 예술 활동이 보장되지 않는다면, 예술이 예술 이외의 것을 위한 도구가 된다면 예술은 결코 진정한 예술이 될 수 없습니다. 곧 예술을 하나의 정치 이념으로 규제하려는 시도는 예술을 질식시키고 맙니다.

예술은 자유로운 공기를 마셔야 힘찬 날개를 펼칠 수 있습니다. 그래야 창조적인 예술가가 탄생합니다. 예술이 어때야 한다고 제한을 두는 것은 힘차게 날아오르는 새를 새장 안에 가두는 것이나 마찬가지입니다. 예술은 경계를 넘나들며 새로운 가능성을 탐색하는 일이거든요. 마음속으로 상상했던 세계를 우리 눈앞에 펼치는 것은 곧 예술이 가진 힘입니다. 때문에 간혹 그 예술적 성과가 충격적인 모습을 드러내도 이 모든 것은 자유로운 창작이 낳은 또 다른 결과물일 따름입니다. 예술가의 창조적 상상력은 곧 인간이 누리는 자유의 다른 얼굴이니까요. 그리고 이때 자유란, 무엇이든 예술이 될 수 있을 만큼 우리의 상상력을 훌쩍 뛰어넘은 것이랍니다. 따라서 보기에 기이하고 충격적인 것이라도 단지 그 이유만으로 예술이 아니라고 말할 수는 없습니다.

아니야!
예술도 예술 나름이지

'충격'은 더 큰 충격이 필요한 법이야

20세기 팝아트 예술가 앤디 워홀을 아나요? 워홀은 미래에는 모든 사람이 단 15분 만에 유명해질 거라는 유명한 이야기를 남겼습니다. 대중매체의 발달로 일단 '뜨기만 하면', 사람들 입에 오르내리면서 성공의 길이 활짝 열린다는 뜻입니다. 어릴 때부터 연예인이나 정치인 등 유명인의 사진을 수집했던 그는 '유명세'가 갖는 힘을 직감했지요. 그래서 마릴린 먼로나 마오쩌둥같이 누구에게나 익숙한 얼굴을 반복하여 찍은 판화를 선보였습니다. 사람들이 좋아하는 인기인의 이미지를 빌려 온 워홀의 작품은 친숙한 느낌을 주어 사람들에게 쉽게 기억되었지요. 그래서 금세 인기를 얻었고 잘 팔리는 작품이 되었습니다. 워홀 역시 사람들이 부르기 쉬운 이름으로 이름을 바꾸고 선글라스와 은색 가발을 착용하여 독특한 이미지를 만들어 갔습니다. 심지어 가발을 쓰고 선글라스를 낀 채 무덤에 묻어 달라는 유언을 남길 정도로 그는 자신만의 이미지

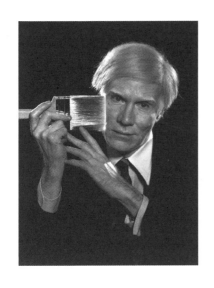

를 고수했습니다. 그런데 늘 언론의 한가운데서 사람들의 주목을 받았던 앤디 워홀의 잊을 수 없는 말이 있습니다. "일단 유명해져라. 그러면 사람들은 당신이 똥을 눠도 박수를 칠 것이다."라는…….

오늘날 충격과 파격을 꾀하는 예술가들을 보면 워홀의 말이 상서롭지 않게 다가옵니다. 작품의 진정성은 왠지 의심스러운데 자극적인 대상이나 특이한 기법으로 사람들의 관심을 받으려는 경우가 많아 보입니다. 물론 기존 예술의 권위를 무너뜨리는 것에서 예술의 독창성을 시도할 수 있을 겁니다. 그러나 새로운 예술이 전통적인 예술에 대한 비판에서 출발한다 해도 그러한 행위를 과연 어디까지 수용해야 하는지는 논의가 필요한 문제입니다. 이를테면 아무리 높은 예술적 가치를 내세운다 해도 사람이 상처를 입고 심지어 목숨을 잃는 일은 절대 있어서는 안 됩니다.

예를 들어, 1960년대 후반 유럽과 미국을 중심으로 유행한 '신체예술(body art)'에서는 예술가가 자신의 몸을 대상으로 예술 행위를 벌였습니다. 그런데 그러한 행위들이 종종 극단적으로 흘러서 심각한 상황을 초래하곤 했지요. 한 예로 미국 작가 크리스 버든은 자기 팔에 권총을 쏘아서 부상을 입었습니다. 작가는 이러한 행위에 〈발사〉라는 제목을 붙였습니다. 이외에도 그는 자동차 천장에 손을 못 박아 매달린 〈관통〉 등을 보여 주었습니다. 그런가 하면 팀 올리히스라는 신체예술가는 몸에 철봉을 달고 번개가 치는 들판을 거닐었지요. 이 행위는 〈자신에게 번개를 유도하는 팀 올리히스〉란 긴 제목을 가지고 있습니다. 이쯤 되면

예술 행위라기보다는 자해 행위가 아닌지 의심의 눈초리를 보내지 않을 수 없습니다. 그밖에 무대에서 상처를 낸 후 피를 적신 종이타월을 관객에게 내밀거나 자신을 때리도록 관객을 부추겨 거의 죽을 뻔한 경우 등이 '예술'이란 미명하에 공개적으로 이루어졌지요. 하지만 그중 최악은 다음의 사례입니다. 슈바르츠코글러는 자기 몸을 절단하는 행위를 예술로 간주했습니다. 결국 이러한 행위가 되풀이되면서 1969년, 슈바르츠코글러는 사망합니다.

또 다른 예를 들어 볼까요? 요즈음 과학적인 수사 방법을 사용하여 범인을 밝히는 드라마 시리즈가 인기가 높습니다. 미국 범죄수사국 FBI 요원들의 활약을 다룬 어느 범죄 수사물에서, '살인 조각'이라는 제목으로 방영된 극은 섬뜩한 내용을 담고 있습니다. 한 연쇄살인범이 사람들을 납치해 살해한 다음 '살아 있는 듯한' 형태로 마치 조각과 같이 사람들이 오가는 거리나 공원 등에 세워 두는 이야기지요. '살인 조각'을 우연히 발견한 행인들은 전혀 움직이지 않는 사람에 부자연스러움을 느끼고 곧이어 죽은 사람임을 알고는 충격에 빠집니다. 물론 현실이 아닌 가상의 일이라 말도 안 된다고 일축해 버리면 그만일 수 있습니다. 그러나 일부러 자기 몸에 상처를 내거나 심지어 목숨까지 버리는 '예술'을 보면서 단지 드라마로만 치부하기에는 개운치 않은 기분을 느낍

크리스 버든, 〈관통〉, 1974

니다. '예술을 위한 살인'이라는 주제가 드라마에 당당히 등장하는 것도 그냥 넘기기엔 가볍지 않은 상황이고요. 왜냐하면 자신이 생각하는 이상적인 예술을 위해서는 살인도 마다 않는 정신이상자의 설정이 우리의 현실에서 그리 낯설게 비치지 않기 때문입니다.

위의 사례들을 진정한 예술 행위로 간주하기는 어려울 것 같습니다. 한낱 무모하고 개념 없는 행동으로 비칠 뿐입니다. 그저 관객들에게 충격을 주어 유명세를 얻기 위한 왜곡된 방법은 아닐까요? 처음에는 단순히 다른 이들의 이목을 끌어 논란을 일으키려는 데에서 출발했을지 모릅니다. 그러나 자신이나 다른 이들을 다치게 하거나 심지어 목숨을 잃는 행위를 예술이라고 부를 수는 없습니다. 정말 예술을 위한 것이든, 아니면 단지 이목을 끌기 위한 것이든 '충격'이란 그 속성상 더 큰 '충격'을 요구할 수밖에 없거든요. 최초의 충격이 가시면 그 이상의 충격이 아니면 더 이상 충격으로 받아들일 수 없게 됩니다. 이 '충격의 생리'를 아무 생각 없이 따른다면 충격의 강도는 커지게 되어 있습니다. 곧 충격적인 예술을 지향할 때 더욱 극단적인 형태를 취할 수밖에 없습니다. 기존의 전통을 넘어선 저항이 '저항을 위한 저항'이 되어 버리고 새로움을 위한 도전이 '도전을 위한 도전'이 될 때 예술은 단지 호기를 부리는 무책임한 행위가 됩니다. 독창성과 진취성이라는 예술적 가치가 언제, 어디서나 다른 가치에 앞서는 것은 아니기 때문입니다.

가치의 파괴보다는 건설이 의미 있다

레오나르도 다빈치의 〈모나리자〉는 그 신비로운 미소로 유명합니다. 그런데 〈모나리자〉를 조롱한 이가 있었으니 다시 〈샘〉으로 유명한 뒤샹의 얘기입니다. 그는 레오나르도 다빈치가 세상을 떠난 지 400년이 되는

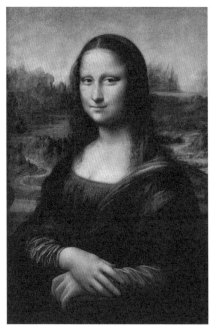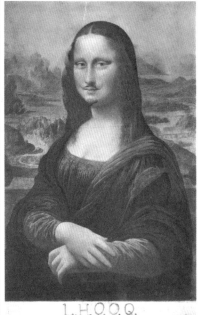

레오나르도 다빈치, 〈모나리자〉, 15세기경(왼쪽)과 마르셀 뒤샹, 〈L.H.O.O.Q.〉, 1919(오른쪽)

1919년, 〈모나리자〉의 얼굴에 수염을 그려 넣고 프랑스어로 '그녀의 엉덩이는 뜨겁다.'라고 발음되는 〈L.H.O.O.Q.〉를 제목으로 삼아 그림 아래 적었습니다. 그림에 어린아이 같은 장난과 낙서를 함으로써 뒤샹은 〈모나리자〉가 상징하는 전통 예술의 권위와 그 가치에 반기를 든 셈입니다.

그런데 재미있는 것은 세상은 돌고 돈다는 것입니다. 그 와중에 간혹 공평해 보이는 일도 일어나고요. 그것도 아주 엉뚱한 방식으로 말이지요. 다시 말하면 뒤샹의 〈샘〉 역시 그가 〈모나리자〉에 행했던 것과 비슷한 방식으로 조롱거리가 되었다는 사실입니다. '명화의 대명사', 〈모나리자〉에 벌였던 뒤샹의 행위가 자신에게 그대로 돌아온 것입니다. 이미 밝혔듯이 뒤샹의 〈샘〉은 20세기에 가장 영향력 있는 작품으로 선정되었

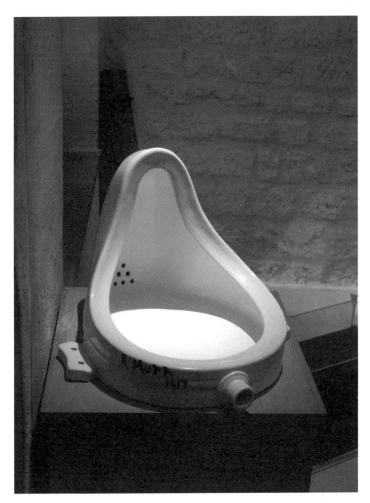

마르셀 뒤샹, 〈샘〉, 1964(1917년에 만든 원작이 없어진 후 뒤샹의 동의를 얻어 제작한 복제품)

습니다. 〈샘〉에서 뒤샹이 보여 준 실험 정신은 많은 예술가들에게 영감을 주었지요. 이제 뒤샹의 〈샘〉이야말로 새로운 시대, '예술의 대명사'가 된 것입니다. 그런데 〈샘〉의 원래 출신은 '변기'입니다. 예술가의 선택으로 변기가 전시장에서 예술이 된다는 뒤샹의 생각은 파격적이었고, 그만큼 뒤샹과 그의 작품을 오랜 동안 논란의 중심에 서게 만들었습니다.

그리고 여기 스스로 '뒤샹의 진정한 후계자'임을 주장하며 이를 직접 행동으로 보여 주고자 했던 이들이 있습니다. 그들은 기존 예술에 대한 뒤샹의 저항을 〈샘〉에 되돌려주려 했지요. 바꾸어 말하면 그들은 〈샘〉을 '예술'이 되기 전인 '변기'로 되돌리려 했습니다. 2000년 봄, 차이위안과 씨젠쥔이라는 두 명의 행위예술가가 전시장에 놓인 뒤샹의 〈샘〉에 소변 보기를 시도합니다. 이 사건을 계기로 미술관은 〈샘〉을 투명 유리 상자에 넣어 보호하게 되고요. 사실 이들 전에 이미 〈샘〉에 소변을 보는 데 성공한 '선구자'가 있었습니다. 피에르 피뇽첼리는 1993년, 자신이야말로 뒤샹의 진정한 예술 혼을 계승했다며 전시 중인 〈샘〉에 소변을 보았지요. 그뿐이 아니었어요. 그는 뒤샹의 〈샘〉을 망치로 내리쳐 파괴하려 한 죄로 징역 3개월의 집행유예에 처해졌습니다.

이 '뒤샹의 후계자'들은 〈샘〉으로 상징되는 오늘날의 예술에 대한 저항을 했다고 말합니다. 다시 말해 〈샘〉에 소변을 본 행위는 〈샘〉에 대한 도발이라는 또 다른 예술 행위가 되는 것이지요. 하지만 기존의 가치를 파괴하려는 이러한 도발이 그 이상의 의미를 가질까요? 오히려 〈샘〉의 유명세를 업은, 〈샘〉을 모욕하는 치기 어린 행동에 불과해 보입니다. 〈샘〉으로 상징되는 기존 예술에 대한 조롱을 던지고 작품을 훼손하려 했을 뿐입니다. 미술관 관계자의 눈을 피해 행한 이 생리적 배설 행위가 과연 예술일까요? 그럴싸한 의미를 부여해도 〈샘〉에 소변을 보는 행위는 무엇보다 법을 어기는 일입니다. 아무리 '예술'이라도 최소한 사회에

서 정한 법의 테두리 안에서 행해져야 하는 것은 당연합니다. 더구나 무엇이 예술이려면 적어도 전통에 대한 비판과 저항 이후에 의미 있는 창조가 뒤따라야 할 것입니다.

그런 의미에서 일전에 우리나라에서도 전시회를 가진 훈데르트바서의 소신은 의미심장하게 다가옵니다. 그는 어느 권위 있는 예술상을 받는 자리에서 '예술은 가치를 파괴하는 대신 건설해야 한다.'라는 점을 강조했지요. 곧이어 희한하고 얼토당토 않는 행위들이 날로 숭배의 대상이 되면서 예술가는 엉터리 광대가 되었고 그에 따라 추하고 공허한 예술만이 판을 친다고 비판했습니다. 한마디로 현대 예술은 끔찍한 작품들의 진열장이나 다름없다는 것입니다. 훈데르트바서는 기괴하고 특이해서 일단 눈에 띄는 예술보다는 아름답고 선한 예술이 바람직하다고 여겼던 것입니다.

훈데르트바서에 의하면 예술은 우리가 살아가는 환경을 지키고 가꾸는 데 기여해야 합니다. 이를테면 모든 것이 순환하는 지구 환경의 소중함을 다룬 훈데르트바서의 작품은 우리로 하여금 많은 것을 느끼게 해 줍니다. 예를 들어 〈똥 냄새〉 같은 작품은 관객에게 단지 충격을 주려는 자극적인 의도가 없어 보입니다. '똥 냄새'라는 독특한 주제를 다루면서도 보는 이로 하여금 즐거움을 느끼도록 제시합니다. 그래서 배설물의 숨은 의미를 깨닫도록 해 주지요. 즉 배설물은 비료가 되어 땅을 기름지게 하고 식물을 키워 식량이 된다는 소중한 메시지를 전합니다. 훈데르트바서의 말대로 '예술을 위한 예술은 일탈'이 될 수 있습니다. 예술은 단순히 가치를 파괴하는 데 머무르지 않습니다. '파괴를 위한 파괴'는 결국 스스로마저 파괴하여 '무(無)'로 사라지게 하거든요. 예술은 이와 같이 죽어 있는 것이 아닙니다. 파괴에서 시작했더라도 예술은 새로운 창조로 나아가야 합니다. 예술에 있어 진정한 창조성은 결국 파괴

프리덴슈라이히 훈데르트바서, 〈똥 냄새〉, 1979

를 넘어서는 생성을 가리킵니다. 그래서 예술은 그를 향유하는 모든 이에게 생명력을 불어넣는 강력한 에너지인 것입니다.

무엇보다 예술은 인간을 위한 것이다

예쁜 꽃이 가득 핀 정원이나 끝없이 펼쳐진 푸른 바다 등 눈부시게 아름다운 풍경을 보면 그 장면을 오래 잡아 두고 싶은 마음이 들지요. 핸드폰이나 카메라로 사진을 찍기도 하지만 화가라면 그림을 그리고 작곡가는 음악을 만들어 아름다운 풍경을 기억할지 모릅니다. 왜냐하면 그 아름다움을 되새기는 순간은 기쁨을 주거든요. 예술은 이처럼 '아름다움'

을 되돌려 오래도록 간직하는 한 가지 방법입니다. 그런 의미에서 예술사가 반 룬이 주장했듯이 모든 예술은 우리의 '생활'에 기여하는 바가 있습니다. 그는 생활을 아름답게 하기 위해 모든 이가 예술을 즐겨야 한다고 말했지요. 바꾸어 말하면 예술은 우리의 일상과 멀리 떨어진 것이 아니라 친근한 것이어야 합니다. 더 나아가서 이 말은 이해하기 어려운 작품을 비난하는 뜻도 담고 있습니다. 무엇에 관한 것인지, 무엇을 전하는지 해설서를 참고하지 않으면 절대 알 수 없을 것 같은 작품은 환영을 받기 어렵다는 의미로도 풀이할 수 있습니다. 궁극적으로 예술이 인간을 위한 것이라면 감상을 통해 관객에게 기쁨과 만족을 주는 작품이 되

©연합뉴스

서울 회기동 골목길에 공공미술프로젝트의 하나로 그려진 벽화.

어야 한다는 것이지요.

문화평론가 탐 울프 역시 현대 예술의 난해함을 꼬집는 언급을 하면서 차라리 그림 대신 해설서를 걸어두자고 말합니다. 어차피 작품만으로 그 누구도 이해하기 어렵다면 그림보다 눈길이 더 오래 머물 수밖에 없는 해설서에 주인공의 자리를 내주자는 것이지요. 이와 같이 우리의 삶과 동떨어져 보이거나 뭔지 모를 해독 불가의 작품들을 보여 주는 전시회에서 관객은 초대받지 않은 불청객과 같은 신세가 되어 버리고 맙니다. 난해하기만 한 예술의 세계에 다가서기 어려운 관객들은 더 이상 전시회 등을 찾으려 하지 않습니다. 그리고 관객의 참여가 없을 때 홀로 고고한 미술관은 병적이리만큼 청결하고 적막한 공간이 되지요. 끝내는 스스로 고립될 수밖에 없고요.

이와 같이 관객의 공감을 얻지 못하는 예술작품이 어떤 의미를 가질까요? 예술가는 작품을 만들어 내는 사람이지만 해석은 관람자의 몫이라고 할 수 있습니다. 보통 생각하듯이 모든 창작 활동이 예술가 혼자만으로 이루어지는 것이 아닙니다. 예술가 못지않게 관람객의 역할도 중요합니다. 관객은 작품을 해석함으로써 창작 활동에 기여하게 되지요. 작품 역시 이러한 과정을 거쳐 특별한 의미를 가지게 됩니다. 즉 예술은 예술가와 감상자가 함께 완성해 나가는 활동입니다. 하나의 작품에 대한 다양한 해석은 곧 작품에 대한 관객의 참여로 가능해지고 이는 작품이 새로운 의미를 갖게 된다는 것을 뜻합니다. 곧 같은 작품이지만 작품은 다시 태어나게 되는 것이지요. 예술작품으로 있기 위해서는 이처럼 관객의 역할이 지대합니다.

하지만 충격을 주거나 자극적인 혹은 난해한 작품들은 가까이하기 쉽지 않지요. 또 우리 생활 속에 들여놓기 어렵습니다. 작품을 감상하면서 아름다움을 느끼고 즐기는 관객의 참여가 이루어지지 않는다면 예

술은 더 이상 예술로서의 존재 의의를 가질 수 없습니다. 어떤 의미에서 예술을 예술답게 만드는 것은 관객이라고 해도 틀린 말은 아닐 겁니다. 특히 요즈음 도시의 미관을 아름답게 하기 위해 주로 정부의 주도로 이루어지는 공공미술 분야에서 관객의 의사 결정은 많은 역할을 합니다.

그런 맥락에서 공공미술가 리처드 세라의 〈기울어진 호〉와 관련한 일련의 사태는 시사하는 바가 큽니다. 미국 연방조달청의 의뢰로 뉴욕 맨해튼의 연방정부 광장에 설치된 세라의 작품은 무려 7년간의 법정 공방 끝에 결국 해체되었지요. 무엇보다 광장에 직장을 가진 사람들의 반발이 컸습니다. 높이 3.6미터, 길이 36미터에 이르는 강철판으로 제작한 〈기울어진 호〉를 사람들은 단지 녹슨 고철로 된 '벽'으로 여겼습니다. 〈기울어진 호〉는 보는 이의 공감을 이끌어 내는 데 실패한 것입니다. 연방정부에서 일하는 사람들에게 너른 광장은 바쁜 일상 중에 잠시 숨을 돌리는 공간이었지요. 그러니 그 휴식 공간을 가로지르는 '흉물스런 고철덩어리'는 당연히 치워져야 했습니다. 심지어 세라의 설치물은 광장을 오가는 사람들의 통행마저 방해했습니다.

반면 미술 관계자들은 현재 가장 인기 있다고 하는 모네 등의 인상주의 화가들조차 작품이 제작되었던 당시에는 환영받지 못했다면서 대중이 새로운 미술을 수용하는 데에는 시간이 걸린다고 반박했습니다. 그렇다면 이번에는 〈기울어진 호〉를 만든 세라의 말도 들어 봐야겠지요. 그는 광장을 가로지르는 설치물이 광장을 두 개의 공간으로 나누는데 사람들은 이 새로운 공간을 경험할 기회를 얻었다고 항변했습니다. 그러나 세라의 의도는 사람들에게 받아들여지지 않았습니다. 그리고 광장을 떠나면 더 이상 존재 의미가 없다고 했던 세라의 말에 따라 〈기울어진 호〉는 광장에서 철거된 후 결국 해체되어 고철로 돌아갔습니다. 작품은 말 그대로 '벽'과 같았습니다. 벽처럼 버티고 서서 사람들과 통하

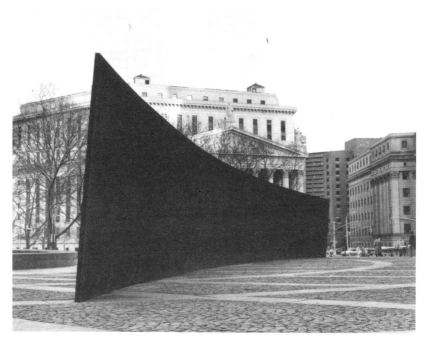

리처드 세라, 〈기울어진 호〉, 1981

지 못했으니까요. 대다수의 관객은 작품에 공감하지 않았습니다. 결국 세라의 의도는 지극히 개인적인 생각에 머무르고 맙니다. 그는 감상자의 반응을 제대로 예상하지 못해 작품을 통해 관객과 소통하지 못했습니다.

　〈기울어진 호〉는 공공장소에 설치된 공공미술 작품입니다. 정부가 거둔 국민의 세금으로 예술가에게 의뢰한 작품이지요. 일반 시민이 작품에 대해 의견을 내놓고 작품으로 인해 갈등이 생길 경우 적극적으로 문제 해결에 나설 수 있었던 이유이기도 합니다. 작품 하나를 놓고 광장을 가로질러 출퇴근하는 직원들과 미술계 관련 종사자들 그리고 작가가 참여한 청문회가 열렸던 것도 같은 맥락입니다. 청문회에서는 작품

의 철거 여부를 놓고 치열한 논쟁이 7년 동안 계속되었고요. 결국 청문회는 작품을 매일 접하는 사람들에게 유리한 결정으로 일단락되었습니다. 이 사건은 작품에 대한 관객의 권리라는 새로운 관점을 보여 주었습니다. 예술작품은 이를 감상하고 즐기는 관객을 제외한 채 예술가의 창작이라는 점으로만 의미를 가늠할 수 없습니다. 예술가의 창작만큼이나 관객의 감상이 중요하다는 겁니다. 왜냐하면 그때에야 비로소 예술작품을 매개로 예술가와 관객이 서로 소통할 수 있거든요 그것이야말로 예술 본연의 역할이 아니고 무엇일까요. 〈기울어진 호〉로 인한 논란은 '독창성'과 '새로움'만을 내세운, 관객과 동떨어진 예술에 대해 생각해 보게 합니다. 예술이라는 이름으로 무엇이든 예술이 될 수 있다는 생각에도 의심이 들게 합니다. 관객의 참여 없이 극단적으로 흘러가는 오늘날 예술계의 특정 세태에 반성을 하게 만듭니다.

 입장 정하기

● 다음 쟁점에 대하여 자신의 입장을 정하고 근거를 제시해 봅시다.

> **쟁점 ❶** | 예술가가 선택한다면 무엇이든 예술이 될 수 있다.

입장 :

근거 :

> **쟁점 ❷** | 〈샘〉에 소변을 본 행위도 예술이 될 수 있다.

입장 :

근거 :

> **쟁점 ❸** | 예술은 독창성보다 아름다움을 추구해야 한다.

입장 :

근거 :

> **쟁점 ❹** | 관객과의 소통이야말로 예술 본연의 역할이다.

입장 :

근거 :

그로테스크한 괴물의 세계, 그 추하지만 오묘한 매력이란?

흔히들 현대 예술은 아름다움보다 독창성을 추구한다고 말합니다.
하지만 아름다운 여인이나 풍경 대신 상상의 괴물이나 끔찍한 환상 등을 보여 주는
작품이 과거에도 있었습니다. 이처럼 독특하고 기괴한 주제를 다룬 그림에는
어떤 이야기가 숨어 있을까요?

추해서 더욱 두려운… : 히에로니무스 보슈의 〈쾌락의 동산〉

16세기 네덜란드 화가 보슈는 미술 역사상 보기 드문 기이한 상상력을 보여 주
었습니다. 〈쾌락의 동산〉은 세 장의 그림으로 이루어진 제단화인데 책을 읽듯이
왼쪽에서 오른쪽 방향으로 그림을 감상할 수 있습니다. 왼쪽 그림은 '에덴의 동
산'으로 중앙의 하나님과 아담, 이브 그리고 온갖 동물들이 어우러져 있습니다.
가운데 그림은 음식과 물건, 육체적 사랑 등에 사로잡혀 쾌락에 빠진 인간 세상
을 보여 줍니다.

오른쪽 끝의 그림은 '지옥'의 상상화입니다. 여기에는 반은 사람이고 반은 동물
이거나 식물인 괴물들이 용서받지 못할 죄를 지은 인간들과 함께 있습니다. 우
선 그림 가운데에는 표백한 듯 흰 얼굴로 관객을 물끄러미 바라보는 '나무 인간'
이 보입니다. 나무 인간은 곧 화가, 보슈의 자화상이라는 얘기가 전해집니다. 그
아래에는 타락한 인간들을 먹어치운 뒤 곧바로 배설하는 새 머리를 가진 괴물도
눈에 띕니다. 생전에 식탐을 부렸던 이는 먹은 것을 토해야 하지요. 악기를 즐긴
자는 악기에 매달려 고통을 당하고 토끼를 사냥했던 자는 커다란 토끼에게 도리
어 사냥을 당합니다. 그 오른쪽으로는 유독 허영심이 강했던 여자가 나무뿌리
손을 가진 거울에 억지로 자기 얼굴을 비춰 봐야 하는 고문에 처해졌고요.

넋을 잃은 듯 고통에 빠진 사람들과 갖가지 기이한 괴물들이 이 끔찍한 장면을
더욱 섬뜩하게 만듭니다. 지옥에서는 모든 것이 살아 있을 때와 반대가 됩니다.

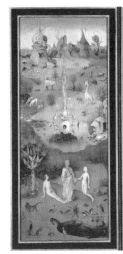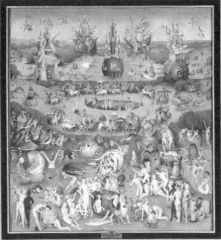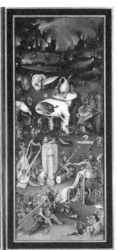

히에로니무스 보슈, 〈쾌락의 정원〉, 1480~1490년경

지옥에서 괴로움을 당하는 사람들은 생전에 부린 욕심에 따라 괴물의 희생양이
되어야 합니다. 보슈는 사람이 지나치게 욕심을 부리는 것이야말로 곧 죄를 짓
는 일이라고 말하고 있습니다. 그래서 추하고 소름끼치는 괴물들에게 고통을 당
하고 싶지 않으면 마음을 잘 다스려야 한다고 힘주어 말하는 듯합니다. 곧 이 '지
옥의 상상도'에서 괴물들의 추악함은 사람들에게 전하는 화가의 충격적인 경고
메시지나 마찬가지입니다.

두려움이 낳은 추함 : 프란시스코 고야의 〈자식을 잡아먹는 사투르누스〉
고야는 40대 중반의 나이에 청력을 잃었다고 하지요. 그 후 그는 이전 주인 역시
귀머거리여서 '귀머거리의 집'이라 불리던 곳에 머물면서 절망에 빠져 괴로운 나
날을 보냈습니다. 그러나 고통에 몸부림치면서도 결코 그림을 포기하지 않았지
요. 당시 제작한 '검은 그림'들은 혐오스럽지만 매우 자극적이어서 보는 이의 눈
길을 잡아끕니다. 고야의 '검은 그림'은 모두 14점으로 작품이 온통 검은 색이라

서 붙은 제목입니다.

'검은 그림'들 중 〈자식을 잡아먹는 사투르누스〉는 두 손에 자식의 몸을 쥐고 먹어 치우는 거인을 그렸습니다. 사투르누스는 자식이 태어나면 장차 아버지의 권력을 빼앗고 그 자리를 차지할 것이라는 예언을 들었습니다. 이에 거인은 태어나는 자식마다 모조리 잡아 삼켰지만 결국 예언대로 아들 제우스에게 자리를 내주고 맙니다.

사실 이 그림에는 고야의 비극적인 가족사가 들어 있습니다. 그는 모두 스무 명의 자식을 낳았지만 단 한 명만 살아남았지요. 소중한 자식들이 죽는 상황에서 아무것도 할 수 없었던 고야는 자신을 '사투르누스'로 여긴 듯합니다. 괴물은 자신의 앞날을 위해 자식까지 잡아먹었지요. 대신 고야는 자식들을 앞세우고 홀로 살아남은 죄를 지은 것입니다. 아버지로서 자식을 먼저 보낸 죄는 괴물이 자식을 죽인 행위 못지않다고 여긴 것이지요.

게다가 고야는 세상을 바라보고 이를 화폭에

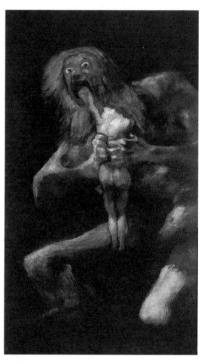

프란시스코 고야, 〈자식을 잡아먹는 사투르누스〉, 1819~1823

담는 화가로서 당시 절망적인 상태였습니다. 그는 귀가 들리지 않을 뿐만 아니라 시력마저 거의 잃은 상태였다고 전해집니다. 이와 같이 화가로서 극도로 불안한 상태에서 그는 끝까지 그림 그리기를 포기하지 않았습니다. 대신 고야는 현실에서 일어날 수 없는 꿈이나 환상을 그림으로 표현했습니다. 눈이 보이지 않을까 하는 두려움을 그는 악몽과도 같은 그림으로 그려냈지요. 일찍이 시인 보들레르가 말했듯이 고야는 비탄에 젖은 마음을 '사람이 상상할 수 있는 거의 모든 악마의 형상'으로 바꾸어 창조한 것입니다.

중세 성당의 지붕 네 귀퉁이에는 전혀 어울리지 않는 추악한 괴물을 조각해 놓은 것을 볼 수 있습니다. 보통 새나 용, 악마 등 여러 가지 형상을 하고 있는데 하나같이 추하고 사악한 모습입니다. 이와 같은 조각상을 '가고일'이라고 부르는데요. 도대체 다른 곳도 아닌 성스러운 성당 건물을 기괴한 괴물로 장식한 이유가 궁금해집니다. 원래 가고일은 빗물을 모아 흘려보내는 용도로 새긴 것입니다. 건물에서 흘러내리는 빗물을 받아 쏟아 내는 빗물받이 끝에 새긴 장식이었습니다.

하지만 동시에 가고일은 교회를 찾은 신자들에게 진정한 믿음을 갖지 않으면 사악한 괴물에게 잡아먹힌다는 경고를 주기 위한 것입니다. 사람들은 가고일을 보면서 흔들리는 믿음을 굳게 다잡았지요. 그런가 하면 가고일에는 오직 교회만이 선하고 아름다운 세상이고 교회를 벗어나면 악이 지배하는 세상이라는 중세인의 생각이 깃들어 있습니다. 지극히 선하고 아름다운 신의 세계를 지키려면 악령을 쫓기 위한 강한 괴물이 필요했기 때문이지요. 그래서 무섭고 끔찍한 모습을 한 가고일을 조각하여 교회를 지키는 수호 병사의 임무를 맡겼던 것입니다.

서구의 중세시대에 성당은 악한 세상과 맞서 싸우는 마치 요새와 같은 곳이었지요. 다시 말하면 속세라는 악의 세상에 둘러싸인 채 하나님의 성스러운 세계로 통하는 지상의 천국과 마찬가지였습니다. 그러니 이 소중한 성당을 지키기 위해서 추하고 사악한 힘을 막아 내야 했지요. 결국 '신'의 아름다움을 '가고일'이라는 추함으로 지켜 내려 했던 것입니다. 추함이란 아름다움이 있어야 가능한 것, 반대로 아름다움 역시 추함으로 인해 있을 수 있지요. 둘은 서로 반대지만 서로가 없이 홀로일 수 없습니다. 결국 아름다움을 지키기 위해서는 반드시 추함이 있어야 했던 것입니다.

성형수술로
거듭날 수 있을까?

●●● 최근 우리나라가 당당히 세계 1위에 오른 분야가 있습니다. 한국은 인구 대비 가장 많은 사람이 성형수술을 받는 나라입니다. 과연 세계적인 성형 대국답게 거리에는 성형외과 간판이 즐비하고 달리는 버스에도 '비포-애프터(Before-After)' 광고가 나붙습니다. 광고 속 인물은 성형 전과 후가 전혀 다른 사람이고요. 몇 년 전까지만 해도 대학 입시가 끝나면 고3 여학생들로 성형외과가 북적거렸다고 하지요. 이제는 중학생들이 성적이 오른 기념으로 성형을 받는다는 소식이 들립니다. 청소년들 사이에 성형 열풍이 불면서 너도나도 얼굴을 고치길 원합니다. 과연 성형수술을 받아 거듭날 수 있을까요?

●

그래,

새로운 얼굴로 제2의 인생을 사는 거야!

●

아니야,

얼굴을 고친다고 인생을 고치는 건 아니야!

> 옛날이야기에는 으레 소원을 들어주는 마법사가 등장하곤 합니다. '수리수리 마수리'…
> 주문을 외우면 간절히 원하던 일이 순식간에 이루어집니다. 그런데 성형수술을 신통한
> 마법 같이 여기는 경우가 있지요. 과연 얼굴만 고치면 원하는 것을 다 이룰 수 있을까
> 요? 여기 다양한 사례를 통해 성형수술이 가진 밝은 면과 어두운 면을 살펴봅시다.

이야기

1

그저 평범한 얼굴이 되고 싶을 뿐

보기 흉한 외모로 어느 공포영화의 제목이 별명이었다는 '스크
림녀'는 학창시절 친구들의 따돌림으로 극심한 마음의 상처를
입었습니다. 학교를 졸업한 후에는 스튜어디스의 꿈을 이루기 위해 노력했지
만 교육을 받으려고 찾아간 학원마다 발길을 돌려야 했습니다. 학원은 외모
를 이유로 그녀를 받아주지 않았습니다. 스튜어디스 면접도 아니고 스튜어디
스 공부를 시작하기 위한 학원 면접에서부터 고배를 마셔야 하다니……. 그
녀는 냉혹한 현실에 좌절할 수밖에 없었습니다. 성형수술은 외모에 대한 자
신감과 함께 상처 입은 마음을 치유할 수 있는 유일한 방법이었습니다. 예뻐
지는 것은 바라지도 않고 오직 보통 사람 정도만 되어도 행복할 것 같았다는
그녀……. 성형수술은 그 절실했던 마음을 현실에서 이룰 수 있는 기회를 주
었습니다. '스크림녀'야말로 다른 누구보다 성형수술이 필요한 사람이 아니었
을까요?

이야기

2

수술을 받을수록 예뻐질 거야

여느 사람보다 세 배나 큰 얼굴로 불편한 생활을 해야 했던 '선
풍기 아줌마'의 이야기는 무분별한 성형 풍토에 경종을 울립니
다. 더 예쁜 얼굴이 되기 위해 무심코 시작한 성형수술은 이후 아줌마의 삶을
나락에 빠뜨렸습니다. 한번 시작한 성형수술을 도무지 멈출 수 없었던 것이

지요. 급기야 환청이 들리면서 해로운 물질을 스스로 얼굴에 주입하기를 되풀이합니다. 결국 그로 인한 부작용으로 고통받는 시간이 이어졌고요. 다행히 주변 사람들의 도움으로 얼굴의 크기를 줄이고 마음의 병을 고치는 치료를 받고 있습니다. 선풍기 아줌마는 왜 그토록 예뻐지고 싶었을까요? 왜 셀 수 없이 성형수술을 받으면서까지 예쁘기만 했던 얼굴을 고치려 한 걸까요? 그녀의 절박함은 단순히 외모의 문제가 아닙니다. 얼굴에 모든 것을 걸고 성형수술에 지나치게 의존하는 성형 중독은 마음이 병드는 심각한 질병입니다.

이야기
3

성형 사실을 숨기면 이혼 사유가 된다?

최근 중국의 한 남성이 아내가 못생긴 딸을 낳았다는 이유로 아내와 이혼했다는 소식이 있었습니다. 자신을 아름다운 아내와 결혼한 행운아로 여겼던 그는 태어난 딸이 아내와는 달리 너무 못생겼다는 사실에 경악을 금치 못했습니다. 미모가 출중한 아내가 바람을 피워 아이를 낳았다는 의심이 들었던 겁니다. 하지만 친자 확인 검사 결과 자기 아이인 것으로 밝혀졌습니다. 자연 미인이라고 여겼던 아내가 성형 미인이었다는 사실을 깨달은 그는 결혼이 무효라고 주장했지요. 결혼 전에 거액을 들여 성형수술을 감행한 사실을 숨긴 아내에게 배신감이 들었던 겁니다. 결국 부부는 갈라섰지만 문제는 죄 없는 아기입니다. 아빠로부터 버림을 받은 것은 물론 엄마, 아빠를 이혼하게 만들었다는 '죄 아닌 죄'를 뒤집어썼으니까요. 그런데 이 모두가 성형수술 사실을 숨긴 아내만의 잘못일까요? 엄연한 자기 자식을 저버린 남편은 아무 잘못이 없는 걸까요?

그래!
새로운 얼굴로 제2의 인생을 사는 거야

내 얼굴은 내가 원한 것이 아니야

세상에 아름다움만큼 불공평한 것이 있을까요? '같은 값이면 다홍치마' 라고, 아름다운 외모의 소유자에게는 한없이 친절하고 지나치게 너그러 워지는 경향이 있습니다. 외모의 문제는 단순히 사람을 대하는 태도에 그치지 않습니다. 현실적인 문제에서도 얼굴 생김새는 많은 것들을 좌 우합니다. 연애나 결혼 같은 사생활은 물론, 취업이나 승진에 이르기까 지 우월한 외모를 가진 사람은 한층 유리한 입장에 섭니다. 심지어 생김 새와 무관한 문제에 이르기까지 '외모'는 커다란 영향을 끼칩니다.

　여기 '미인은 무죄'란 말이 무색하지 않은 한 이야기가 있습니다. 기 원전 4세기, 그리스에는 프리네라는 절세의 미녀가 있었습니다. 한 조각 가가 그녀를 모델로 삼아 아프로디테 여신상을 제작했는데 조각상의 누 드모델이 되었다는 이유로 프리네는 법정에 서게 되지요. 알몸으로 여 신을 모독했다는 신성 모독죄로 고소를 당한 것입니다. 19세기 프랑스

화가인 장 레옹 제롬이 프리네의 이야기를 그림으로 그렸습니다. 〈배심원 앞의 프리네〉는 사형을 선고받기 직전 변호인이 프리네를 감싼 천을 젖힌 장면을 보여 줍니다. 그는 여신상에 자신의 몸을 빌려 줄 만큼 아름다운 여인을 굳이 죽여야겠냐고 묻는 듯합니다. 프리네의 미모에 감탄한 배심원들의 모습도 보이고요. 아름다운 신체에 아름다운 정신이 깃든다는 믿음을 가졌던 그리스인들에게 아름다운 몸은 선하고 고귀한 정신을 뜻했습니다. 곧 프리네는 여신과 같은 몸을 가졌으니 신성모독의 죄를 범할 리 없다는 판결을 내립니다. 아름다움은 신의 뜻이라 인간은 그 뜻을 거스르지 못한다는 겁니다.

프리네는 빼어난 아름다움으로 목숨을 구했지요. 아름다움에 대한 무조건적인 선호는 남의 목숨을 빼앗은 잔인무도한 연쇄살인범에게도

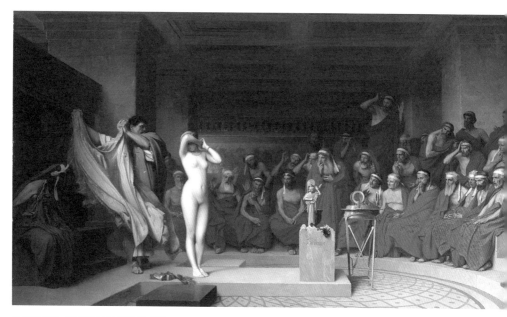

장 레옹 제롬, 〈배심원 앞의 프리네〉, 1861

예외가 아닙니다. 〈내가 살인범이다〉라는 영화에서 자신이 살인범임을 공개적으로 밝힌 주인공 '훈남'에게는 여느 범인과 같은 질책이 쏟아지지 않습니다. 오히려 오빠 부대가 만들어지는가 싶더니 주인공이 가는 곳이면 어디나 피켓을 든 여학생들이 몰려와 열렬한 성원을 아끼지 않지요. 결국 이야기의 결말은 아름다운 사람은 선하고 못생긴 사람은 악하다는 고정관념을 배반하지 않습니다. 흉악한 범죄를 저지를 법한 추한 외모를 가진 사내가 진범이라는 익숙한 결말을 맞지요. 이와 같이 영화에서나 현실에서나 뛰어난 외모를 가진 사람은 예외 없이 특별 대우를 받습니다. 반면 외모가 떨어지는 사람은 상대적으로 불평등을 느끼기 쉽습니다. '외모가 경쟁력'이라는 말이 괜히 나온 것이 아니라는 겁니다. 외모에 따라 누구는 태어나면서부터 호강하고 다른 누구는 변변찮은 대접을 받습니다. "아주 못생긴 사람은 행복해지기 어렵다."라던 고대 그리스의 철학자, 아리스토텔레스의 말이 의미심장해지는 순간입니다.

이렇듯 외모가 행복한 삶을 살기 위한 중요한 조건이 된다면 외모를 좀 더 나은 방향으로 바꾸는 문제 역시 가벼이 다루어서는 안 될 것입니다. 여기서 잠깐 미국의 노예해방을 이끌었던 에이브러햄 링컨의 경우를 들어 볼까요? 링컨은 '비쩍 마르고 여윈 얼굴'이었다고 전해지지요. 링컨 아버지의 말을 빌면 '목수가 대패질을 해 줘야 할' 정도였다고 합니다. 어느 날 링컨이 낯선 행인과 마주쳤을 때 벌어졌던 이야기가 있습니다. 행인은 갑자기 링컨에게 총을 겨누면서 자신보다 못생긴 사람을 만나면 쏘기로 했다고 말했습니다. 그 사람의 얼굴을 유심히 살펴본 링컨은 이렇게 말했지요. "당신보다 못생겼으면 죽어도 여한이 없으니 쏘시오." 어쩌다 못생긴 사람 둘이서 누가 더 못생겼나를 겨루게 되었던 겁니다. 이 이야기를 어디까지 믿어야 할지 모르지만 링컨이 잘생긴 외

모가 아니라는 사실은 확실합니다. 이렇듯 자타가 공인하는 볼품없는 외모의 링컨에게 어느 시골 소녀가 진심 어린 충고를 하지요. 소녀는 링컨에게 쓴 편지에서 '얼굴이 홀쭉해서 딱딱한 인상'을 바꾸려면 수염을 기를 것을 주문했습니다. 볼에 수염을 기르면 부드러운 인상이 되어 부인들에게 인기가 높아질 것이고, 부인들이 다시 남편들에게 표를 던지도록 권유할 것이라는 충고였지요. 소녀의 말을 귀담아들은 링컨은 수염을 길렀고 결국 미국의 16대 대통령으로 당선되었습니다.

물론 수염을 길러 얻은 '부드러운 이미지'가 링컨이 대통령으로 당선된 결정적인 이유는 아닐 것입니다. 그러나 어떤 선택을 할 때 한 사람의 이미지는 우리의 예상보다 많은 영향을 끼칩니다. 링컨은 수염을 기르는 것 정도로 이미지의 변신을 시도했지만 지금이라면 보다 적극적인 방법을 궁리할 것입니다. 어차피 내가 원해서 얻은 얼굴이 아닌데 못생긴 얼굴 때문에 피해를 보는 건 억울하고 서러운 일입니다. 바꿀 수 있다면 과감히 바꾸는 것이 잘못된 선택이라는 생각이 들지 않습니다. 이왕 상황을 바꾸려면 효과가 큰 방법을 강구해야 할 테고요. 이때 성형수술은 외모를 개선하는 한 가지 해결책이 됩니다. 마음에 들지 않는 부분을 바꾸면 불필요한 열등감에 괴로워할 필요가 없습니다. 사람들의 차가운 시선에 상처 입은 마음을 꽁꽁 싸안고 힘들어하지 않아도 됩니다. 당당한 자신감을 가지고 밝고 활달한 자세로 넓은 세상에 나설 수 있습니다. 누구든 보기 좋으면 가까이하고, 보기 싫으면 물리치는 것이 인지상정이라는 사실을 굳이 부정할 필요도 없습니다. 원하는 것을 얻으려면 때로 과감한 결

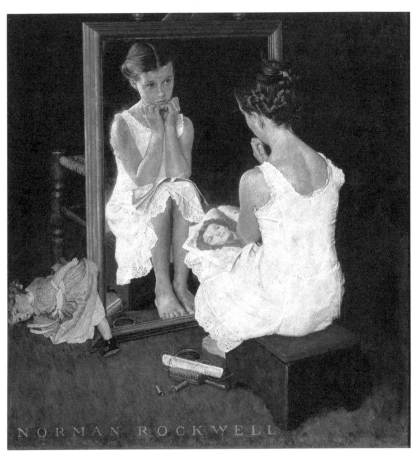

노먼 록웰, 〈거울 앞의 소녀〉, 1954

단을 내려야 할 때가 있는 법입니다.

머리모양은 바꾸면서 왜 코 모양은 안 되지?

일찍이 공자의 가르침에 '신체발부수지부모(身體髮膚受之父母)'라는 말씀이 있지요. '신체와 터럭과 살갗은 부모에게서 받은 것'이라는 뜻으로, 부모에게 물려받은 몸을 소중히 여기는 것이 효도의 시작이라는 뜻입니다. 이 말은 내 몸은 내 것만이 아니기 때문에 함부로 다루어서는 안 된다는 교훈을 줍니다. 하지만 치열한 경쟁 사회를 사는 우리는 '몸을 소중히 여기는 것'을 단지 '타고난 대로 보존'해야 하는 것으로 받아들이기 힘듭니다. 여기서 나아가 '개선하는 것'을 고려하지 않을 수 없습니다. 필요하다면 성형수술을 받는 것을 무릅써야지요. 더 이상 '타고난 신체는 운명'이 아닌 것입니다. 나의 치명적인 약점이 될 수 있는 '열등한 외모'를 보완할 때 성공을 거머쥘 기회에 다가서기 쉽습니다. 어떤 관점에서는 오히려 그렇게 해서라도 성공하는 것이 도리어 부모님께 효도하는 일일 테고요.

그런데 외모를 꾸미는 방법에는 어떤 것들이 있을까요? 보통은 옷을 갖춰 입거나 헤어스타일을 다듬습니다. 우리는 대개 집을 나서기 전 거울을 보며 로션을 바르고 머리를 빗고 입을 옷을 고르면서 외출 준비를 합니다. 그런데 이러한 몸단장에는 시간과 돈 그리고 노력이 들어갑니다. 그래서 내 손으로 매일 단장하는 일을 좀 더 수월하게 치르는 방법을 고민하게 됩니다. 예를 들어 미용실에서 하는 파마를 들 수 있지요. 과거에는 여자들이 머리를 곱슬곱슬 말기 위해 '구루프'라고 부르는 헤어 롤을 감고 잠자리에 들었습니다. '구루프'를 말아 밤새 헤어스타일을 만든 거지요. 그런데 파마를 하면서 손이 가는 번거로운 일이 줄었습

니다. 이제 한 번의 머리 손질로 헤어스타일을 보다 오랫동안 고정시킵니다. '속눈썹 파마'는 머리카락에 컬을 만드는 파마를 속눈썹에 응용한 것입니다. 속눈썹 파마를 하면 속눈썹 집게로 속눈썹을 둥글게 마는 거추장스런 일을 당분간 하지 않아도 됩니다.

우리가 외모를 꾸밀 때 처음에는 스스로 하는 단순한 방법을 시도합니다. 그러나 매일 반복해야 하는 일은 아무래도 손이 많이 가고 신경이 쓰입니다. 그러다 보면 좀 더 손쉽고 발전된 방법에 의존하게 됩니다. 보다 인위적인 수단을 사용하게 되는 것이지요. 성형수술 역시 되풀이되는 아침 단장과 동일한 목적을 갖습니다. 둘 다 외모를 꾸미고 가꾸어 더 나은 얼굴을 갖기 위한 일이지요. 결국 성형은 단번에 효과적으로 문제를 해결하는 합리적인 선택일 뿐입니다.

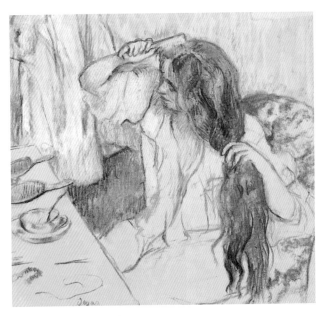

에드가 드가, 〈욕실 안의 여인〉, 1889

대개 성형수술은 마음을 굳게 먹고 각오를 단단히 해야 하는 것으로 여기지만 실상은 그렇지도 않습니다. 과거에 비해 의료기술이 발달하면서 비교적 간단한 성형수술은 헤어스타일을 바꾸거나 손톱을 다듬는 정도로 여기는 사람이 늘었습니다. 한 번의 성형수술로 매일 되풀이해야 하는 일들을 건너뛸 수 있기 때문이지요. 그래서 치장하는 데 드는 시간과 돈, 노력을 절약할 수 있습니다. 또 주변에 성형수술을 받는 사람들이 많다 보니 성형 자체를 그리 대단치 않은 일로 받아들이기도 합니다. 친구 따라 미용실에 가듯이 심리적으로 큰 부담이 없습니다.

　한마디로 어차피 갈 길 지름길로 가자는 것입니다. 21세기에 괴나리봇짐을 지고 짚신을 꾸린 채 먼 길을 걸을 필요가 없다는 것이죠. 괜히 고생하지 말고 자동차를 타고 '쌩' 하니 달리자는 겁니다. 좀 더 편하고 빠르며 효과가 지속되는 방법이 있는데 번거롭고 느리며 기껏 효과가 제한적인 방법을 고집할 이유가 없습니다. 성형수술 역시 마찬가지입니다. 매일 공을 들여야 하는 치장 대신 수술만 무릅쓰면 효과를 볼 수 있는 성형으로 문제가 손쉽게 해결됩니다. 아침마다 눈두덩에 투명 테이프를 붙이느라 애를 먹느니 차라리 쌍꺼풀 수술을 받지요. 오똑한 콧대를 위해 코 양옆에 짙은 색 화장품을 발라 입체적인 얼굴을 만드는 대신 코를 높이는 수술을 택합니다. 투명 테이프나 입체 화장 대신 쌍꺼풀, 코 성형수술은 도달하고 싶은 목적지에 쉽고 빠르게 가는 최단 코스입니다. 뻔히 보이는 해답을 못 본 척 고개를 돌릴 이유란 찾기 어렵습니다.

　더구나 시간이 갈수록 성형수술은 빠른 속도로 발전하고 있습니다. 성형수술을 받아 개선할 수 있는 항목이 다양해지고 취향이나 개성을 더욱 섬세하게 고려할 여지도 늘어났습니다. 입꼬리를 살짝 올려 가만히 있어도 잔잔한 미소를 지은 듯 친근한 표정이 가능해졌습니다. 눈 아래 도톰한 애교 살을 만들거나 시원스런 눈매로 매력을 더할 수도 있습

니다. 이러한 의료 기술의 발전을 충분히 누릴 수 있는데 얼굴은 타고나는 것, 절대로 손을 대면 안 되는 것이라는 시대에 뒤떨어진 생각으로 불리한 신체적 조건을 감수하며 세상을 사는 것은 현명한 일이 아닙니다. 편리한 문명의 이기를 이용하여 외모를 개선하고 삶의 질을 향상시킬 수 있는 것은 현대인이기에 누릴 수 있는 일종의 축복이 아닐 수 없거든요.

외모는 내면을 드러낸다는 믿음이 있다

선거철이 되면 으레 등장하는 기사가 있습니다. 후보들의 관상을 살펴 누가 당선될지를 점치는 글을 만나게 되지요. 그중에서 동물의 관상에 따라 후보들을 분석한 기사도 눈에 띕니다. 한 기사에서는 우리나라 최초의 여성 대통령 박근혜를 암호랑이에 빗대었더군요. 얼굴이 호랑이 상인 여자는 우두머리가 되려는 본성이 강하다고 말합니다. 그밖에 다른 후보들을 뚝심이 있는 소 상, 신중한 거북이 상 그리고 견 상(犬相)으로 보고 동물들 간의 관계에 빗대어 서로의 관계를 조목조목 짚었습니다. 꼭 사람 얼굴과 비슷하게 생긴 동물을 등장시키지 않아도 얼굴 생김새에 따라 운명을 점치기도 합니다. 이를테면 콧방울이 둥글고 콧구멍이 아래를 향해 번 돈이 나가지 않아 재물 복이 있다는 복 코, 둥글고 넓어 출세 운이 좋다는 이마, 입술 근처에 있어 먹을 복이 많다는 복점 등이 있지요. 재미 삼아 보는 관상이지만 일견 그럴듯하게 느껴집니다.

사실 얼굴이나 몸의 특징을 살펴 길흉화복을 살피는 관상학은 오랜 역사를 가지고 있습니다. 동양에서뿐만 아니라 서양에서도 관상학은 그 역사가 깁니다. 고대 그리스의 철학자 아리스토텔레스는 마치 사자와 같이 손발이 큼지막한 사람은 용감하고 둥근 눈썹에 살찐 사람은 아

롬브로조가 예로 든 범죄인들의 관상.
이런 유형의 얼굴들을 도둑, 폭력범, 강
도 등의 기질이 있는 상으로 제시하고
있다.

는 것이 많지 않다고 말했습니다. 그런가 하면 19세기 이탈리아의 범죄
학자 롬브로조 같은 이는 천 명이 넘는 사람들의 생김새를 연구하고 원
시인과 비슷하게 생긴 사람이 범죄를 저지르기 쉽다는 이색적인 주장을
펴기도 했습니다.

　얼굴 생김새를 따지는 관상은 눈, 코, 입 등이 얼마나 조화를 이루고
있는지 보는 일입니다. 많은 이들이 갖고 싶은 매력적인 외모는 균형이
잡히고 자연스러운 이목구비입니다. 그렇게 편안하고 부드러운 인상을
주는 얼굴이 복을 부르는 관상이라는 것입니다. 이 좋은 관상을 타고난
다면 그것은 더할 나위 없이 복된 일일 겁니다. 생김새로 보는 관상이
얼마나 맞는지 모르지만 관상이 좋아 나쁠 것은 없습니다. 이처럼 사람
의 외모로 성격 등을 가리려는 경향은 알게 모르게 우리 생활에 뿌리 깊

게 자리하고 있습니다. 실제로 사람들은 겉모습을 보고 '……처럼 생긴 사람은 ……하다.'라는 선입관을 가지고 있지요. 이와 같이 생김새로 사람을 몇 가지 유형으로 구분하는 일은 오랜 시간에 걸쳐 사람들의 경험이 축적된 결과를 보여 줍니다. 따라서 과학적인 정보는 아니지만 일종의 참고 자료가 될 수 있습니다.

그런데 현대에 이르면 외모로 사람을 파악하려는 경향이 점점 지배적인 추세가 되는 것 같습니다. 대중사회에서 사람들은 하루에도 수없이 많은 사람들을 대합니다. 즉 우리는 다른 사람의 마음보다 '몸'을 대하며 살아갑니다. 눈에 보이는 것만을 별 생각 없이 받아들이는 사람들이 늘어 갑니다. 사람을 겉모습으로만 판단하려는 이러한 경향은 분명 문제가 있습니다. 우리 눈에 보이는 것이 다가 아닌데 그것이 전부라고 착각을 합니다. 이러한 '외모 지상주의'는 현대사회의 심각한 문제가 아닐 수 없습니다. 그러나 현실적인 측면을 고려하면 사회 전체의 흐름을 혼자 거스를 수는 없습니다. 사람들이 잘못된 생각을 가지고 있다고 해서 불이익을 감수할 필요는 없지요. 외모에 따라 상대방에게 긍정적인 혹은 부정적인 인상을 준다는 것은 부인할 수 없는 사실이기 때문입니다. 그리고 이를 인정한다면 남들에게 좋지 않은 인상을 남기는 외모를 바꾸려는 노력을 기울여야 합니다.

이와 같다면 호감을 주지 않는 외모는 사회생활을 꾸려 나가는 데 있어 커다란 장애물이 될 수 있습니다. 외모가 받쳐 주지 않으면 단순히 경쟁력이 떨어지는 정도를 넘어 사회적 역할을 수행하는 데 심각한 피해를 감수해야 할지 모릅니다. 외모로 인한 피해를 받지 않으려고 취직 시험을 준비하는 어떤 젊은이는 성형수술을 받아 면접에 대비합니다. 취업 준비생을 대상으로 한 어느 조사에서는 12%가 이미 성형수술을 했고, 나머지 28%도 성형을 고려하고 있다는 결과가 나왔습니다. 마

치 영어 실력을 키우거나 관련된 공부에 매달리듯 성형수술을 통해 외모를 개선하는 것은 나의 목표를 이루기 위한 예비 단계와 같습니다. 수술로 인한 고통을 조금만 참는다면 내가 원하는 결과에 성큼 다가설 수 있을지 모릅니다. 그래서인지 이제 성형수술을 받았다는 사실을 무조건 숨기는 경우도 점점 줄어들고 있습니다. 외모에 대한 콤플렉스를 극복하고 자랑스러운 나의 모습을 만날 수 있는 성형수술이 더 이상 부끄러운 일만은 아니기 때문입니다.

아니야!
얼굴을 고친다고 인생을 고치는 건 아니야

아름다움의 기준은 제각기 다르고 시대에 따라 변한다

최근 한 온라인 커뮤니티 게시판에 '남자가 반하는 여자 순위'라는 제목의 글이 올라왔습니다. 남자가 어떤 스타일의 여자에게 반하는지 순위를 매긴 글입니다. 결과는 1위인 '예쁠 때'를 시작으로, 2위는 '아무 이유 없이 예쁠 때', 심지어 3위는 '밥 먹고 밥풀 흘렸는데 예쁠 때'입니다. 하다, 하다 더 할 게 없었는지 '그냥 예쁠 때'가 10위를 기록했습니다. 결국 남자는 이래저래 얼굴이 예쁜 여자에게 반하게 된다는 의미를 담고 있습니다. 글을 쓴 남자(?)가 지나치게 솔직한 건지, 아니면 단순한 건지 모르지만 어쨌든 '예뻐야 살 만한 세상'이라는 생각이 들어 혀를 찰 만합니다.

그런데 도대체 예쁘다는 것이 어떤 것인가요? 요즘 흔히 하는 말로 얼굴형은 날렵한 V라인, 피부는 건드리면 물방울이 튈 듯 '물광'이 나야 하고, 호수같이 넓고 빠져들 듯 깊은 눈망울에, 허리선은 매끄러지듯 늘

씬한 S라인 게다가 적당한 볼륨감은 기본입니다. 외모에 대한 기대 수치는 남자도 여자 못지않습니다. 배 한가운데 '왕(王)' 자를 떡 하니 새긴 '초콜릿 복근'에, 치켜 올라간 탄탄한 엉덩이, 시원스레 큰 눈과 쭉 뻗어 올라간 콧대 거기에 조막만 한 얼굴은 남녀 공통입니다. 하지만 이 과하다 싶은 미의 조건들이 언제나, 어디서나 한결같았을까요? 사실상 우리가 아름답다고 여기는 미의 기준은 시대나 지역에 따라 동일하지 않았습니다. 멀리 갈 것도 없이 우리나라의 전통 미인상은 통통한 뺨과 작은 입, 쌍꺼풀 없이 가는 눈을 하고 있습니다. 신윤복과 같은 화가들이 그린 〈미인도〉는 조선시대의 이상적인 미인상을 보여 줍니다.

작자 미상, 〈미인도〉, 18세기 말~19세기 초

그런가 하면 이웃 나라 일본의 전통적인 미인은 하얀 얼굴을 가진, 마치 폐병에 걸린 듯 창백한 피부에 눈썹을 밀어 버리고 이마에 눈썹이라는 표시로 점을 찍은 모습입니다. '얼굴'이 아닌 몸의 일부를 미인의 기준으로 삼은 경우도 있습니다. 중국에서는 10세기 송 왕조 이후 아기같이 작은 발을 가진 여인을 최고의 미인으로 대우했지요. 그래서 여자가 서너 살이

되면 발에 억센 가죽 붕대를 감아 크기가 3치(9cm)가 넘지 못하도록 했습니다. 이 '전족'은 아름다움을 나타내는 여성의 상징이 되었지요. 하지만 세 살 아기의 발을 가진 여성은 작고 뒤틀린 발로 인해 거동도 제대로 못하고 지독한 고통을 겪어야 했습니다. 그 밖에도 르네상스시기에 이탈리아에서는 풍만하고 성숙한 여인을 미인으로 간주했습니다. 티치아노가 그린 〈거울을 보는 비너스〉에는 흐벅진 몸매의 비너스가 등장합니다. 한편 19세기 후반 미국에서는 얼굴과 몸매는 통통한 반면 허리는 잘룩한 개미허리를 미인의 조건으로 꼽았습니다.

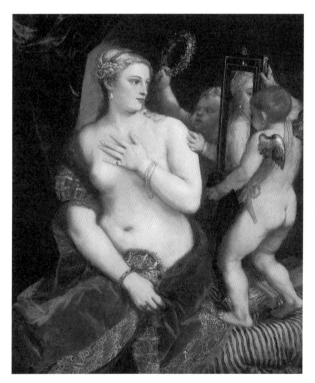

티치아노, 〈거울을 보는 비너스〉, 1555

이렇게 보면 '아름다움'이란 시대와 장소를 불문하고 늘 같은 것이 아닙니다. 미의 기준은 계속 변했습니다. 고대 그리스의 프리네 역시 당시 남성들의 이상적인 여인상에 불과할지 모릅니다. 프리네의 미모가 21세기 그리스의 어느 법정에서 배심원들에게 힘을 발휘할지는 미지수입니다. 그녀가 배심원들을 한눈에 반하게 할 수 있을까요? 어쩌면 몸을 감싼 천을 젖힌 순간 프리네에게는 신성한 법정을 모독했다는 죄목이 추가될지 모를 일입니다. 그런가 하면 우리나라에 파마 기술이 도입되었던 일제 말기에는 이 머리를 지지고 볶는 이상한 풍습에 대한 비난이 거세었습니다. 급기야 파마가 금지되었지요. 조선 여인의 아름다움은 윤기가 좌르르 흐르는 삼단 같은 머릿결이라는 것이 그 이유였습니다. 이처럼 아름다움의 기준은 현재와 과거, 우리나라와 다른 나라 등 시간과 장소에 따라 달라집니다.

그렇다면 성형을 해서라도 지금, 여기의 아름다움을 좇는 것이 무슨 의미가 있을까요? 하물며 대중매체의 발달로 유행이 바뀌는 속도는 더욱 빨라졌습니다. 한때 유행했던 스타일이 다음 순간 허망하도록 유행에 뒤떨어진 것이 되어 버리고 맙니다. 유행은 수시로 기분이 바뀌는 변덕쟁이 같아서 유행을 따르는 삶은 안정감이 없습니다. 루시 모드 몽고메리의 소설 『빨간 머리 앤』에서 주근깨투성이의 수다쟁이 앤은 빨간 머리를 가진 사람이라면 누구나 완전히 행복할 수 없다고 말합니다. '머리카락을 갈까마귀 날개처럼 우아한 까만색'으로 아무리 상상하려 애써도 머리카락이 새빨갛다는 사실만은 절대 잊을 수가 없다고 말이죠. 그래서 가슴이 찢어질 만큼 한평생 짊어질 슬픔일 거라고 한탄을 합니다. 그러나 앤에게 '평생 맺힐 슬픔'이었던 '빨간 머리'는 요즘 여성들이 일부러 염색할 만큼 유행하는 머리 색입니다.

이처럼 머리카락 색을 비롯하여 헤어스타일과 패션 등은 유행을 탑

니다. 마찬가지로 '이상적인 미인상'도 유행에 따라 바뀝니다. 그런데 옷이나 머리 모양은 새로운 유행에 따라 바꾸면 그만이지만 성형수술을 받아 '한때 유행하는 미인'으로 변신한 내 얼굴은 쉽사리 바꾸지 못합니다. 남들이 좋아하는 얼굴, 예쁘다고 칭찬하는 얼굴이 언제나, 어디서나 최고의 얼굴이 아닌 것입니다. TV를 켜면 여기저기 등장하는 같은 얼굴, 일시적으로 유행하는 얼굴에 나를 맞출 필요는 없습니다. 내 소중한 얼굴을 바꾸어 남들에게 일종의 '눈요기'를 제공하는 것이나 마찬가지입니다. 결국 성형수술은 어떤 것이 특정 시기의, 특정 사회에서 요구하는 남자, 여자의 아름다움인지 정해진 조건에 따르는 것입니다. 남이 시키는 대로 하는 꼭두각시가 아닌 이상 유행하는 미인상에 맞춰 나를 바꿀 이유가 없습니다. 세월이 흘러 나이를 먹었을 때 적어도 한때 유행했던 얼굴을 거울에서 발견하는 일만은 없어야 하니까요.

생김새보다 표정이 중요하다

우리의 얼굴은 움직이지 않는, 정적인 것이 아닙니다. 조각상같이 굳어 있지 않고 나의 생각이나 느낌에 따라 변합니다. 얼굴에 있는 섬세한 근육들이 움직여 다양한 표정을 연출합니다. 사람들은 보통 얼굴의 생김새를 이야기하지만 사실 아름다운 외모는 밝은 표정으로 완성됩니다. 아니 생김새보다 오히려 표정이 미치는 영향이 클 수 있습니다. 우리가 모르는 길을 물을 때 선뜻 말을 걸게 되는 사람은 밝은 표정을 지은 사람일 것입니다. 다시 말해 길을 물어보게 되는 모르는 사람은 우리가 은근히 호감을 느끼는 사람입니다. 반면 절대로 다가가고 싶지 않은 사람도 있습니다. 아무리 외모가 뛰어나도 쌀쌀맞거나 무표정하다면 부정적인 인상을 받아 말 한마디도 섞고 싶지 않습니다. 균형 잡힌 몸매라도

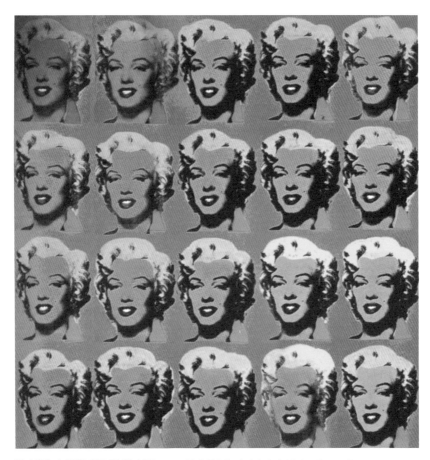

앤디 워홀, 〈마릴린 먼로 두 폭〉 부분, 1962. 앤디 워홀은 자신의 작업장을 '공장(factory)'이라고 부르고 스스로 '기계'가 되기를 바랐다. 그는 상품이나 유명인 등의 익숙한 이미지를 반복하여 찍은 작품을 제작했다. 워홀의 판화에서와 같이 요즈음 TV를 켜면 만나는 배우들의 똑같은 얼굴은 마치 성형외과에서 한꺼번에 찍어 낸 듯한 인상을 준다.

잔뜩 구부리거나 엉거주춤한 포즈를 취하면 인상이 나쁜 것과 마찬가지입니다. 결국 '표정'으로 드러나는 인품이나 됨됨이가 첫인상을 결정한다는 것이지요.

즉 우리는 '타고난 얼굴'을 잘 다루어 '아름다움'을 연출할 수 있습니

다. 일반적인 믿음과 달리 사람들이 처음 만나면 얼굴의 생김새가 아니라 얼굴의 표정을 봅니다. 첫인상을 결정하는 요인을 묻는 한 조사 결과를 살펴보면 외모보다 표정이 중요하다는 사실을 확인할 수 있습니다. 직장 생활에서 거래처나 동료 사이에 무엇이 첫인상을 결정하는지를 물었더니 '표정'이라고 답한 사람들이 74.5%로 압도적으로 많아 1위에 꼽혔습니다. 이어 2위는 '외모의 준수한 정도', 즉 잘생기거나 못생긴 정도가 49.4%였고요. 옷차림, 화장, 헤어스타일 등이 40%를 차지하여 3위에 올랐습니다.

외모보다 표정이 좌우하는 첫인상은 인간관계의 70%를 차지한다는 조사 결과도 있습니다. 첫인상은 원래 상대방이 나에게 위험한 인물인지 순간적으로 판단하는 일종의 방어 본능이라고 하지요. 그래서 상대방을 만나자마자 불과 3초 안에 결정된다고 합니다. 그런데 이 재빠른 판단이 옳든 그르든 한번 새겨진 첫인상은 단단하게 굳어서 좀처럼 바뀌기 어렵습니다. 한번 각인된 첫인상을 바꾸려면 무려 60번의 만남이 필요하다는 말이 있습니다. 1주일에 한 번씩 만나도 1년이 넘는 긴 시간이 걸립니다. '맨 처음의 한 번'이 '나중의 여러 번'에 비할 바 없이 큰 의미를 갖는 것이지요.

그런 맥락에서 자기 분야에서 성공한 사람들이 반드시 소위 '튀는 외모'가 아니라는 사실은 의미심장합니다. 평범한 외모의 가수 싸이가 화장품 모델이 되었다는 소식이 들립니다. 결코 잘생긴 외모가 아니지만 싸이는 이웃집 아저씨 같은 친근함으로 미남, 미녀들의 아성인 화장품 모델 자리를 꿰찼습니다. 실로 엄청난 이변이지요. 광고가 소비자에게 상품에 대해 긍정적인 영향을 주는 것이 목적이라면 화장품 회사는 싸이의 유쾌한 개성을 빌어 광고 효과를 노린 셈입니다. 싸이의 분위기를 편하게 하는 유머와 독특한 매력이 힘을 발휘하리라 믿은 것이지요.

고대 그리스의 철학자인 소크라테스는 싸이에 비해 한층 정도가 심합니다. 그는 소위 '못생긴 사람'이었습니다. 역사상 가장 위대한 철학자 중 한 명이지만 뻥 뚫린 들창코에 톡 튀어나온 올챙이배를 가졌습니다. 소크라테스의 제자였던 플라톤이 쓴 『향연』에는 소크라테스의 외모에 관한 언급이 나옵니다. 소크라테스의 한 숭배자는 소크라테스가 주정뱅이 노인 실레노스와 뾰족한 귀, 넓적한 코를 가진 괴물 마르시아스를 닮았다고 말합니다. 그러나 그럼에도 불구하고 소크라

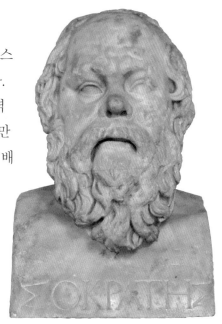

소크라테스의 흉상.

테스의 말은 영혼을 사로잡는다고 고백하지요. 평생을 그 곁에 머물 결심이 아니라면 귀를 틀어막고 도망을 가야 할 정도라는 것입니다.

즉 타고난 외모는 그 사람의 됨됨이를 나타내는 표정이나 분위기 등으로 극복할 수 있습니다. 김구 선생이 쓴 『백범일지』에는 "관상이 아무리 뛰어나도 마음의 상을 따라갈 수 없다.(觀相不如心相)"라는 말이 나옵니다. 얼굴을 가꾸기 전에 마음부터 가꾸어야 한다는 뜻입니다. 또 "사람은 나이 40세가 되면 자기 얼굴에 대해서 책임을 져야 한다."라는 링컨의 말도 같은 맥락에서 이해가 됩니다. 사람의 얼굴은 자기 나이만큼의 시간 동안 빈번하게 지었던 표정으로 자리를 잡아 갑니다. 웃을 때만들어지는 눈가의 주름이 웃지 않아도 밝은 미소를 떠오르게 합니다. 잘생긴 얼굴은 한순간 사람의 눈길을 사로잡을 뿐입니다. 진정한 아름다움은 우리 안에 있습니다. 소크라테스가 마치 '황금처럼 빛나는, 아

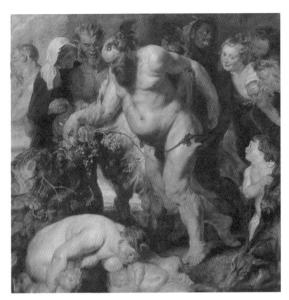

피터 파울 루벤스, 〈술 취한 실레노스〉, 1616~1617

름답고 놀라운 것'들을 자기 안에 가지고 있었던 것처럼 말입니다. 추한 주정뱅이를 닮았지만 그는 지금까지도 진정 아름다운 사람으로 기억됩니다.

아름다워지고 싶은 이유는 사랑받고 싶기 때문이다

우리는 모두 진정한 사랑을 원합니다. 그런데 사랑은 겉모습이 아니라 서로 마음을 나눌 때 이루어집니다. 우선 나의 개성이 드러난 매력으로 상대방의 마음을 잡아끌어야겠지요. 그러기 위해서는 '나다운 나'를 세워야 합니다. 진정한 나를 실현해야 합니다. 당연한 말이지만 자연적 미모는 선천적인 장점입니다. 얼굴이 아름다우면 유리한 점이 많으니까요. 그런데 어떤 이는 남들보다 뛰어난 지능, 또 다른 이는 빼어난 손재

주라는 장점을 가졌습니다. 사람을 잘 사귀는 사교성을 타고난 사람도 있지요. 미모는 한눈에 들어오는 장점입니다. 그래서 언뜻 불공평하게 느껴지지만 사람마다 제각기 다른 장점을 가졌을 뿐입니다.

그런데 예쁘지는 않지만 그렇다고 못생긴 외모도 아닌 내가 꼭 빼어난 아름다움을 바라야 할까요? 미모라는 장점은 아니지만 나만의 장점은 제쳐 두고 성형수술을 받아서라도 반드시 예뻐져야 하는 건가요? 만약 나의 장점이 외모에 있지 않다면 나에게 유리한 능력을 키우는 것이 해결책이 될 듯합니다. 나만이 가진 장점을 갈고닦아 사회에서 인정받는 사람이 되는 것 입니다. 부드럽고 감미로운 목소리가 인상적이라는 이유로 꼭 내가 성우가 될 필요는 없습니다. 흥미진진한 이야기에 감동을 받았다고 해서 스스로 소설가가 될 수는 없는 법입니다. 마찬가지로 미인의 빛나는 매력이 부럽다고 내가 아름다워질 필요는 없습니다. 미모가 하나의 장점이라면 내가 가진 나만의 장점도 특별하기 때문입니다. 다른 이의 아름다움을 함께 즐기고 나의 장점 역시 나눌 수는 없는 것일까요?

가능한 방법은 자신이 잘 하는 일로써 나다운 나를 성취하는 일이 될 것입니다. 누구는 뛰어난 외모에 승부를 걸면 됩니다. 그런데 미모의 소유자라도 그 아름다움을 효과적으로 활용하려면 나름의 인내심과 전략 등을 발휘해야 할 것입니다. 예를 들어 여배우가 자신이 가진 청순한 미모로 주가를 올리려면 적당한 배역을 맡아 매력적인 연기를 펼쳐야 합니다. 요컨대 타고난 장점을 나의 능력으로 특화하기 위해서는 그것이 어떤 장점이든 열정과 끈기를 가지고 훈련에 힘을 쏟아야 한다는 것입니다. 각자 자신이 가진 유리한 장점을 강점으로 만들려고 노력을 기울이자는 겁니다. 그런데 흥미로운 것은 준수하지 않은 외모가 오히려 다른 장점을 계발하도록 강한 동기를 부여할 수 있다는 점입니다. 예를

들어 나폴레옹은 '꼬마 대장'이라 불릴 만큼 키가 작았다고 하지요. 하지만 그는 외모에 관한 열등감을 보상받으려는 듯 불굴의 의지로 유럽 각국을 정복하고 황제의 자리에 올랐습니다. '나폴레옹 콤플렉스'란 나에게 부족한 것을 채워 해소하려는 마음이 도약을 위한 발판이 된다는 말입니다. 러시아의 위대한 문학가 톨스토이 역시 못생긴 얼굴로 인해 열등감을 느꼈지요. 그는 아름다운 얼굴을 베풀어 주신다면 모든 것을 바치겠다고 기도를 드렸습니다. 그러나 소원은 이루어지지 않았고 대신

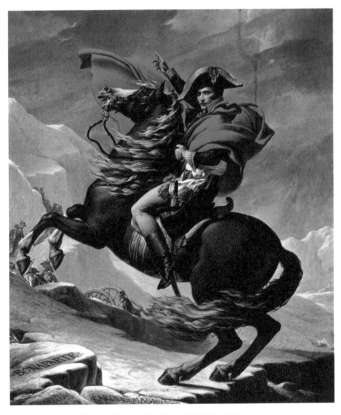

자크 루이 다비드, 〈생 베르나르 고개를 넘는 나폴레옹〉, 1800

그는 독서와 글쓰기에 매달렸습니다. 결국 잘생긴 얼굴은 얻지 못했지만 주옥같은 글을 쓰게 되었지요.

이처럼 외모로 인한 열등감은 도리어 성장의 동력이 될 수 있습니다. 사람마다 다른 장점을 타고났다는 점을 기꺼이 인정할 때 비로소 내 길이 열립니다. 외모가 나의 장점이 아니라면 외모에 있어서만은 불공평을 받아들여야 합니다. 대신 외모를 능가하는 다른 장점을 키우면 됩니다. 자기 분야에서 열심히 노력하여 성공한 사람이 되자는 것입니다. 그런 사람은 내면에서 우러나오는 자신감으로 깊이 있는 멋을 풍깁니다. 외모 대신 유능함과 당당함으로 보상을 받습니다. 미모가 그렇듯이 다른 사람과 공유할 수 있는 나의 재능을 계발해서 그 이익을 함께 나누는 것, 무분별한 성형수술에 대한 하나의 대안이 아닐까요?

이와 같다면 단지 아름다운 얼굴로 인한 사랑은 위태로워 보입니다. 즉 크고 맑은 눈매, 오뚝한 콧날, 날렵한 턱선 때문에 사랑을 받았다면 세월이 흐르면서 애정은 식을 수밖에 없습니다. 게다가 사람의 내면이 아닌 외모가 중요한 사회에서는 상대방을 외모로 판단하는 사람 역시 겉모습으로 평가가 됩니다. 그래서 마음 대 마음의 만남이 아니라 몸과 몸의 만남이 되어 버립니다. 이러한 '몸'들의 만남은 결코 진정한 만남이 아닙니다. 현대인의 고독이나 소외 같은 사회문제도 마음을 나누지 못해 일어납니다. 사람을 외모로 가늠하려는 경향은 이처럼 겉도는 관계를 맺게 합니다. 상대방의 내면으로 들어가지 못해 깊이 있는 만남을 이루지 못합니다.

우리가 아름답기를 바라는 진짜 이유는 사랑받기를 원하기 때문입니다. 고작 길거리에서 우연히 마주치는 사람들의 시선을 받으려는 것이 아니지요. 그런 알지도 못하는 사람에게 잘 보이려고 성형수술의 고통과 위험을 무릅쓸 수는 없습니다. 아름다움을 원하는 이유는 내가 아

끼는 사람들의 관심과 사랑을 받고 싶어서입니다. 하지만 이 진실한 관계에서도 잘생긴 외모가 어느 정도 역할을 합니다. 예를 들어 막 사랑에 빠질 때에는 외모가 중요하겠지요. 그러나 시간이 흐르면서 상대방의 생김새에는 점차 무관심해집니다. 친밀한 사이가 되면서 살가운 정이 듭니다. 미운 얼굴이라도 성격이 좋으면 예뻐 보이고 예쁜 얼굴이라도 성격이 나쁘면 미워집니다. 더구나 나이가 들면서 아무리 빼어난 미인이라도 아름다움은 시들기 마련입니다. 다시 말해 사랑하고 사랑받기를 원하는, 평생 함께하고 싶은 관계라면 외모보다 내면이 중요하다는 것입니다. 진정한 사랑은 아름다운 외모보다 아름다운 영혼으로 가능해집니다.

입장 정하기

● 다음 쟁점에 대하여 자신의 입장을 정하고 근거를 제시해 봅시다.

> **쟁점 ❶** | 성형수술은 좀 더 나은 삶을 살기 위한 편리한 도구일 뿐이다.

입장 :

근거 :

> **쟁점 ❷** | 외모의 아름다움보다 내면의 아름다움이 더 중요하다.

입장 :

근거 :

● 최근 미국에서는 자기 얼굴을 찍은 동영상을 인터넷에 올리고 외모를 평가받는 '나는 예쁜가요?(Am I pretty?)' 동영상이 인기를 모으고 있다고 합니다. 10대 초반의 소녀들과 몇몇 소년들은 외모에 대한 생각이나 걱정을 털어놓으며 다른 사람의 의견을 구한다고 하지요. 그런데 못생기고 뚱뚱해서 고민이 많다고 수줍게 고백한 한 소녀에게 네티즌들은 "넌 못생겼어!"라는 잔인한 답을 면전에서 퍼부었습니다. 이처럼 인터넷에 내 외모를 공개하고 의견을 묻는 이 사이트에 대한 여러분의 생각은 어떤가요?

비포와 애프터, 어느 쪽이 진실?

아름다운 얼굴을 위한 성형수술은 원래 치료를 목적으로 시작되었습니다.
시대와 장소에 따라 성형수술의 목적은 변해 왔지요. 다음 이야기를 읽고
타고난 얼굴을 인위적으로 바꾸는 성형에 얽힌 다양한 의미를 짚어 봅시다.

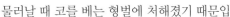

잘린 코, 황금 코

성형수술의 역사는 오래 전으로 거슬러 올라갑니다. 기원전 800년 무렵, 고대
인도에서는 정숙하지 않은 여자들의 코를 베었답니다. 평생 얼굴을 들고 살지
못하게 하려는 잔인한 벌이었지요. 그런데 여자들의 잘린 코를 다시 얼굴에 붙
이는 성형수술이 비밀리에 이루어졌다는 기록이 남아 있습니다. 흥미로운 일
은 이 수술이 도자기를 만드는 도공, 쿠마스에 의해서 이루어졌다는 사실입니
다. 흙을 다루어 도자기를 빚는 솜씨를 살린 수술은 곧 성형수술의 시초가 되었
습니다. 그런가 하면 7세기 비잔티움 제국의 황제 유스티니아누스 2세는 '잘린
코 유스티니아누스'라는 이름으로 불렸습니다. 반란이 일어나 황제의 자리에서
물러날 때 코를 베는 형벌에 처해졌기 때문입
니다. 그러나 후에 다시 황제의 자리에 오
르면서 황금으로 만든 코를 달고 나타났
다지요. 번쩍이는 황금 코로 실추된 황
제의 권위를 되찾으려는 마음을 엿볼 수
있습니다. 그리고 보면 코를 자르는 벌은
아주 무거운 형벌에 속했던 모양입니다. 얼
굴 중앙에 자리를 잡아 사람의 인상을 좌우하는 코의 위상을 드러내는 일화가
아닐 수 없습니다.

'성형'은 신에 대한 모독!

르네상스 무렵, 이탈리아 볼로냐 대학의 교수였던 다리아코티는 팔의 두꺼운 부분을 떼어 내 코를 만들어 주는 수술을 시행하였습니다. 이 수술 방법은 지금도 행해질 정도로 시대를 앞선 것이었습니다. 그러나 인간의 몸은 신이 만든 것이라 사람이 함부로 손을 대면 안 된다는 믿음을 가졌던 당시 교회의 심기를 건드리게 되었지요. 결국 신의 섭리를 어긴 성형 의사는 커다란 죄를 범한 사람이 되고 말았습니다. 신성한 육체에 흠집을 내는 것은 악마의 소행이나 다름없었기 때문입니다. 다리아코티가 세상을 떠난 후 그의 무덤은 파헤쳐지는 수모를 당하게 됩니다. 이와 같이 과거에는 다리아코티의 경우처럼 잘린 코를 대신

다리아코티의 코 재건 수술 이미지.

하는, 치료 목적의 성형수술이 이루어졌지요. 하지만 현대에 이르면 성형수술은 치료뿐만 아니라 아름다움을 추구하는 미용의 의미가 커집니다.

지구촌의 뜨거운 성형 열기

오늘날 성형의 열기는 지구촌 어디나 뜨겁습니다. 특히 우리나라의 성형수술은 양적으로나 질적으로 세계적인 수준을 자랑합니다. 꾸준한 인기를 누리는 쌍꺼풀 수술을 비롯하여 눈을 크게 하는 앞트임과 뒤트임, 예쁜 턱 선을 만드는 양악수술이 요사이 관심을 모으고 있지요. 그뿐인가요? 원하는 부위에 보조개를 넣고 날씬한 다리를 위해 장딴지 근육을 제거하는 일도 서슴지 않습니다. 또 성형수술을 받는 남자들이 늘어나고 60~70대의 어르신과 청소년들까지 성형수술에

가세하고 있지요. 즉 성형수술에 있어 성별이나 연령에 따른 구별이 사라지고 있다는 겁니다. 오죽하면 나이에 따라 성형수술 부위를 제한하는 법을 시행한다는 소식도 들립니다. 12세와 15세 혹은 19세에 따라 볼 수 있는 영화를 나누듯이, 성형도 나이에 따라 수술 받는 부위를 정하자는 것입니다. 한창 자라나는 청소년 시기에 아무 생각 없이 받은 성형수술은 자칫 심각한 부작용을 일으킬 수 있지요. 무엇보다 얼굴을 고치는 것은 좀 더 신중한 결단이 필요한 일이기 때문입니다.

아름다움을 향한 뜨거운 욕망은 이슬람 사회도 예외가 아닙니다. 최근 북아프리카의 모로코에서는 성형수술 붐이 일고 있다고 합니다. 얼굴을 가리고 생활하는 이슬람 여인들이 성형수술은 왜 받을까 의아하지만 그렇지도 않은가 봅니다. 좀더 여성스러운 외모가 되어 자신감을 회복하려는 이유 등으로 성형수술을 받습니다. 우리와 그리 다르지 않지요. 그런데 이슬람 신자라면 누구나 가르침을 따르는 코란에는 몸의 일부라도 함부로 훼손하면 안 된다는 말이 있습니다. 그런 이슬람 사회까지 성형수술이 유행이라면 성형 열풍은 가히 전 세계적이라고 말할 수 있지요.

더 이상 아름답지 않은 아름다움

여기 아름다움을 향한 욕망을 거부하고 오히려 전혀 아름답지 않은 얼굴로 성형수술을 감행한 한 예술가가 있습니다. 프랑스의 행위예술가 생트 오를랑은 "현재 미의 기준은 과거 서구의 남성 화가들이 여성의 몸을 그리면서 만들어 낸 것이다."라고 말하며 '결코 아름답지 않은' 외모를 만들고자 스스로 수술대 위에 올라갔습니다. 눈썹 위에는 혹이 생겼고 이마는 지나치

게 봉긋해졌을 뿐만 아니라 입술은 거의 뒤집어질 정도로 두꺼워졌지요. 그녀의 모습은 전혀 아름답지 않았습니다. 그녀는 그 후로도 여러 차례의 기이한 성형수술을 통해 아름다움의 기준이 과연 무엇인지 물었습니다.

생트 오를랑의 행위예술처럼 과격한 방식은 아니더라도 많은 사람들이 점점 획일화되어 가는 아름다움에 우려를 표합니다. 동서양 할 것 없이, 또 남녀 가릴 것 없이 큰 눈과 오똑한 코를 가진 얼굴에 적당한 근육이 잡힌 마른 몸매를 선호하다 보니 세계 여러 나라의 미의 기준이 하나로 통일되고 있으니까요. 자기 나라, 자기 문화만의 고유하고 개성 넘치던 아름다움이 사라진 자리를 똑같은 모습의 아름다움이 대신해도 되는 걸까요?

하지만 일찍이 노자가 말했듯이 천하의 모든 사람이 아름다움을 아름다움으로 알고 있다면 그것은 더 이상 아름다움이 아닙니다. 원래 아름다움은 남들과는 다른 특별함을 뜻하기 때문이지요. 그렇다면 이제 남들보다 더 뛰어난 아름다움이 과연 특정한 외모에만 존재하는지 다시 생각해 보아야 합니다. '성형수술'이라는 편리한 도구를 어떻게 다루어야 할지, 아름다움을 향해 다 같이 질주하는 이 거대한 흐름에서 방향을 어떻게 잡아야 할지가 우리에게 남겨진 과제입니다. 모두들 화장에서, 분장으로, 이제 변신조차 두렵지 않습니다. 염라대왕마저 헷갈릴지 모를 '비포와 애프터', 나의 진짜 얼굴을 찾습니다.

행위예술가 생트 오를랑은 부분 마취를 한 채 성형수술을 받으면서 수술 과정을 생중계했다.

폭력적인 이미지에
노출될수록
폭력적이 될까?

● ● ● 극장의 대형 스크린은 괴한이 휘두른 흉기에 쓰러진 피해자를 클로즈업하고 TV는 엽기적인 살인 사건을 다룬 범죄물을 보여 주는데 차마 눈 뜨고 못 볼 잔인한 장면이 화면 가득합니다. 한편 PC 게임에서는 테러범에게 인정사정없는 총격이 가해지고, 휴대전화로는 폭력적인 SF 액션이 한창입니다. 따지고 보면 너무도 끔찍하고 무참한 장면들인데 왠지 모르는 이 익숙함의 정체는 무엇인가요? 사실 이런 자극적인 폭력 이미지는 현실이 아닌 가상공간의 일에 불과합니다. 하지만 어쩌면 폭력 이미지는 우리의 생각보다 훨씬 힘이 셀지 모릅니다. 단지 가상공간의 일이 아니라 실제 생활에 영향을 줄 만큼요. 혹시 폭력적인 이미지에 노출될수록 폭력적이 되는 것은 아닐까요?

●

그래,
폭력적인 이미지가 폭력을 부추기는 건 당연해!

●

아니야,
인간은 이미지에 끌려다닐 만큼 단순하지 않아!

우리는 손가락 하나만 까딱 해도 언제든 잔인하고 폭력적인 이미지를 볼 수 있는 세상에 살고 있습니다. 많은 이들이 폭력적인 이미지에 익숙해지면 현실의 폭력에도 점점 무감각해진다고 걱정하지요. 그렇다면 폭탄에 건물이 날아 가는 전쟁 영화를 즐겨 보는 사람은 테러 현장에서 죽은 아이를 부둥켜안고 눈물을 흘리는 여인의 사진을 보고도 아무런 느낌이 없을까요? 만약 격투기 게임을 하면서 폭력적인 이미지를 자주 접한다면 친구가 일진에게 맞는 모습을 봐도 별 느낌이 없게 될까요? 여러분은 요즘 얼마나 많은 폭력적인 이미지를 접하고 있나요? 그런 이미지들 때문에 자신이 변했다고 느낀 적은 없나요? 지금부터 '폭력'과 '폭력적인 이미지'에 대해 생각해 봅시다.

하늘은 푸르고 거리는 한적하다. 이따금 불어오는 바람에 울창한 가로수 잎들이 흔들린다. 길모퉁이에는 차 한 대가 멈춰 서 있다. 몇 명인가 차에 타고 있다. 개를 데리고 산책을 나온 노인이 골목으로 사라지자 이제 거리를 지나가는 사람은 아무도 없다.

마침 조깅을 하는 건장한 남자가 등장한다. 남자는 길을 따라 뛰어간다. 흰 반팔 티셔츠에 짙은 남색 반바지를 입은 남자는 귀에 이어폰을 꽂고 앞만 보고 인도 위를 달려간다. 문득 길모퉁이에 멈춰 서 있던 자동차가 서서히 움직이기 시작하더니 남자의 뒤를 쫓기 시작한다. 자동차는 얼마 지나지 않아 남자의 바로 뒤를 바짝 쫓는다.

인도 왼쪽으로 충분히 남자를 따라잡은 차가 잠시 속도를 줄인다. 곧이어 오른쪽 차창이 열리고 누군가 남자에게 총을 겨눈다.
'탕……'
거리의 고요함이 총소리 한방에 무너져 내린다.

등에 총을 맞은 남자가 쓰러진다. 길가의 짙은 가로수 그늘에 어두운 그림자가 포개어진다. 차창이 스르르 올라가고 차는 다시 속도를 높인다. 자동차의 멀어져 가는 모습이 하나의 점으로 작아진다.

하늘은 여전히 푸르다. 아무 일도 일어나지 않았던 듯 거리에는 움직임이 없다. 순간 바람이 불더니 가로수 잎 하나가 떨어져 거리에 나뒹군다.

● ● ● 어느 게임의 한 장면이었을까요? 아닙니다. 지난해 미국에서 실제로 일어났던 충격 사건입니다. 방학이 끝났지만 학교는 가고 싶지 않았던 십 대 청소년 세 명은 조깅을 하던 한 젊은이의 목숨을 무참히 빼앗았습니다. 불운한 피해자는 호주에서 장학생으로 뽑혀 미국으로 건너온 전도유망한 야구 선수였지요. 하지만 총소리가 울린 순간 젊은이의 희망은 산산조각났습니다. 십 대 소년 세 명이 총을 쏜 이유란 어이없게도 단지 따분해서였습니다. 그들은 그날 처음 거리에서 만났으니 원한을 품거나 복수할 일도 있을 수 없지요. 하릴없이 빈둥거리던 그들에게 필요한 것은 그저 기분을 전환할 약간의 자극이었습니다.

'놀이하는 인간(호모 루덴스, Homo Ludens)'으로 인간을 정의한 하위징아를 굳이 들먹이지 않아도 사람은 '재미 그 자체'를 추구합니다. 그러나 아무리 심심했다고 해도, 또 아직 철없는 나이라 해도 사람의 목숨을 재미 삼아 빼앗다니……. 불현듯 PC 게임의 한 장면이 떠오른 것은 왜일까요? 또 다른 플레이어를 죽이는 일이 얼마나 재미있는지 흥미진진하게 얘기를 나누던 주변의 평범한 얼굴들이 무심코 머리를 스치는 까닭은? 무작위로 희생자를 고르는 살인 행위가 특정 게임의 한 장면과 섬뜩하리만치 닮았다는 사실이 오싹합니다.

그래!
폭력적인 이미지가
폭력을 부추기는 건 당연해

현실과 가상은 의외로 가깝다

딱 달라붙는 쫄바지를 입고 행여 흘러내릴까 매듭을 꽁꽁 묶은 빨간 보자기를 어깨에 두릅니다. 악당을 무찌르는 영웅에 걸맞게 똑바로 앞을 응시하고 결의에 찬 눈빛도 잊지 말아야겠지요. 마음의 준비를 하고 숨을 크게 한 번 내쉰 다음 하나, 둘 셋…… 하다 못해 낮은 계단이라도 뛰어내려야 슈퍼맨의 위엄을 살릴 수 있습니다. 아무것도 모르던 어린 시절, 여러분은 비슷한 경험을 한 적이 있나요? 두 팔을 쭉 펼친 채 빨간 망토를 휘날리며 당당하게 하늘을 날아가 못된 악당을 물리치는 슈퍼맨에게 남모르는 동경을 품은 적이 있습니다. 슈퍼맨과 의상만 비슷하게 갖춰 입으면 하늘을 날고 악당을 무찌르는 초능력이 생길지 모른다는 생각이 절로 드는 것입니다. 그래서 그 흐뭇한 상상을 직접 실행해 보고 싶어집니다. 그럴듯해 보이는 아이디어에 그만 쏙 빨려 들어가 스스로 해 보지 않으면 직성이 풀리지 않는 것이지요. 슈퍼맨의 이미지는 단지

영화 속 영웅일 뿐이지만 현실에서 따라 하고 싶을 만큼 매력적이었습니다.

영화나 만화 등을 보면 주인공의 멋진 모습에 홀딱 반해 똑같이 해보고 싶은 마음이 들 때가 있습니다. 가상의 이야기지만 극장이나 TV 브라운관 등을 넘어 현실에서도 일어나는 일이라는 기분이 듭니다. 현실과 가상의 세계는 생각보다 가까울 수 있다는 사실을 깨닫게 되는 순간이지요. 상상력이 풍부한 어린이들뿐만 아니라 어른들조차 간혹 TV와 실제 세상을 혼동합니다. 1960년대 중반, 미국에서는 〈질리건의 섬(Gilligan's Island)〉이라는 코미디가 방영된 적이 있습니다. 이 드라마는 태평양의 무인도에 난파된 일곱 명의 등장인물들을 중심으로 펼쳐지는 이야기입니다. 그런데 어이없게도 배가 난파되었는데 왜 사람들을 구조

하러 출동하지 않는지 해안 경비대에 다급히 연락을 취한 사람만 수십 명이었다는 신문기사가 전해집니다. 이 믿기 힘든 이야기는 단지 미국만의 일이 아닙니다.

인기를 모은 주말 연속극에서 못된 짓만 저지르는 악역을 맡은 배우는 드라마를 촬영하고 난 후 어려운 점이 많다고 토로합니다. 나쁜 사람의 배역을 맡은 다음부터는 식당이나 거리 등 사람들이 모이는 곳에 가면 으레 사람들로부터 차가운 시선을 받는다는 것이지요. 그 배우는 단지 악역을 맡아 실감 나게 연기했을 뿐인데 사람들은 어쩐 일인지 그를 진짜 못된 사람으로 바라봅니다. 개중에는 그 사람을 정말 나쁜 이로 여기는 이들도 있겠지요. 설마 그 정도는 아니더라도 명연기를 펼친 아무 죄 없는 배우에게 이전과 다른 개운치 않은 눈길을 주는 이들이 있다는 겁니다.

이와 같다면 영화나 TV 드라마, 게임 등의 가상과 현실은 전혀 별개의 세상이 아닙니다. 우리는 나도 모르게 가상과 현실의 이미지를 헷갈리곤 합니다. 더구나 가상의 이미지가 그럴듯할수록 가상은 더욱 현실같이 다가옵니다. 예를 들어 요즘 크게 유행하는 폭력적인 게임 중 하나는 현실과 똑같은 시간에 맞춰 밤낮이 변하고 바깥 날씨와 게임 속 날씨까지 같아 실제와 같은 현장감을 줍니다. 이처럼 가상의 이미지에 '현실감'을 느끼면 가상은 현실보다 '더 현실 같은 현실'이 됩니다. 한마디로 현실과 가상의 공간은 경계가 모호해질 수 있는 것이죠. 그러므로 현실에서의 경험만큼이나 가상에서의 경험은 문제가 됩니다. 그 경험이 우리가 사는 실제 세상의 경험이든 아니든 무엇을 보고, 듣고, 느낀다는 사실 자체가 중요하다는 것입니다. 즉 직접적이든 간접적이든, 바꾸어 말하면 현실에서든 가상공간에서든 하나의 경험을 한다는 것은 결코 무심히 넘길 일이 아닙니다.

일례로 살인 사건이 일어난 폐가를 무대로 한 공포 영화를 보고 난 다음에는 익숙한 내 방이 무섭게 느껴집니다. 늘 그래 왔듯 혼자 잠자리에 드는 것조차 겁이 납니다. 불을 끄고 자는 일마저 큰맘을 먹어야 하고요. 영화의 한 장면이 자꾸 아른거리면서 똑같은 일이 나에게도 일어날 것 같은 불안한 마음이 듭니다. 단지 영화 속 지어낸 이야기일 뿐이라고 마음을 다독이지만 내가 느끼는 두려움은 쉽게 가시지 않습니다. 언젠가 그 오싹한 장면은 잊어버리겠지만 영화를 떠올리게 하는 물건이나 상황을 접하면 다시 비슷한 기분이 들지 모릅니다.

단지 영화나 텔레비전, 인터넷 등 대중매체를 통한 간접경험에 불과하지만 마음에 남은 이미지는 선명합니다. 마치 '꾹' 도장을 찍어 놓은 듯 한도 끝도 없이 꼬리가 깁니다. 꾸민 이야기인데도, 일부러 만든 이미지인데도 마음은 희한하게 반응을 합니다.

같은 맥락에서 따라 하면 해로워 보이는 일은 아무리 간접적인 경험이라도 피하는 것이 맞습니다. 일찍이 아인슈타인이 말했듯이 같은 일을 반복하면서 다른 결과를 기대한다는 것은 어리석은 일입니다. 즉 실제든 가상이든 적절치 못한 경험은 그 경험을 하는 당사자에게 결국 '같은 경험'이나 마찬가지입니다. 그렇다면 가상의 공간일지라도 나에게 도움이 될 만한 경험을 골라야 한다는 것입니다. 좋은 것만 따라 해도 모자랄 판에 폭력적이거나 과격한 행동을 일부러 접하고 겪을 필요는 없습니다.

철학자 소크라테스 역시 어린 나이에 일단 정신 속에 들어온 것은 지우거나 없애기 힘들다는 말을 남겼습니다. 이를테면 신들이 전쟁을 벌이고 음모를 꾸미며 서로 싸우는 따위의 이야기를 들려주는 것은 청소년이 덕성을 키우는 데 방해가 될 뿐이라는 겁니다. 어릴수록 외부로부터 영향을 받기 때문에 마음에 원치 않는 흔적을 남길 수 있다는 것이

지요. 즉 아이 적부터 부적절한 이야기를 듣거나 해로운 행동을 따라 하지 말아야 합니다. 이는 습관이 되어 평생에 걸쳐 정신의 특징으로 굳어지기 때문입니다.

맹자의 어머니가 자식의 교육을 위해 세 번 이사했다는 '맹모삼천지교(孟母三遷之敎)'도 비슷한 교훈을 줍니다. 순진무구한 아이에게 학문을 제대로 가르치려면 좋은 환경이 얼마나 큰 영향을 주는지 깨닫게 합니다. 공동묘지 근처에 살 때에는 장례식을 치르는 놀이를 하던 맹자가 시장으로 이사한 후에는 장사꾼의 흉내를 내더니 서당 부근으로 집을 옮기자 글을 열심히 따라 읽어 마침내 뛰어난 학자가 되었다는 이야기입니다. 맹자의 이야기는 남을 흉내 내는 것이 곧 '공부'라는 메시지를 줍니다. 우리가 배우는 모든 것은 보고 들은 것을 내 것으로 만들기 위해 그대로 따라하고 익히는 과정에 다름없습니다. 청소년의 정신에 좋은 것을 가르치고 경험하여 익히는 일이 곧 공부이기 때문입니다.

더 나아가서 플라톤과 맹자의 이야기는 청소년 시절 우리가 보고 듣는 것이 단지 보고 듣는 것에서 그치고 마는 것이 아니라는 것을 알려줍니다. 우리 마음에 아로새겨진 경험은 나의 행동을 결정하고 나아가 앞으로의 인생에 커다란 영향을 줄 수 있습니다. 자극적인 폭력 이미지를 자주 경험한다면 마음에 어두운 그늘을 남길 수 있습니다. 게다가 그런 이미지를 접할수록 나도 모르게 둔감해지고 거친 심성을 가지게 됩니다. 이와 같다면 가상의 폭력 이미지가 곧장 폭력적 행동을 일으키지는 않는다 해도 어떤 식으로든 부정적인 결과를 낳을 수 있습니다. 폭력적인 미디어 콘텐츠에 노출되는 정도가 심할수록 나도 모르게 폭력적인 성향을 가질 가능성은 커질 것입니다.

폭력적인 인물을 멋진 사람으로 그리는 건 잘못이다

혹시 〈매트릭스〉라는 영화를 본 적이 있나요? 〈매트릭스〉에는 영화의 역사에 기록될 명장면이 나오는데요. 검은 선글라스에 검은 코트를 입은 주인공이 날아오는 총알을 피하는 격투 신을 기억하는 이들이 있을 겁니다. 뒤로 젖힌 상체를 한 바퀴 휘돌며 총알을 피하는 그 유연한 동작……. 치열하게 싸우는 장면이지만 공중을 가르는 총알의 움직임과 신체의 아름다운 곡선이 어우러져 보는 이의 눈길을 사로잡았지요. 그런가 하면 사뿐히 뛰어올라 팔을 펼치고 손끝을 치켜든 여주인공의 발차기 동작은 한 마리 새와 같았습니다. 하늘을 나는 학의 자태를 닮았다고 할까요? 한마디로 치고받으며 무지막지하게 싸우는 격렬함 대신 우아함마저 느껴지는 장면이었습니다. 무용수의 공들인 춤사위 모양으로 격투를 묘사했지요.

　〈매트릭스〉에서 주인공들은 거친 폭력을 사용한다기보다 한 편의 인

워쇼스키 형제 감독, 〈매트릭스〉(1999)의 한 장면.

상적인 쇼를 펼치는 것 같습니다. 〈매트릭스〉뿐만 아니라 수많은 영화나 게임 등에서는 으레 잘생긴 주인공이 추악한 외모의 상대방을 제압하곤 합니다. 그런데 이처럼 폭력이 낭만적인 분위기를 띨 때 우리는 어느새 주인공의 편에 서게 되지요. 주인공의 폭력 행사가 도를 넘는 측면이 있더라도 자연스레 주인공의 입장이 되어 그 과격한 행동이 후련합니다. 더 나아가서 우리에게 호감을 주는 가해자가 행사하는 폭력이 마땅한 것으로 표현된다면 보는 사람은 폭력 자체에 둔감해집니다. 대부분의 매력적인 영웅들은 폭력을 사용하면서도 힘없는 약자를 보호한다는 명분을 내세우기 때문입니다. 그래서 잔인하고 끔찍한 폭력의 행사가 반드시 일어나야 하는 필연적인 일로 보이는 것입니다. 즉 폭력은 정당한 방법이 되고 폭력을 사용하는 사람은 자연스럽게 '내'가 됩니다. 그리고 이제 나는 현실에서 상대방이 잘못되었다고 느끼는 경우 폭력을 사용하는 것이라는 점을 자연스럽게 배웁니다.

이와 같이 나를 주인공 자리에 놓으면서 나는 가상공간에서 폭력을 사용하여 문제를 해결하는 인물을 흉내 낼 가능성이 커집니다. 더구나 공격적인 인물에게 나와 비슷한 점이 있거나 가상의 상황에 공감을 느끼는 경우 폭력을 그대로 따라 할 수 있습니다. 즉 말이 안 되는 상황에서 폭력을 쓰는 것이 문제를 해결하는 그럴듯한 방법으로 비춰지는 것입니다. 폭력은 순식간에 문제를 해결하는 통쾌한 방법이 됩니다.

더그 라이만 감독의 〈미스터 앤 미세스 스미스〉(2005). 헐리우드의 대표적인 미남·미녀 스타 안젤리나 졸리(왼쪽)와 브래드 피트(오른쪽)를 주인공으로 한 액션 영화다.

실제로 무력을 쓰고 싶은 마음을 먹었을 때 대중매체의 폭력 이미지는 일종의 참고서 구실을 합니다. 가족을 무참히 살해한 어느 20대 남자는 범행을 준비하는 과정에서 가까운 사람의 목숨을 빼앗는 내용의 프로그램을 수차례 시청했다고 전해집니다. 그런가 하면 미국에서 일어난 무차별 총기 난사의 범인들 중에는 잔인한 슈팅 게임을 즐기는 경우가 압도적으로 많았다는 FBI의 보고도 있습니다. 다시 말해 학교 총기 난사범들의 공통점이 폭력적인 게임을 즐기는 시간이 지나치게 길고 폭력적인 이미지에 끌리는 경향이 강하다는 것입니다. 실제로 총기 난사범들 중에는 폭력 게임에 대해 중독 수준이었던 이들이 다수였습니다. 또 그들의 집을 수색하자 몇 상자분의 폭력적인 비디오 게임이 발견된 경우도 많았다고요.

더구나 폭력적인 영상에서는 피해자의 고통을 보는 이가 느낄 수 있는 방식으로 드러내지 않는 경향이 있습니다. 폭력을 당한 사람의 피해와 그에 따른 아픔보다는 폭력을 행사한 자의 우월함과 당당함에 초점을 맞춥니다. 따라서 폭력적인 이미지를 접하는 사람은 피해자의 고통은 무시해도 좋은 것으로 받아들이게 됩니다. '주먹을 부른다.'라든가 '맞아도 싸다.'라는 말은 바로 폭력 이미지의 피해자를 묘사하는 말일 겁니다. 다시 말해 폭력의 피해자는 무지막지한 폭력을 마음껏 휘둘러도 마땅한 사람으로 묘사되곤 합니다. 이러한 폭력적인 이미지에 반복적으로 노출되면서 어느새 우리는 다른 사람의 고통에 무감각해집니다.

하지만 그 어떤 경우라도 힘으로 갈등을 해결하는 방법은 바람직하지 않습니다. 어쩔 수 없이 최후의 수단이 되

어야 할 폭력이 등장하는 경우에도 필요 이상으로 자극적인 장면은 피해야 합니다. 바꾸어 말하면 완력을 쓰는 일은 어쩔 수 없는 일로서 묘사되어야 합니다. 마치 한편의 멋진 쇼를 보여 주듯이 폭력을 제시하는 것은 확실히 문제가 있습니다. 요즈음 특히 극단적이고 과격한 묘사만이 최선이라는 듯 선혈이 낭자한 끔찍한 장면들이 TV나 극장의 스크린 혹은 컴퓨터 화면에서 튀어나오곤 합니다. 잔인하고 파괴적인 장면을 보여 줘야 사람들의 시선을 끌 수 있다는 듯 말입니다. 어찌 보면 폭력의 사용은 드라마나 영화 혹은 게임의 제작자들이 가장 손쉽게 사람들의 이목을 모으는 방법이기도 합니다. '작품'을 만들겠다는, 대중 예술에 대한 진지하고 책임 있는 자세가 아니라 일단 눈길을 끌어 잇속을 챙기려는 얄팍한 상술의 결과라는 말입니다.

하지만 이러한 대중매체의 무책임한 인기몰이에 어린이들과 청소년들의 마음이 멍들 수는 없습니다. 사람의 목숨을 파리 목숨인 양 가볍게 빼앗는 장면을 아무 여과 없이 내보내서는 안 됩니다. 인간의 최소한의 존엄성마저 훼손하는 폭력 이미지는 한창 민감한 청소년들에게 부정적인 영향을 끼칩니다. 가상공간의 인물이 무지막지한 폭력을 휘두르고 또 어처구니없는 폭력에 희생되는 장면을 접하면서 인명을 경시하는 사고방식에 익숙해질지 모릅니다. 가상공간의 일이 가상에서만 끝나는 것이 아닌 것입니다. 충격적이고 잔인한 이미지는 우리 마음속에 도사리고 있다가 불시에 돌발적인 행동으로 나올 수 있지요. 왜냐하면 판타지의 세계에서 우리는 소극적인 관찰자가 아니라 주도적인 참여자가 될 수 있기 때문입니다. 이 몰입의 경험은 현실의 세계에까지 영향력을 미치기 쉽습니다. 한마디로 과격하고 공격적인 폭력 이미지와 폭력적인 실제 행동이 밀접하게 연관되었을 가능성은 매우 높습니다.

폭력을 썼는데 점수가 올라가면 자꾸 폭력을 쓰라는 말

얼마 전 미국의 한 작은 마을에서 일어났던 일입니다. 올해 87세의 할머니가 거실에서 총을 맞아 숨지는 사고가 일어났습니다. 할머니에게 총을 쏜 사람은 놀랍게도 여덟 살 먹은 손자였고요. 처음에 소년은 총을 가지고 놀다가 실수로 쏘았다고 말했습니다. 하지만 조사 결과 소년이 TV를 보던 할머니를 겨냥하여 총을 쏘았다는 사실이 밝혀졌습니다.

그런데 소년은 할머니에게 총을 쏘기 바로 직전까지 사람에게 총격을 가하면 점수가 올라가는 게임을 했다는군요. 문제의 게임은 자동차와 오토바이를 타고 도시를 휘젓고 다니며 살인이나 강도를 저지르는 게임이었습니다. 사람을 죽일 때마다 점수를 딸 수 있었고요. 혹시라도 어린 손자가 할머니에게 총을 쏘고 싶을 만큼 사이가 안 좋았을까요? 사이가 나쁘다고 총을 쏘는 것 역시 있을 수 없는 일이지만……. 그런데 그게 아니랍니다. 오히려 할머니와 손자는 살가운 사이였어요. 소년이 할머니 때문에 기분을 상하거나 꾸중을 듣는 일 같은 건 애당초 없었습니다.

이제 남은 가능성은 소년이 게임을 끝낸 후 할머니를 향해 충동적으로 방아쇠를 당겼을 거라는 예상입니다. 소년은 살인을 하면 점수가 올라가는 게임에 조금 전까지 몰두해 있었지요. 사람을 죽이면 점수가 높아지는 게임에 빠져 자신도 모르는 새 할머니에게 총을 겨누고 만 것입니다. 아직 어린 나이의 소년은 화면 속의 총과 진짜 총을 구별하지 못했을까요. 혹은 총을 쏘는 행동이 어떤 의미인지 알지 못했을지도 모릅니다. 게임이 아니라 현실에서 누군가에게 총을 쏜다면 실제로 생명을 잃는다는 사실을 잘 몰랐을 수도요. 하지만 돌이킬 수 없는 실수로 사랑하는 할머니를 잃은 소년은 커다란 충격에 빠졌지요. 소년뿐 아니라 이 비극적인 뉴스를 접한 많은 사람들 역시 혼란스러워졌습니다.

도대체 어쩌다 이런 끔찍한 비극이 일어났을까요? 쉽게 손에 넣을 수 있었던 총기가 원인을 제공했지요. 하지만 많은 사람들이 폭력적인 비디오 게임을 비극의 주된 원인으로 꼽았습니다. 무엇보다 사람을 죽이면 점수가 오르는 게임의 유해성이 논란의 중심을 차지했습니다. 아무리 가상공간에서 일어나는 게임이지만 점수를 따기 위해 사람을 죽이고 해치는 일이 아무렇지 않게 일어난다는 사실은 새삼스러운 충격을 주었습니다. 문제의 게임에서 인간의 생명이란 단지 점수를 얻어 이기기 위한 하나의 수단일 뿐이었지요. 즉 사람의 목숨을 빼앗는 일은 짜릿한 흥분을 불러일으키는 즐거운 일에 불과합니다. 점수가 올라가니 자꾸 사람을 죽이라는 격려를 받는 거나 다름없습니다. 단지 게임일 뿐이지만 세상에서 가장 소중한 생명의 가치를 잊은 충격적인 일이 아닐 수 없습니다.

그렇다면 우리는 여덟 살 소년이 할머니의 생명을 잃게 한 이 사건에서 게임을 만들어 판매하는 사람들에게 어떤 책임을 물어야 할까요? 여기서 어떤 이들은 게임을 설계하는 일은 제작자들에게 있어 표현의

자유에 해당한다고 주장할지 모릅니다. 게임이 무슨 이야기를 가질지, 게임의 승자는 어떻게 정할지 등 제작자는 자신이 원하는 대로 게임을 만들 자유가 있다는 말입니다. 물론 어느 정도까지 맞는 말입니다. 자유로운 표현이 보장될 때 게임을 비롯하여 모든 새로운 것을 창작하는 사람들은 한층 발전된 결과물을 내놓을 수 있을 것입니다.

또한 할머니에게 총을 쏜 소년이 했던 게임은 어린이가 할 수 없는 성인 등급이라는 점을 들어 제작자들은 책임이 없다는 점을 내세울 수도 있을 겁니다. 하지만 게임에는 범죄자가 등장하여 경찰관을 살해하는 등 온갖 범죄와 폭력 행위를 저지릅니다. 즉 게이머는 범죄자가 되어 사람을 죽이면 보상을 받는 등 비도덕적인 일들을 벌이게 됩니다. 아무리 성인 등급의 게임이라도 사람을 죽이고 범법 행위를 저질러 점수를 받는다면 그것은 범죄를 부추기는 일입니다. 어른이 대상이라도 게임 제작자는 결코 넘지 말아야 할 선을 넘은 셈입니다.

요컨대 게임의 제작자는 창작자일 뿐만 아니라 게임을 판매하여 이

© Supa Fox

익을 취하는 사업자입니다. 다시 말하면 폭력적인 게임은 돈을 벌기 위해 만든 '상품'이라는 것입니다. 그리고 게임이 이익을 구하는 상품이 될 때 우리는 게임의 제작자에게 게임을 구매한 사람에 대한 책임을 물을 수 있습니다. 그는 사람이라면 반드시 지켜야 할 최소한의 양심을 저버린 채 상식을 파괴하고 사회 질서를 어지럽히는 반인륜적인 게임을 만들었습니다. 한마디로 제작자는 미성년자는 물론 성인인 소비자에게도 정신적으로 해로운 상품을 공급한 것이죠. 게임의 제작자가 폭력적이고 비도덕적인 상품을 시장에 내놓았다면 그때 우리는 상품의 유해성에 대한 법적 책임을 물어야 합니다. 상품을 만드는 사람이라면 그 상품을 구입하여 사용할 사람들에 대한 책임이 있습니다. 행여 있을지 모를 작은 위험성이라도 미리 대비하는 자세를 가져야 합니다.

할머니에게 총을 쏜 소년의 비극은 미성년자에게 금지된 게임을 막지 못한 부모에게, 또 위험한 총기를 거실에 방치한 누군가에게 직접적인 책임이 있습니다. 동시에 사람을 죽이면 승리하는 게임을 만든 제작자의 책임 역시 결코 가볍지 않습니다. 이러한 사실은 폭력적인 이미지를 충분한 고려 없이 사용하려는 모든 폭력적인 미디어를 제작하는 사람들에게 해당하는 사실입니다. 그들은 상품이 주는 혹은 줄 수 있는 가능한 피해에 대한 책임으로부터 결코 자유롭지 못합니다.

결론적으로 폭력적인 이미지는 폭력을 부추기며 인간은 폭력적인 이미지에 노출될수록 폭력적이 됩니다. 따라서 아직 어린 나이의 청소년들이 접하는 모든 것들은 주의 깊게 선별할 필요가 있습니다. 지나친 폭력 장면이 등장하는 영화나 게임 등을 미성년자에게 허용하지 않는 것은 이러한 이유 때문입니다.

아니야!
인간은 이미지에 끌려다닐 만큼 단순하지 않아

우리는 단지 구경꾼일 뿐

여러분은 그리스 로마 신화에 나오는 '피그말리온'의 이야기를 알고 있나요? 피그말리온은 자신이 상아로 만든 조각상과 사랑에 빠진 남자입니다. 피그말리온의 애달픈 사랑에 감동한 아프로디테 여신은 어느 날 여인상에게 생명을 주었지요. 차가운 조각상에서 뜨거운 피를 가진 여인이 된 갈라테이아와 피그말리온은 행복한 결혼식을 올립니다. 아프로디테는 사랑을 이룬 남녀에게 축복을 내리고요.

그런데 피그말리온은 어쩌다 조각상과 사랑에 빠진 걸까요? 말하지도, 움직이지도 않는 조각상과 사랑에 빠지다니요. 그 안타까운 사랑은 혼자서 가슴을 애태우는 짝사랑과 같은 것이었을까요? 아무리 간절한 눈길을 주어도, 따스한 손길로 어루만져도 미동도 하지 않는 '상아의 여인'에게 마음을 빼앗기다니……. 아프로디테 여신이 갈라테이아의 조각상에 영혼과 살을 입혀 주지 않았다면 피그말리온의 마음은 어느새 차

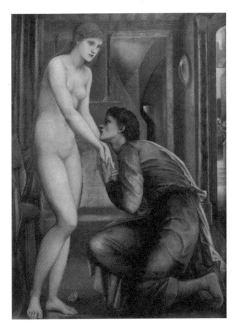

에드워드 번-존스, 〈피그말리온과 이미지(시리즈4)-손을 거두다〉, 1878

갑게 식어 버렸을지 모릅니다. 아니 애당초 생명이 없는 조각상과 진정한 사랑에 빠지는 것은 가능한 일이 아니겠지요. 피그말리온이 제아무리 뛰어난 솜씨를 가진 조각가라도, 그래서 그 누가 보더라도 생명을 가진 여인으로 여길 만큼 생생한 조각상을 만들었다 해도 말입니다. 인간이 사랑에 빠질 수 있는 대상은 사랑을 주고받을 수 있는 바로 같은 인간일 뿐이지요.

그렇다면 애당초 피그말리온의 사랑은 아름다움에 대한 사랑, 뛰어난 자기 솜씨에 대한 사랑이 아니었을까요? 또한 피그말리온의 신화는 자신이 창조한 아름다운 예술작품에 탄복한 예술가의 이야기일지 모릅니다. 영원히 머무르고 싶은 아름다운 가상의 세계를 실제로 이루고픈 예술가의 안타까움을 빗댄 이야기가 아닐까 짐작해 봅니다. 결국 예술

은 현실에는 없는 가상의 세계를 만드는 것이니까요.

우리는 예술작품을 감상하면서 가상의 세계를 경험합니다. 일부러 꾸며 낸 이야기인 줄 알면서도 피그말리온과 마찬가지로 기꺼이 가상의 세계에 참여합니다. 그렇다고 조각상과 사랑에 빠지는 것은 신화에나 나올 법한 이야기고요. 그러면 우리가 가상과 현실을 어떻게 구별하고 있는지 예를 하나 들어 볼까요? 연극 〈드라큘라〉에는 아름다운 여인이 흡혈귀, 드라큘라 백작에게 희생당하는 장면이 나오지요. 검은 옷에 창백한 얼굴의 드라큘라가 검붉은 입술을 벌린 채 뾰족한 송곳니로 여인의 희고 가냘픈 목덜미를 무는 아찔한 순간, 여러분은 혹시 피해자를 구하기 위해 무대로 뛰어올라가는 관객을 상상할 수 있나요?

아니면 〈피터 팬〉의 공연 도중 행여 박수를 치지 않으면 정말 요정이 죽어 버릴까 혼신의 힘을 다해 박수를 치는 관객은? 박수를 안 치면 팅

토드 브라우닝 감독. 〈드라큘라〉(1931) 중 한 장면.

커벨의 목숨이 위태롭다며 피터 팬 역을 맡은 배우가 아무리 간곡히 요청한다 해도 말입니다. 어른이나 어린이를 가리지 않고 만약 그런 관객이 있다면 우리는 현실의 사건과 허구의 이야기를 구별하는 데 문제가 있다는 짐작을 하게 됩니다.

그런데 왜 우리는 위기에 처한 미인을 구하러 무대에 오르지 않으면서도 '팅커벨'이 이야기 속 요정인지는 뻔히 알지만 열심히 박수를 칠까요? 그 이유는 아마 〈드라큘라〉에 나오는 희생자를 여배우로 보는 대신 이야기 속 가상의 인물로 바라보기 때문일 것입니다. 또 팅커벨을 구하기 위해 박수를 쳐 달라는 피터 팬은 잠시 극에서 빠져나와 관객과 같은 현실에 머무는 것으로 간주하기 때문입니다. 〈드라큘라〉와 〈피터 팬〉 연극을 감상하면서 우리는 가상의 세계에 다녀옵니다. 실제와 달리 꾸며 낸 세상에서 살아가는 역할을 맡은 배우들의 연기를 관람합니다. 허구의 이야기가 상연되는 것을 보면서 관객은 연극이 정말 일어난 일인 양 배우와 마찬가지로 '~인 척', 장단을 맞춥니다. 우리는 예술작품을 감상하면서 꾸며 낸 세상을 경험합니다. 현실과 다른 상상의 세계를 실제와 같이 바라보기로 마음을 먹는 것입니다.

미학자 켄달 월튼은 예술작품이 '믿는 척하기' 놀이의 장난감과 같다고 말합니다. 예를 들어 아이들은 소꿉장난을 할 때 엄마, 아빠 그리고 아기를 할 사람을 정한 다음 거기 어울리는 역할을 그럴듯하게 해냅니다. 나무 잎을 따다 깻잎 반찬인 '척', 모래알로 밥을 짓는 '척'……. 겉으로는 진짜 믿는 것으로 보이지만 실제로는 나뭇잎이 아니라 '깻잎 반찬', 모래알이 아니라 '밥'으로 일부러 상상하면서 그 상상을 기꺼이 즐깁니다. 예술작품을 감상하는 것도 이와 비슷합니다. 속으로는 실제가 아닌 줄 알면서 상상의 세계에 발을 들여놓고 허구의 경험을 하는 것이죠.

그러나 우리가 가상의 예술을 경험하면서 그 안에서 느끼는 경험이

실제와 같은 것일까요? 예를 들어『성냥팔이 소녀』이야기를 읽으며 추위에 떠는 소녀를 현실에서와 같이 가엽게 여기는 것일까요? 혹은『샬롯의 거미줄』에 나오는 거미의 지혜로움에 정말 감탄할까요? 하지만 우리는 이미 거미줄로 글씨를 짜는 거미 같은 건 이 세상에 없다는 사실을 알고 있지요. 그러니 실제로 있다고 여기지 않는 대상에 대해 결코 현실과 같은 식으로 느낄 수 없습니다. 만에 하나 샬롯과 같은 거미를 실제로 본다면 그때 느끼는 놀라움과 충격은 가상의 세계에서 경험하는 대상에 대한 감정과 확연히 다를 것입니다.

그렇다면 허구의 세계에 발을 들여놓은 후 그 세상에 깊이 빠져든다 해도 그것이 진짜가 아닌 이상 우리가 느끼는 감정이나 판단은 현실 세계의 그것과 다를 수밖에 없습니다. 폭력적인 이미지의 경우 역시 마찬가지입니다. 액션 영화나 게임, TV 속 가상 세계가 아무리 실감 나도, 또 거기에 몰입한다 해도 현실이 아닌 줄 아는 이상 그것은 단지 '믿는 척'에 불과합니다. 최소한 우리는 가상과 현실의 차이를 분명히 구별할 줄 압니다.

이미지 자체보다 이미지가 제시되는 방식이 더 중요하다

허구의 이미지와 현실의 사건에 임하는 태도가 각기 다르다면 가상의 폭력 이미지에 대해서도 다시 살펴볼 필요가 있습니다. 폭력적인 이미지를 접하는 관객이 그 상황을 실제와 같이 '믿는 척하기'를 한다고 할 때 대중매체의 폭력적인 묘사에 대해서도 그 의미와 영향력을 다르게 평가해야 하기 때문입니다. 폭력적인 이미지라도 그것이 실제가 아닌 줄 알면서 일부러 실제인 양 여기는 상황이라면 폭력 이미지 자체보다는 오히려 이를 경험하는 방식에 좀 더 관심을 기울여야 할 것입니다.

폭력적인 묘사의 다양한 방식은 우리의 '~척하는' 마음에 영향을 줄 수 있기 때문입니다.

　이를테면 미디어 폭력을 연구하는 많은 학자들은 〈톰과 제리〉가 그 어떤 영상보다 폭력적이라는 점을 지적해 왔습니다. 확실히 만화에 등장하는 몇몇 장면들을 놓고 본다면 〈톰과 제리〉는 수많은 폭력 장면들을 담고 있습니다. 귀엽고 깜찍하게 생긴 생쥐와 멍청하고 엉뚱한 고양이가 쫓고 쫓기며 무시무시한 폭력을 사용합니다. 이를테면 프라이팬으로 사정없이 얼굴을 때리고 잔인하게도 꼬리에 불을 붙이며 식칼을 던지는가 하면 온몸이 납작해질 정도로 무거운 물건에 깔리기도 합니다.

　고양이와 생쥐가 등장하는 어린이 시청가의 만화영화임에도 폭력이 난무한다는 점에서는 어지간한 폭력 게임 못지않은 수위를 기록합니다. 다시 말해 아무리 등장인물이 귀여워도, 또 우스운 일이 벌어져도 프라이팬으로 얼굴을 때리는 행위는 엄연한 폭력인 것입니다. 게다가 이 무지막지한 폭력 장면은 지치지도 않고 만화를 보는 내내 계속됩니다. 톰과 제리가 끊임없이 싸워 대니 덩달아 폭력 장면도 쉴 틈 없이 이어집니다.

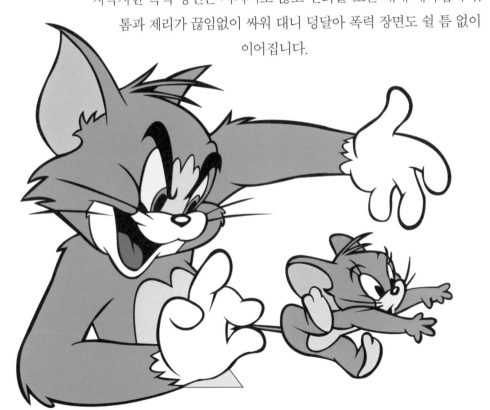

그러나 우리는 〈톰과 제리〉를 보면서 폭력적이라는 느낌을 거의 받지 않습니다. 왜 그럴까요? 그 이유는 아마도 폭력은 등장하지만 그 장면을 보여 주는 방식이 우스꽝스럽고 그리 진지하지 않기 때문일 것입니다. 다시 말하면 폭력적인 이미지라도 이를 어떤 식으로 제시하느냐의 문제는 관객이 특정 장면을 폭력적인 것으로 받아들이느냐, 아니냐를 가르는 기준이 됩니다. 즉 〈톰과 제리〉에 나오는 폭력 장면은 위협적이지도 긴장감을 유발하지도 않습니다. 보는 이로 하여금 폭력에 대한 충격이나 두려움을 느끼도록 하지 않지요. 오히려 너무도 비현실적이라 웃음을 터뜨리게 합니다.

우리가 폭력적이라는 느낌을 받지 않는 이유는 폭력이 등장하는 장면이라도 현실과의 관련성이 없어 보이기 때문입니다. 바꾸어 말하면 가상이지만 현실같이 여기는 마음 대신 〈톰과 제리〉는 그저 가상의 일을 가상으로 바라보게 된다는 것입니다. 그래서 아무리 강도 높은 폭력 장면이 등장해도 현실과 동떨어진 것으로 보입니다. 나와는 무관한 별 세계에서 일어나는 일로 여겨질 뿐이라 특별히 자극을 받지 않습니다. 그래서 단지 웃음을 터뜨리게 하는 오락거리 정도로 가볍게 여기게 됩니다.

이를테면 다이너마이트와 함께 날아간 톰은 검게 그을린 채 땅에 떨어지지만 곧이어 벌떡 일어나 제리를 쫓아갑니다. 만약 정말 실감이 날 만한 폭력이라면 다이너마이트가 터지면서 처참하게 쓰러진 모습으로 톰을 비춰야 할 것입니다. 우리는 절대로 있을 법하지 않은 문제의 장면을 볼 때 폭력적이라는 느낌을 갖지 않습니다.

위의 상황과 반대로 눈에 보이는 이미지는 상대적으로 덜 폭력적이지만 실제로는 더 폭력적인 인상을 주는 경우도 있습니다. 이를테면 TV의 한 채널을 틀자 액션물이 방송 중입니다. 건물 옥상에서 정부 요인을

암살하려고 몸을 숨긴 살인 청부업자의 이야기지요. 그는 건물이 접한 도로변에 정차하게 될 차 한 대를 기다리는 중입니다. 차 안에는 고위 관료가 타고 있고요. 암살범은 남자가 차에서 내리는 순간을 노립니다.

　이윽고 우람한 체구의 경호원에게 호위를 받으며 한 남자가 검은 리무진에서 내리지요. 갑자기 오토바이 한 대가 맹렬한 속도로 스쳐 가고 경호원이 고개를 돌리며 빈틈을 보이는 순간…… 표적을 겨누던 암살자가 총신을 기울여 남자를 조준합니다. 정적이 흐른 찰나 총알이 발사됩니다. 곧이어 급히 자리를 피하는 살인 청부업자의 눈을 통해 저 아래 쓰러진 남자가 이내 작은 점 하나로 멀어집니다. 자동차의 경적 소리와 인파의 아우성이 어우러지면서 거리가 혼란스러워지지요. 쓰러진 남자는 군중에 가려 벌써 화면에서 사라졌습니다. 관객의 눈에 보이지는 않지만 총을 맞은 것이 분명한 인물은 목숨을 잃었을 것입니다. 상황만으로 본다면 누가 뭐래도 충분히 폭력적입니다.

　그러면 이번에는 다른 장면을 상상해 볼까요? 아이들이 운동장에서 피구를 하는 화면입니다. 또래에 비해 몸집이 큰 아이가 얼굴이 창백해 보이는 한 아이에게 공을 던집니다. 공을 잘못 던졌는지 '픽' 소리와 함께 공이 아이의 얼굴을 힘껏 때립니다. 그 장면에서 카메라는 아이가 뺨을 맞아 코피를 흘리는 장면을 크게 잡아 서서히 다가듭니다. 공을 맞는 순간 휘둥그레진 채 공포가 어린 눈망울, 순간 눈가에 맺힌 눈물, 이내 주르르 흘러내리는 코피의 선명한 붉은색……. 곧이어 다른 아이들의 날카로운 비명 소리가 울리지요. 어린아이가 공을 맞는 장면이 느린 속도로 보는 이의 눈앞에 펼쳐집니다. 카메라는 그 장면을 클로즈업하며 한동안 멈춰 있습니다.

　앞서 살인 청부업자는 차에서 내린 남자를 총으로 쏘았지요. 암살을 당한 고위 관료는 목숨을 잃었을 테니 더할 나위 없이 폭력적인 상황입

니다. 하지만 총을 맞은 이의 모습은 화면 안으로 거의 들어오지 않습니다. 그러니 의외로 공에 맞은 아이의 장면이 더욱 강렬한 폭력의 인상을 남깁니다. 모순되는 이야기지만 총을 맞아 죽은 남자보다 공을 맞은 아이가 더 폭력적인 피해를 당한 것 같은 느낌이 듭니다.

　이와 같다면 우리는 폭력 이미지에 대한 생각을 바꿀 필요가 있습니다. 다시 말해 폭력 이미지는 '그 자체'보다 '어떻게 보여 주느냐'가 폭력적이라는 인상을 좌우할 수 있지요. 즉 그 자체만을 놓고 보면 폭력적이고 잔인한 이미지에 해당하지만 그것이 제시된 방식을 고려할 때에는 다른 의미를 가지는 경우가 많습니다. 다시 말하면 폭력이 사용된 장면이라도 전체 맥락을 따질 때 전혀 다른 느낌을 준다는 것입니다. 그렇다면 폭력적인 장면만을 떼어 놓고 폭력의 해로움을 가늠하는 것은 그리 의미 있는 일이 아닙니다. 그보다는 오히려 폭력 이미지를 의미 있는 장면으로 강조하는 시각이 더 문제입니다. 폭력적인 이미지 자체보다 폭력적인 이미지의 폭력성을 생생하게 드러내고 몰입하게 만드는 '맥락'에 주목해야 한다는 말입니다.

이미지는 현실의 대용물이 된다

멜로드라마에서 사랑하는 연인에게 억울한 배신을 당한 주인공은 상대방의 사진을 갈기갈기 찢어 휴지통에 넣습니다. TV 뉴스의 한 장면은 남미 어느 국가의 독재자의 몰락에 관한 뉴스를 보도하면서 성난 시민들이 동상을 끌어 내려 길거리에 내동댕이치고 짓밟는 장면을 보여 주고요. 또 라디오의 앵커는 시위대가 갈등 관계에 있는 상대 국가의 국기를 불태우고 있다는 소식을 전합니다.

　이상에서 든 예들은 모두 증오를 느끼는 실제 대상 대신 그를 상징

하는 이미지를 모독하고 없애려는 폭력적인 행동들입니다. 비록 원한을 되갚아 주고 싶은 대상은 '사람'이지만 대신 사람들은 그의 사진이나 동상 혹은 국기에 대고 그동안 쌓인 감정을 풀려고 합니다. 그까짓 사진이나 동상 등에 분풀이를 한들 무슨 대수냐 싶지만 의외로 효과가 있습니다. 일상생활에서 쌓인 불만이나 스트레스를 풀 만한 방법이 마땅하지 않을 수 있지요. 그때 스트레스를 한 방에 날려 버릴 효과적인 대용물이 되는 '이미지'의 힘을 활용하는 것입니다.

인간의 오랜 역사를 통해서 '이미지'는 감정을 드러내고 다스리는 역할을 했습니다. 예를 들면 폭력적인 장면을 지켜보면서 내면의 공격적인 성향을 잠재우는 일을 했지요. 이전에는 TV나 영화 혹은 게임 속 가상공간의 이미지가 아닌 현실에서 일어나는 폭력 장면들이 사람들의 구경거리가 되었습니다. 일례로 고대 로마 제국의 원형경기장이었던 콜로세움은 사람들에게 흥미로운 오락거리를 제공하기 위해 건설되었습니다. 그중에는 검투사들이 서로 싸우며 피를 흘리고 죽이는 모습을 즐기려는 끔찍한 볼거리도 있었지요. 이를 위해 경기장 바닥에는 피를 흡수하기 위한 모래가 깔렸고요. 또 더욱 자극적인 싸움을 구경하려고 세계 각지로부터 북극곰이나 인도코끼리 등 희귀하다는 동물들을 다투어 구해 왔습니다. 대부분 노예나 죄수였던 검투사들은 목숨이 다할 때까지 치열하게 싸워야 했습니다. 상처를 입은 검투사가 아무리 자비를 호소해도 관중들이 살려 줄 가치가 없다는 표시로 엄지손가락을 아래로 향하면 죽음을 당할 수밖에 없었고요.

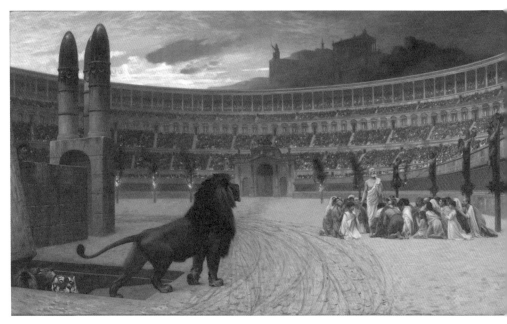

장 레옹 제롬, 〈기독교 순례자들의 마지막 기도〉, 1883

　이와 같이 폭력적인 이미지를 구경하는 일은 어느 시대를 막론하고 역사를 통해서 면면히 이어져 왔습니다. 즉 폭력적인 장면들은 일종의 구경거리가 되어 사람들로 하여금 폭력성을 대신 체험함으로써 실제 생활에서의 폭력을 예방하는 역할을 했습니다. 다른 사람이 폭력을 쓰는 장면을 보면서 내 안의 공격적인 기분을 가시게 할 수 있었지요. 마치 슬픈 영화를 보면서 펑펑 눈물을 흘리고 나니 어느새 나의 서러운 감정마저 사라져 버리고 개운한 느낌을 가지게 되는 것과 마찬가지입니다. 일종의 카타르시스를 느껴서 부정적인 기분을 간접적인 방식으로 분출하는 기회가 된다는 말입니다.

　폭력적인 이미지가 등장하는 영화를 예로 든다면 관람자는 스크린에서 폭력을 사용하는 주인공의 행동에 공감하면서 대리 만족을 느끼

게 됩니다. 폭력을 간접적으로 체험하는 일은 일상생활에서는 금기시되는 행동을 자유롭게 벌이고 속 시원한 기분이 들게 합니다. 더불어 폭력이 끔찍하다는 사실을 느껴 현실에서는 폭력을 쓰면 안 된다는 마음을 먹게 합니다. 한마디로 우리는 극장에서 가상공간의 인물이 되어 현실에서 금지된 공격성을 해소합니다. 그럼으로써 일종의 해방감을 맛보고 꾹꾹 참았던 마음속 화나 불만을 풀어 버립니다. 요컨대 폭력적인 이미지는 보는 이로 하여금 억눌러 왔던 충동을 풀어 버림으로써 실제 생활에서는 폭력이 일어나지 않게 돕는 일종의 '면역 주사'와 같습니다.

 입장 정하기

● 다음 쟁점에 대하여 자신의 입장을 정하고 근거를 제시해 봅시다.

> **쟁점 ❶** | 가상의 이미지가 생생할수록 실제 상황으로 착각할 가능성은 커진다.

입장 :
--

근거 :
--

> **쟁점 ❷** | 폭력적이냐, 아니냐를 판단할 때 이미지 자체보다 이미지가 제시되는 방식이 더 중요하다.

입장 :
--

근거 :
--

> **쟁점 ❸** | 폭력적인 이미지는 오히려 스트레스를 해소하는 배출구 역할을 한다.

입장 :
--

근거 :
--

이미지를 멸하라!

아프리카 원주민 부족 중에는 아직도 사진을 찍으면 영혼을 빼앗긴다고 생각하는
이들이 있다지요. 구한말의 우리 조상들 역시 사진은 함부로 찍는 것이 아니라는
인식을 가지고 있었습니다. 사진을 찍으면 사람 몸에서 영혼이 빨려 나갈지 모른다는
두려움 때문이었지요. 현실과 가상을 혼동하는 이런 일은 우리라고 예외가 아닙니다.
예를 들어 좋아하는 연예인이 찍힌 신문 사진을 바닥에 깔고 앉거나 구기는 일은
될 수 있으면 피하게 됩니다. 단지 사진일 뿐이지만 환하게 웃는 스타의 얼굴을 보면
진짜 사람을 대하는 마음이 들기 때문입니다.

말 '그림'을 사냥하라!

아득한 옛날, 동굴에 살던 선사시대의 원시인들 역시 가상의 이미지를 현실이라
고 여겼습니다. '선사시대의 루브르 박물관'이라고 불리는 프랑스의 라스코 동
굴에는 원시인이 그린 수많은 동물 그림들이 있습니다. 개중에는 창을 맞은 말
과 들소 그림도 많습니다. 웬걸? 말 그림이 사냥을 당하다니……. 사냥을 나가
기 전 원시인들은 잡고 싶은 동물 그림에 창을 던졌습니다. 자신보다 몸집이 큰
동물 그림을 죽여 두려움을 없앤 것입니다.
원시인에게 말 그림은 살아 있는 말과 마찬
가지였지요. 곧 동물의 그림은 단지 그림
이 아니라 살아 있는 동물과 같았어요. 즉
이미지를 그림으로써 이미지는 살아나게 됩

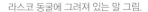

라스코 동굴에 그려져 있는 말 그림.

니다! 그래서 이미지를 죽이는 것은 살아 있는 짐승을 죽이는 일과 다름없습니다. 곧 사냥으로 식량을 구해야 하는 원시인들의 간절한 마음은 잡고 싶은 동물을 그리고 그 이미지에 창을 던지도록 만들었습니다. 원시인들은 동굴 벽에 그림을 그려 소원을 빌었기 때문입니다. 사냥이 잘 되어 먹고 살 걱정을 덜기를……. 예술의 시작은 인간의 생존을 향한 기원에서 비롯되었습니다.

지옥에 떨어진 '이미지'

르네상스의 위대한 예술가, 미켈란젤로가 그린 〈최후의 심판〉에는 저주받은 이들이 들어가는 지옥의 입구가 눈에 띕니다. 그곳에서 저승으로 가는 배는 저주받은 이들의 영혼을 악마의 무리가 기다리는 지옥으로 실어 나를 준비를 하고

미켈란젤로, 〈최후의 심판〉,
1534~1541

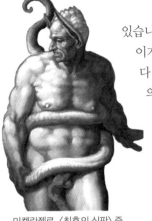

미켈란젤로, 〈최후의 심판〉 중 미노스 판관으로 묘사된 비아조.

있습니다. 그런데 그들 가운데 유독 잔혹한 형벌에 처해진 이가 있습니다. 바로 당시 바티칸 의전장이었던 비아조 다 체세나지요. 비아조는 화면 오른쪽 아래 지하세계의 미노스 판관으로 그려졌습니다. 당나귀 귀를 가진 미노스는 몸을 칭칭 감은 뱀에게 생식기를 물린 채 죽은 이들에게 둘러싸여 있습니다. 아무리 그림이라지만 왜 그토록 심한 벌을 받아야 했을까요? 비아조의 죄목은 예술의 자유를 방해한 죄입니다. 그는 미켈란젤로를 비난하며 말했습니다. "성당과 같은 성스러운 장소에 모든 사람이 보도록 나체를 그렸다."

결국 비아조는 예술가를 욕하고 예술을 모욕한 자로서 '그림의 지옥'에 갇히는 저주를 받았습니다. 미켈란젤로는 비아조를 처참한 이미지로 그려 '지옥에 떨어져라.'라는 '최후의 심판'을 내린 셈입니다.

'이미지' 살해

카이사르는 수많은 전투에서 승리를 거둔 고대 로마의 장군이자 정치가입니다. 스스로를 고대 로마의 장군 '카이사르의 용기를 가진 영혼'이라 칭한 바로크 시대의 천재 여성 화가 젠틸레스키. 그녀는 남성만이 가져야 할 능력을 지녔다는 비난을 받을 만큼 빼어난 재능을 타고났습니다. 하지만 미술 수업을 받았던 스승에게 당한 성폭행의 끔찍한 고통을 잊지 못했지요. 구약성서에 나오는 유디트를 그린 작품을 통해 젠틸레스키는 일종의 복수를 감행했습니다.

유디트는 고향을 점령한 앗시리아의 장군을 술에 취해 잠들게 한 후 목을 베어 유대 민족을 구한 영웅이지요. 그런데 바로 그 유디트를 화가의 자화상으로 그린 겁니다. 또 적장은 한때 스승이었던 이의 얼굴이라는 말이 전해집니다. 사실 유디트가 적장의 목을 베는 장면은 화가들이 곧잘 다루었던 주제입니다. 하지만 다른 화가의 그림에서 유디트는 칼을 든 채 지금부터 하려는 일에 머뭇거리거나

젠틸레스키, 〈홀로페르네스의 목을 자르는 유디트〉, 1618년경

두려움에 떠는 여인의 모습으로 그려졌지요. 반면 젠틸레스키의 유디트는 한 치의 망설임도 없이 근육질의 팔을 걷어붙이고 단칼에 목을 벱니다! 그림의 이미지를 살해함으로써 젠틸레스키는 사무치는 원한을 조금이나마 풀 수 있었을까요? 이 강인한 여성은 화가의 말대로 '여자가 무엇을 할 수 있는지'를 보여 줍니다. 더구나 분노로 활활 타오르는 여성이 증오하는 이의 이미지에 저지를 수 있는 일을……

『베니스의 상인』을
내 마음대로 읽어도 될까?

● ● ● 19세기 영국의 위대한 사상가 토머스 칼라일이 인도와도 바꾸지 않겠다던 영국의 시인이자 극작가 윌리엄 셰익스피어. 이 위대한 문학가는 『베니스의 상인』에서 유대인 샤일록을 돈 앞에서는 피도 눈물도 없는 무자비하고 교활한 악덕 고리대금업자로 묘사했습니다. 유대인을 배척하는 감정이 고조되었던 당시를 고려하면 이 같은 상황이 이해되지 않는 바는 아닙니다. 하지만 21세기를 사는 우리까지 셰익스피어가 이끄는 대로 유대인에 대한 편견을 가지고 샤일록을 봐야 할까요? 작품을 감상하려면 언제나, 어디서나 예술가의 뜻을 따라야 하는 건가요? 혹시 『베니스의 상인』을 내 마음대로 읽으면 안 될까요?

●

그래,
작품이 세상에 나온 이상 더 이상 작가만의 것이 아니야!

●

아니야,
작품을 제작한 작가의 뜻을 존중해야 해!

올림포스의 열두 신 가운데 헤르메스는 제우스와 다른 신들의 메시지를 인간 세상에 전하는 심부름꾼입니다. 동에 번쩍, 서에 번쩍 하는 날쌘 전령 헤르메스는 날개 달린 모자에 날개 달린 샌들을 신어 기동력을 갖추었지요. 간혹 헤르메스가 전한 신의 메시지를 인간이 이해하지 못하는 경우에는 메시지를 대신 해석해 주는 일도 마다하지 않았습니다. 그런데 신의 메시지를 이해하기 어려울 때 나름의 '해석'이 필요하듯이 예술작품을 감상할 때에도 그 의미를 가늠하기 힘든 경우가 있습니다. 예를 들어 셰익스피어가 쓴 『베니스의 상인』에서 작가가 돈을 빌려 주고 살 1파운드를 담보로 잡은 유대인 샤일록에 대한 비난과 응징에 독자가 함께 동참할 것을 요청하는지 아니면 유대인이 핍박을 받던 당시의 역사적 배경을 감안하여 좀 더 중립적이고 비판적인 시각으로 소설을 읽어야 할지 판단해야 합니다. 여기 작품을 대하는 다양한 방법을 통해 예술작품의 감상에 관한 문제를 살펴봅시다.

이야기
1

고대 이집트의 벽화

'꺾기 댄스'를 연상시키는 희한한 몸짓……. 몸통은 정면, 팔과 다리는 옆모습이고 얼굴도 옆얼굴인데, 글쎄, 눈동자는 똑바로 앞을 보네요. 다름이 아니라 고대 이집트의 피라미드 벽화 속 인물에 관한 이야기입니다. 바로 죽은 자를 무덤에서 '살아가도록' 그린 그림이지요. 곧 '그림'은 죽은 자들을 위한 실제적인 기능이 있었습니다. 영원한 생명과 죽은 뒤의 삶을 믿은 고대 이집트인들에게 그림은 죽은 사람이 삶을 이어 갈 일종의 도구였기 때문입니다.

그래서 고대 이집트인들은 사람을 그릴 때에도 가장 특징적인 면을 묘사했습니다. 죽은 자가 자기 몸을 찾을 수 있도록 뚜렷하게 보이는 모습들을 한데 합쳐 그렸지요. 만약 여러분이 고대 이집트 벽화에 그

려진 사람의 자세를 따라 한다면 절대 불가능한 포즈라는 걸 알 수 있을 거예요. 그러니 우리가 고대 이집트의 벽화에서 부자연스러운 포즈로 서 있는 사람들을 보면서 거기 감추어진 속사정을 모른다면 그림을 진정으로 이해한 것이 아닙니다. 그 뻣뻣하게 굳어 멈춰 선 인물들은 그림을 그린 고대 이집트 화가들의 죽음과 영생에 관한 믿음을 고스란히 보여 줍니다.

이야기 2

『백설 공주와 일곱 난쟁이』, 그림 형제, 1812
"피부는 눈처럼 희고 입술은 피처럼 붉고 머리카락은 흑단같이 검어라!"

어머니의 간절한 소망이 이루어져 예쁘고 착한 '백설 공주'는 온갖 어려움을 겪다가 늠름한 왕자를 만나 결혼하고 마침내 행복해집니다. 어린 시절 읽었던 '백설 공주'는 기분 좋은 결말을 맞아 마음이 놓였지만 한편 공주의 어이없는 행동에 답답한 마음이 들기도 했지요. 이를테면 방물장수로 변장한 왕비의 꾐에 넘어가 매번 문을 열어주고 그때마다 변을 당하는 장면이 떠오르네요. 첫 번째는 빨간 허리띠로 기절하고, 두 번째는 보석이 박힌 '독 빗'이 머리에 꽂혀 정신을 잃습니다. 간신히 살아난 백설 공주는 지치지도 않는지 이전과 똑같은 실수를 저지르고는 결국 독 사과를 먹어 깊은 잠에 빠지지요.

이 유명한 동화를 21세기의 작가들이 재해석하여 새로운 작품으로 구성합니다. 원작의 '백설 공주'가 온순하고 수동적인 미인이라면 이 현대판 '백설 공주들'은 여성학을 전공하거나 고루한 가치에서 탈출하고픈 야망을 가진 여성들입니다. 그래서 큰 눈을 깜박이며 언젠가 왕자님이 오기를 기다리지도 않을뿐더러 애당초 왕자가 존재하지 않거나 있더라도 패기라곤 없는 소심한 남자가 상대역입니다. 이렇게 탄생한 '백설

공주들'은 원래 이야기를 읽고 작가들이 제각기 보여준 일종의 반응이라고 할 수 있지요. 즉 그림형제의 '백설 공주'를 자신의 관점에서 해석한 작가들은 원작자의 의도를 벗어나 자신만의 고유한 의미를 창출한 것입니다.

이야기

3

〈마음대로 지껄이기(BLA BLA)〉, 뱅상 모리세

인터뷰를 하는 기자가 궁금한 점을 물을 때 상대방이 "노 코멘트!"라고 하면 답을 하지 않겠다는 표시입니다. 아는 답이 있지만 말하지 않을 테니 물어보는 사람이 알아서 생각하라는 뜻이지요. 최근 열린 한 미술 전시회의 제목이 바로 '노 코멘트'입니다. 작가는 어떤 말도 건네지 않는 대신 작품을 감상하는 관객이 마음대로 생각하고 느끼도록 하는 작품들을 전시했습니다.

뱅상 모리세의 〈마음대로 지껄이기〉라는 작품에서 감상자는 터치스크린으로 캐릭터들을 이리저리 움직일 수 있습니다. 관객은 작품을 바라보며 그 안에 숨은 뜻이 무엇일까 고민하지 않아도 됩니다. 대신 커다란 머리를 가진 우스꽝스러운 사람들을 조종해 자신만의 이야기를 만들어 봅니다. 작가가 펼쳐 놓은 판에서 캐릭터들을 움직이면서 마음껏 놀고 스스로 생각하는 시간을 갖습니다. 감상자의 적극적인 참여 없이 작품은 완성되지 않습니다. 원래 작품을 창작한 예술가가 있다면 관객은 제2의 창작자가 됩니다. 곧 예술작품은 작가와 관객의 공동 작업으로 이루어진 합작품이나 마찬가지입니다.

이야기
4

『악마의 시』, 살만 루시디, 1988

한 권의 소설을 펴낸 후 무려 십 년 넘게 생명의 위협을 느끼며 전 세계를 떠돌아다닌 사나이! 바로 판타지 소설 『악마의 시』를 쓴 살만 루시디의 이야기입니다. 1988년, 소설이 나오자 이슬람교도들은 분노에 차 책을 불태웠고 각국 서점에서는 폭탄 테러가 벌어지는가 하면 루시디를 지지했던 미국의 한 신문사에는 폭탄이 터지기도 했습니다. 심지어 이 책을 번역했던 일본인 교수는 습격을 받아 목숨을 잃었지요. 루시디에게는 전 세계 이슬람교도의 이름으로 사형선고가 내려져 거액의 현상금이 붙었습니다.

그렇다면 과연 무엇이 그토록 이슬람 사회를 들끓게 했을까요? 『악마의 시』에는 이슬람교의 예언자 무함마드를 빗댄 인물이 등장하고 정신병을 가진 자가 천사로 나옵니다. 다시 말하면 이슬람을 비하한 것으로 여겨지는 위태위태한 장면들이 연이어 등장한 것이죠. 과연 루시디는 이슬람을 모욕하기 위해 이 책을 쓴 것일까요? 작가의 진정한 의도가 무엇인지, 또 그 의도가 제대로 실현되었는지 혹은 작가의 의도와 무관하게 어떤 부분이 특정 대상을 모욕한 것으로 해석할 여지가 있다면 그렇게 받아들여야 하는지……. 『악마의 시』는 이슬람 사회를 자극하고 종교적인 갈등을 불러일으킨 것과 마찬가지로 예술작품에서 작가의 의도와 그 의미 그리고 작품의 이해에 관한 문제들을 제기합니다.

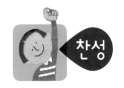

그래!
작품이 세상에 나온 이상
더 이상 작가만의 것이 아니야

때와 장소에 따라 작품을 보는 관점은 변하기 마련

'밤을 낮으로 바꾸는 놀라운 힘'이나 '집 안에서 샘솟는 옹달샘', '상자에 갇힌 작은 사람들'……. 이것들이 대체 무엇인지 여러분은 짐작이 가나요? 밤을 낮으로 만드는 힘은 어두운 밤을 낮같이 환하게 밝히는 '전기', 집 안에서 샘솟는 옹달샘은 스위치를 내리면 물이 퐁퐁 솟아나는 '변기'고, '상자에 갇힌 작은 사람들'은 텔레비전의 화면 속 인물들입니다. 12세기의 중세 기사가 마법사의 실수로 21세기에 와서 겪는 코믹 모험담 〈저스트 비지팅〉에 나오는 익숙한 것들의 낯선 표현들입니다. 영화에서 '돈키호테'를 연상시키는 중세의 기사와 그 하인은 자동차를 용으로 착각해 무찌르는가 하면 전기가 신기해 전등을 켰다, 껐다를 반복하면서 장난을 치고 변기에서 거리낌 없이 세수를 하지요.

　12세기에서 800여 년이 지난 미래로 날아 온 중세의 사람들에게는 모든 것이 신기하기만 합니다. 그들은 자신이 이미 알고 있던 기존의 지

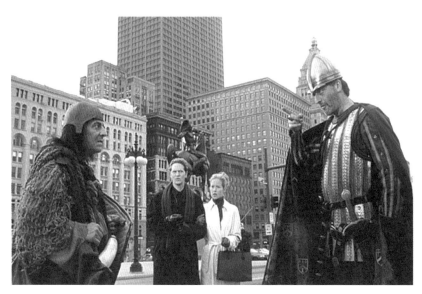

장 마리 프와레 감독, 〈저스트 비지팅〉(2001)의 한 장면.

식에 바탕을 두고 새로운 것들을 바라봅니다. 따라서 중세를 살던 사람의 눈으로 바라본 현대의 갖가지 풍경들은, 우리 눈에는 전혀 예상치 못한 새로운 모습이 됩니다. 헤드라이트를 켠 자동차가 졸지에 '불길을 내뿜는 무시무시한 괴물'이 되어버리는 것처럼 말입니다. 과거의 눈으로 본 21세기의 모습은 그렇게 웃음을 터뜨리게 하는 신기한 장면으로 탈바꿈합니다.

　그렇다면 21세기의 우리가 과거를 바라볼 때에는 어떨까요? 우리가 살아가는 지금 이곳을 기준으로 삼은 사고방식이 과거의 상황을 바라보는 데 영향을 미치지는 않을까요? 그럼, 이번에는 과거의 눈으로 미래를 보는 것이 아니라 거꾸로 21세기를 사는 사람의 눈으로 16세기 말의 베니스를 바라본다고 가정해 봅시다. 과연 우리가 몇백 년을 거슬러 16세기 말의 베니스에서 일어나는 사건을 '베니스의 상인' 샤일록과 동시대

인인 셰익스피어의 눈으로 바라볼 수 있을까요?

우선 16세기의 베니스가 어떤 곳이었는지 상기할 필요가 있습니다. 특히 유대인들이 그때 그곳에서 어떤 삶을 살았는지 알아 두어야 합니다. 유럽에서 자유로운 상업도시였던 베니스에서조차 유대인에 대한 멸시와 반감은 거세었습니다. 유대인들은 '게토'라고 이름 붙인 특정 지역에 강제로 모여 살아야 했는데 낮에 외출이라도 하려면 빨간 모자를 써서 자신이 유대인임을 알리고 해가 지기 전에 서둘러 돌아와야 했습니다.

본격적으로 이야기를 나누기에 앞서 『베니스의 상인』의 간략한 줄거리를 따라가 봅시다. 당시 베니스에서 돈을 빌려 주고 높은 이자를 받는 고리대금업을 벌였던 유대인, 샤일록은 안토니오에게 이자를 받지 않고 돈을 빌려 줍니다. 대신 안토니오가 제때 돈을 갚지 못하면 이자 대신 1파운드의 살을 베어 간다는 조건을 달아서요. 마침 안토니오는 현명한 여인으로 알려진 포셔에게 청혼하려는 친구 바사니오에게 돈을 빌려 주기로 했어요. 한편 포셔는 금 상자, 은 상자 혹은 납 상자 중에서 자신의 초상화가 들어있는 상자를 고른 남자와 결혼하라는 아버지의 유언을 따라야 합니다. 포셔에게 청혼한 모로코와 아라곤의 군주가 금 상자와 은 상자를 고른 반면, 바사니오는 겉보기에는 화려하지 않은 납 상자를 골라 자신이 사랑하는 여인과 맺어지게 됩니다. 하지만 불행히도 안토니오는 돈을 갚지 못하고 법정에서 샤일록에게 담보로 삼은 살 1파운드를 베일 위기에 처합니다. 이때 포셔는 남장을 하고 판사로 법정에 나타나 살 1파운드를 베어 내되 피 한 방울도 흘리면 안 된다는 판결을 내려 장차 남편이 될 바사니오의 친구인 안토니오의 목숨을 구합니다.

『베니스의 상인』은 샤일록을 '돈' 앞에서는 사람의 목숨도 아랑곳하지 않는 몰인정하고 잔인한 유대인으로 그렸습니다. 샤일록같이 뻔뻔한

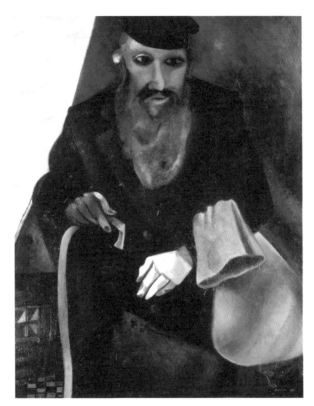

마르크 샤갈, 〈붉은색으로 칠한 유대인상〉, 1914

악당에게는 '살 1파운드를 베어 내되 피 한 방울도 흘리면 안 된다.'라는 상식에 반하는 판결마저 얼핏 정의로운 것으로 비춰질 정도입니다. 유대인을 모욕하고 멸시하던 당시 시대적, 사회적 상황에서 유대인은 미워하고, 혐오해도 아무렇지 않는 만인의 적과 같은 존재였으니까요. 바꾸어 말하면 선을 행한 자는 복을 받고 죄를 범한 자는 벌을 받는 것이 마땅한 결말이라고 할 때 선과 악을 결정해야 하는 갈등 상황에서 벌을 받아야 하는 자는 두말할 것도 없이 유대인이었습니다. 즉 유대인에 대한 증오와 차별이 널리 퍼져 있던 시대적 상황에서 이야기의 결말은 이미 정해진 것이나 다름없었습니다. 그런 의미에서 본다면 1파운드의 살을 혈액을 제외한 '순수한 살'로 본 법정의 판결은 지극히 억지스러운 것이었으나 한편 더할 나위 없이 만족스러운 것이었지요. 즉 그 판결은 어떤 식으로든 유대인에게 불리한 판결을 듣고 싶어 하는 사람들의 뜻을 따른 것으로 볼 수 있습니다.

여기서 잠시 예 하나를 들어봅시다. 21세기 초반, 『베니스의 상인』을 새로운 시각으로 재해석한 마이클 레드포드 감독의 영화 〈베니스의 상인〉은 원작에서 드러나는 셰익스피어의 관점보다 좀 더 중립적인 시각에 가깝습니다. 영화가 시작하면서 화면 아래에 "Venice 1596"이라는 문구와 함께 당시 유대인에 대한 인종 차별이 극심했다는 내용의 자막이 등장합니다. 곧이어 샤일록에게 침을 뱉는 안토니오의 모습을 보여주지요. 우리는 문제의 장면을 보면서 샤일록이 살 1파운드를 담보로 요구한 일을 달리 바라보게 됩니다. 당시 사람들이 그렇게 여겼듯이 단지 잔인하

고 야비한 유대인 특유의 기질에서 비롯된 것이 아니라는 생각이 듭니다. 오히려 고질적이고 폭력적인 차별과 박해를 통해 오랫동안 억눌린 복수심의 분출이라는 짐작을 하게 됩니다.

즉 당시 유대인에 대한 차별은 지금 우리가 상상하는 이상으로 가혹한 것이었습니다. 16세기의 유럽인 셰익스피어가 가졌을 유대인에 대한 부정적인 이미지를 우리는 가질 수 없습니다. 바꾸어 말하면 소설을 쓴 동시대인 셰익스피어의 유대인에 대한 왜곡된 관점이 21세기 대한민국에 사는 우리의 시각이 될 수는 없는 노릇입니다. 따라서 유대인에 대한 특정한 편견 없이 『베니스의 상인』을 읽게 될 때 살 1파운드를 둘러싼 해석과 같이 쉽게 이해하기 어려운 부분들이 눈에 들어오지요. 따라서 자연스럽게 당시 유럽에 살던 유대인의 불평등한 처지를 염두에 두면서 소설을 읽게 됩니다.

유대인 배척 감정이 드높았던 16세기 유럽의 역사적, 사회적 상황은 셰익스피어가 샤일록이란 인물을 창조하는 데 영향을 미쳤습니다. 하지만 우리는 셰익스피어가 창조한 샤일록에 대한 작가의 편견을 아무 비판 없이 받아들이기 어렵습니다. 성별이나 인종, 장애 등을 이유로 사람을 차별하는 일이 얼마나 불합리하고 그릇된 일인지 아는 까닭입니다. 한마디로 우리는 작품이 창작되었던 그때 그곳에 없었습니다. 작품의 의미는 시대를 뛰어넘어 늘 같을 수 없습니다. 흘러가는 역사의 매 순간 변화하는 경험과 독자들의 관심사를 반영하면서 바뀌어 갑니다. 즉 우리는 21세기를 사는 한국인의 관점으로 『베니스의 상인』을 읽습니다. 작가는 16세기 유럽에 살았던 셰익스피어지만 그와 동일한 눈을 가지기 어렵습니다. 곧 작품을 제작한 이는 예술가지만 그럼에도 불구하고 그가 만든 작품을 우리는 작가와 다른 시각으로 바라봅니다.

감상자의 자유로운 해석은 오히려 작품을 풍요롭게 한다

세계에서 가장 유명한 초상화는 누가 뭐라 해도 단연 레오나르도 다빈치의 〈모나리자〉가 아닐까 싶습니다. 미국 뉴욕에서 이 작품이 전시되었을 당시 7주 동안 무려 160만 인파가 모여 교통이 마비되었다고 하지요. 또 일본의 도쿄에서 전시회가 열렸을 때에는 너도 나도 〈모나리자〉를 보겠다고 몰려드는 판에 한 사람당 16초씩으로 관람 시간을 제한하는 웃지 못할 일도 벌어졌습니다.

〈모나리자〉가 그토록 유명해진 데에는 그 알 듯 말 듯 신비스러운 미소가 한몫을 합니다. 그림을 감상하는 우리는 모나리자의 신비로운 미소에 궁금증을 느끼고 그 이유를 밝히고 싶습니다. 활짝 웃는 웃음이 아닌 입가에 머금은 미소가 호기심을 불러일으키는 거지요. 그래서 도대체 화가가 이 신비스러운 미소를 그려 전하고자 했던 바가 무엇이었을까 생각해 봅니다.

전하는 이야기로는 레오나르도 다빈치가 모나리자의 밝은 표정을 이끌어 내기 위해 악사와 광대를 동원하여 모델의 기분을 띄우려 했답니다. 그렇게 탄생한 것이 바로 모나리자의 오묘한 미소입니다. 물론 물감을 겹쳐 바르는 특유의 기법도 마치 안개에 싸여 있는 듯한 미소를 살며시 짓는 데 일조를 했겠지요. 하지만 사람들은 이 정도의 설명에 만족하지 않았습니다. 모나리자의 신비로운 미소를 비롯하여 모나리자에 대한 궁금증은 계속되었지요. 작품이 제작된 지 오랜 세월이 흐르고 과학 기술이 발달하면서 새로운 해석들이 등장했습니다. 이 해석을 과학적으로 증명하려는 시도도 이루어졌고요.

레오나르도가 〈모나리자〉를 제작한 16세기 초부터 1952년에 이르기까지 〈모나리자〉를 재해석한 최소한 61점의 작품이 등장했습니다. 레오

나르도 다빈치의 〈모나리자〉에서 영감을 받은 많은 예술가들은 원작을 자신만의 독특한 시각으로 구성한 작품들을 세상에 내놨습니다. 이들은 '새로운' 〈모나리자〉를 제작한 작가이면서 동시에 〈모나리자〉의 원작을 자신의 독특한 시각으로 바라본 감상자이기도 합니다.

　　정신분석학자 프로이트는 〈모나리자〉를 주제로 그림을 그린 것은 아니지만 모나리자의 미소를 레오나르도 다빈치의 어머니와 연결시켜 해석했습니다. 즉 '모나리자의 미소'는 레오나르도 다빈치가 모델 모나리자로부터 어머니의 행복한 미소를 추억하고 행복했던 어린 시절을 떠올린 결과라는 겁니다. 한편 〈모나리자〉를 여성으로 바라보지 않은 감상자도 있었습니다. '모나리자'가 화가 자신의 자화상이라는 해석이 그것입니다. 실제로 컴퓨터 아티스트 릴리언 슈바르츠는 컴퓨터로 〈모나리자〉를 찍은 사진과 레오나르도 다빈치의 초상화가 겹친다는 것을 보여

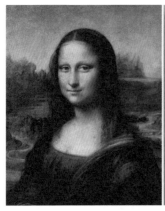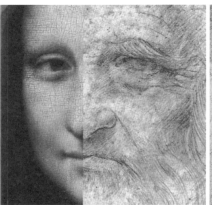

레오나르도 다빈치, 〈모나리자〉, 15세기경(왼쪽)
릴리언 슈바르츠, 〈모나-레오〉, 1986(가운데)
레오나르도 다빈치의 자화상 스케치, 15세기경(오른쪽. 비교를 위해 좌우 반전함.)

줘 모나리자가 남자라는 주장에 힘을 실었습니다. 그런가 하면 전위적인 예술가 마르셀 뒤샹은 레오나르도 다빈치의 〈모나리자〉를 과거의 전통과 권위의 상징으로 파악했지요. 그래서 모나리자의 얼굴에 콧수염과 턱수염을 낙서하고 "L.H.O.O.Q."라는 요상한 제목을 붙여 우스꽝스럽게 바꾸었습니다.

이쯤 해서 우리는 낭만주의 시인 새뮤얼 코울리지의 의미심장한 말을 떠올리게 됩니다. 코울리지는 우리는 어떤 사람이 우리를 시인으로 만든다는 사실에 의하여 그가 시인이라는 것을 알게 된다는 말을 남겼습니다. 즉 진정한 예술가는 감상자로 하여금 창의적인 반응을 불러일으켜야 합니다. 작품을 감상한 이가 창조적 자극을 받아 새로운 시각을 가질 수 있도록 말입니다. 진정한 예술가의 작품은 감상자의 독특한 해석을 통해 창조적 감상자를 만듭니다. 곧 감상자의 창의적인 해석은 그 자체로 새로운 예술이 됩니다.

예를 들어 프랑스의 개념미술가 소피 칼의 작품은 감상자의 참여로

이루어집니다. 작가가 던진 화두를 각기 자신의 시각에서 해석한 반응들이 모여 새로운 작품을 탄생시키는 거지요. 〈잘 지내길 바라요(Take Care of Yourself)〉라는 제목의 작품은 소피 칼이 받은 이별의 편지를 각양각색의 사람들에게 보여 주고 나름의 답을 함께 구성한 것입니다. "다른 여자들을 만나지 않고 당신을 만날 수는 없으니 우리 헤어집시다. 잘 지내기를 바라요. T C. of Y"라며 이별을 알리는 글에 사람들은 작가를 위로하는 감상적인 편지를, 뻔뻔하고 이기적인 남자라 미래의 배우자로서 자격이 없다는, 상황에 대한 냉철한 분석과 비판으로 응답했습니다. 편지글뿐만 아니라 때로는 춤이나 그림으로 다양한 종류의 답장을 보냈습니다. 애인으로부터 헤어지자는 편지를 받은 소피 칼을 대신해 전 세계 107명의 여성들이 자신의 해석을 보내왔지요. 그리고 작가의 내밀한 사생활에 대한 관객들의 해석이 편지나 작가의 에세이 혹은 사진 등의 형태로 전시됩니다. 작가는 자신의 삶에서 의미 있는 한마디를 전하고 관객들은 이를 창의적으로 해석함으로써 작가와 관객의 대화는 하나의 예술작품이 됩니다.

즉 창의적인 해석은 그 자체로 창조적인 일입니다. 실용주의 철학자 듀이가 얘기했듯이 예술작품의 창의적인 감상은 감상자의 새로운 경험을 창조하는 일이니까요. 얼마 전 가요계의 한 유명 원로 가수의 노래를 젊은 여가수가 재해석하여 부르는 프로그램을 시청한 적이 있습니다. 낭만적이고 우수에 젖은 분위기를 전하는 원곡과는 전혀 다른 흥겨운 무대를 접한 그 원로 가수가 남긴 한마디는 "도대체 내 노래에 무슨 마법을 부린 거지?"였습니다. 원작의 분위기와는 다르지만 그만큼 마음을 끄는 해석은 원작에 대한 존중의 표시가 되면서 동시에 작품이 가지는 의미를 풍요롭게 만들어 더욱 '진한' 예술적 경험으로 이끕니다. 예술작품을 통해 먼저 이야기를 꺼내는 쪽은 '예술가'지만 예술작품을 매개로

작가와 대화를 이어 가는 쪽은 '감상자' 혹은 감상을 통해 새로운 작품을 창작하는 '또 다른 예술가'이기 때문입니다.

어차피 작가의 생각을 추측할 수밖에 없다

러시아가 낳은 세계적인 문호 도스토예프스키. 그는 동시대의 러시아 작가 톨스토이에 비해 불과 십분의 일에 해당하는 원고료를 받은 것으로 알려졌습니다. 도스토예프스키는 도박으로 돈을 탕진하여 평생 빚을 갚았고 경제적으로 쪼들리는 삶을 살았다고 합니다. 그래서 돈을 벌기 위해 출판사와 무리한 계약을 맺기 일쑤였지요. 뛰어난 문학적 재능을 타고난 도스토예프스키로서는 이 궁핍한 상황을 벗어날 방법이란 부지런히 글을 쓰는 일밖에 없었어요. 그래서 가능한 한 짧은 시간에 많은 글을 써서 받은 원고료로 빚을 갚아 나갔습니다.

다행스러운 것은 그 와중에도 도스토예프스키가 역사에 길이 남을 걸작을 남겼다는 점입니다. 빚진 돈을 갚기 위해 도박으로 바쁜 일정을 틈타 쓴 『죄와 벌』 등은 대작으로 평가받습니다. 어떤 때는 한 달에 무려 1,500매의 장편소설을 완성해야 하는 경우도 있었는데 가까운 친구들의 도움으로 글을 받아 적을 속기사를 고용할 수 있었습니다. 도스토예프스키가 즉석에서 소설을 불러 주면 속기사가 그 내용을 재빨리 적은 다음 집에 돌아가 원고를 다시 정리하는 식으로 작업을 진행했지요. 이렇게 하여 도스토예프스키는 놀랍게도 26일 만에 장편소설 하나를 완성하는 진기록을 세웠습니다. 이때 완성한 소설은 공교롭게 제목도 상황에 썩 어울리는 『도박꾼』(1866)입니다. 그리고 얼마 후 작가와 속기사로 만난 두 사람은 사랑에 빠지고 결혼을 하지요.

도스토예프스키는 돈을 빌리려고 선불로 당겨 쓴 채무를 갚기 위해 진땀을 흘리며 『도박꾼』을 비롯한 여러 권의 책을 썼습니다. 때로는 바로 옆에서 채근하는 빚쟁이를 참아 가며 글을 쓰고 완성하는 즉시 거의 빼앗기다시피 원고를 내주기도 했으니까요. 그럼에도 불구하고 만약 누군가 도스토예프스키에게 작품을 쓴 의도를 묻는다면 그는 솔직히 빚을 갚기 위해서였다고 답했을까요? 아니, 도스토예프스키를 비롯하여 춥고 배고픈 시절 작품을 팔아 생계를 이어야 했던, 이제는 성공한 수많은 예술가들이 과연 끼니를 위해 창작했다는 얘기를 있는 그대로 털어놓을까요? 오히려 가난한 시절, 예술만이 삶의 희망이며 살아갈 마지막 이유였다는 식으로 그럴듯한 대답을 할 테지요.

카라바조, 〈속임수를 쓰는 사람 혹은 카드놀이를 하는 사람들〉, 1594∼1595

만약 예술가의 창작 의도가 이런 식으로 바뀐다면 우리가 독심술이라도 배우지 않는 한 예술가의 진정한 의도를 알 방법은 없을 듯합니다. 작가가 처한 상황이 바뀐다면 누구라도 자신이 보여 주고 싶은 면만을 드러내려 할 것이기 때문입니다. 게다가 살아 있는 예술가는 인터뷰나 강연 혹은 회고록 등을 통해 우리가 작가와 직접, 간접적으로 만날 기회가 있지만 이미 세상을 떠난 작가는 그마저도 가능하지 않지요. 우리는 예술가가 작품을 제작한 진정한 의도를 그의 생애와 주변 사람들의 증언, 작가가 남긴 다른 작품들과의 관계 등을 통해 추측하는 수밖에 없습니다. 그러나 이 경우에도 어디까지나 추측에 불과할 뿐 누구도 자신 있게 특정 작품에 대한 작가의 의도가 무엇인지 정확하게 알 수는 없을 것입니다.

셰익스피어의 경우도 그리 다르지 않습니다. 『베니스의 상인』은 유대인에 대한 차별 대우를 당연시하고 결국 부당해 보이는 판결로 막을 내리는 이야기입니다. 그래서 소설을 읽으면서 우리는 작가가 유대인 샤일록에 대해 왜곡된 편견을 가지고 있을 것이라는 추측을 합니다. 샤일록의 복수극이 어이없이 실패하면서 갈등은 사라지고 샤일록을 제외한 등장인물들이 모두 행복한 결말을 맞지만 여전히 개운찮은 여운이 남는 건 바로 그런 이유 때문입니다. 결국 독자는 작가의 진정한 의도가 무엇인지 추측할 뿐입니다. 그렇다면 작가의 심중을 헤아려 작품을 해석하는 일 역시 한계를 가지게 되지요. 동시에 감상자가 작가의 의도를 단지 짐작할 수 있을 뿐이라면 작품에 대한 자유로운 감상은 지극히 당연하고 자연스러운 일이 될 것입니다.

아니야!
작품을 제작한 작가의 뜻을
존중해야 해

작가의 의도를 알아야 작품을 이해할 수 있다

"도화지에 코피를 쏟아 놓고 3만 유로를 받아요?"

〈언터처블, 1%의 우정(Untouchable)〉이라는 코믹영화에서 거동이 힘든 백만장자 필립을 간호하는 무일푼 백수 드리스는 추상화 한 점을 보면서 기막히다는 표정으로 되묻습니다. 고작 '코피' 튄 자국에 그런 거액을 지불한다니 정신이 어떻게 된 거 아니냐는 듯 따지면서요. 자신 같으면 다른 색도 칠해서 더 확실한 '흔적'을 남길 수 있다고 고개를 끄덕이지요. 현대미술을 접해보지 않은 드리스의 눈에 도화지의 힘찬 붉은색은 말 그대로 코피 쏟은 자국과 다름없습니다. 아니, 추상화를 감상할 때 곧잘 '저런 그림은 나도 그리겠다.'라고 얘기하는 친구를 우리도 어렵지 않게 만날 수 있지요. 고작 '뭔가 쏟은 흔적' 같은 그림에 화가가 무엇을 담으려고 했는지 알기 전까지 그림은 이해하기 힘든 '자국'에 불과합니다.

영국 런던의 템즈 강을 즐겨 그렸던 18세기의 화가 휘슬러의 풍경화도 고작 '물감 튄 자국'이라는 비난에 휩싸인 적이 있습니다. 그는 당대의 저명한 미술 평론가 존 러스킨을 명예훼손으로 법정에 고소했습니다. 러스킨이 〈암흑과 황금의 야상곡 : 떨어지는 불꽃〉이라는 휘슬러의 그림에 신랄한 비난을 퍼부었거든요. 러스킨은 이 그림을 혹시 살지 모를 구매자를 보호하려면 "사람들의 얼굴에 물감 통을 던진" 사기 행위에 해당하는 그림은 전시하지 말아야 한다면서 화가에게 모욕적인 언사를 서슴지 않았습니다.

하지만 휘슬러 역시 만만치 않았지요. 그는 법정에서 자신의 그림을 변호하면서 만약 나무나 꽃 등 대상의 표면만을 모방하는 이가 화가라면 그는 궁색한 사람이고 그때 예술가의 왕은 사진가일 뿐이라고 항변했지요. 어두운 밤, 화려한 불꽃놀이를 담은 자신의 그림에서 알알이 떨어지는 불꽃을 물감을 뿌려 효과적으로 표현했다면서요. 휘슬러의 말을 새겨들은 후 다시 그림을 다시 보면 아닌 게 아니라 빛나는 불똥 하나하나는 물감 자국을 톡톡 튀겨 만든 생동감 있는 색점들로 썩 환상적입니다.

러스킨의 말대로 휘슬러는 물감 자국을 남긴 셈이지만 그렇게 본다면 다른 그림 역시 물감 통을 던진 대신 물감 통에서 옮긴 물감을 찍어 바른 것일 뿐입니다. 다름 아니라 캔버스에 물감을 찍어 바르든, 튀기든, 쏟든 간에 화면위의 이미지는 더 이상 물감 자체가 아닌 표현적인 '색'이거나 혹은 화가가 그리고픈 '불꽃'이기도 하다는 것이지요. 결국 휘슬러는 재판에 승소했고 휘슬러의 〈떨어지는 불꽃〉은 현대의 추상화를 예견하는 그림으로 의미를 지니게 되었습니다. 그런가 하면 '캔버스에 물감 통을 던진 자국'에도 화가의 깊은 뜻이 들어있다는 사실을 우리에게 알려 주기도 했고요.

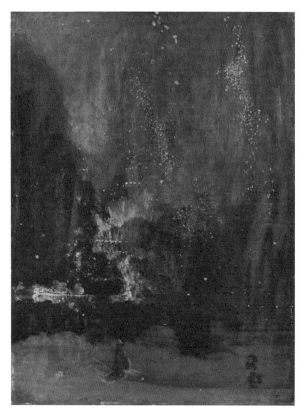

제임스 휘슬러, 〈암흑과 황금의 야상곡 : 떨어지는 불꽃〉, 1874

　이와 같이 예술가는 자신의 작품에 대한 관객의 이해를 돕기 위해 스스로 나서서 해설을 제공하기도 하지요. 자신이 이 작품을 통해 무엇을 말하려는지 작품을 감상하는 사람들에게 직접 메시지를 전달합니다. 하지만 때로는 작가의 언급 없이 감상자 스스로 작품에 대한 배경지식을 구할 때가 있습니다. 이 배경지식 또한 작가가 왜 작품을 창작하게 되었는지 그 이유를 밝혀 주는 단서가 되기 때문입니다. 예를 들어 예술 작품이 제작된 시대와 지역, 국가, 역사 혹은 문화적 배경 등에 대한 적

노먼 록웰, 〈그림 감정가〉, 1962

절한 인식은 작품의 제작 의도와 더불어 관객의 이해를 돕습니다. 감상자가 작가의 의도를 충분히 알고 작품을 본다면 거기 깃든 의미를 쉽게 이해하게 되는 건 당연합니다.

　예를 들어 어느 이슬람 화가가 그린 무함마드의 초상은 '얼굴'을 드러내지 않습니다. 이슬람교에서 형상을 그리는 것은 금지되어 있는데 왜냐하면 자칫 형상을 섬기는 우상숭배에 빠지기 쉽고 이는 곧 악마의 짓이기 때문입니다. '우상'을 금기시하는 이슬람의 교리를 문자 그대로

받아들인 화가는 그림에 등장하는 다른 사람들의 얼굴은 묘사하지만 무함마드만은 '얼굴' 대신 얼굴 자리에 '글자'를 적어 신성모독을 피했습니다. '형상'에 대한 이슬람의 엄격한 금지를 알지 못한다면 우리는 무함마드의 얼굴이 있어야 할 자리에 난데없이 적힌 글자를 보고 당황할지 모릅니다. 얼굴이 아닌 문자가 쓰였고 게다가 뜻도 모르는 이슬람의 문자이니

〈유일신을 믿는 목동들과 만나는 무하마드〉 일부

더욱 어리둥절하겠지요. 하지만 '얼굴의 글씨'가 '형상'을 피하고 불경죄를 저지르지 않기 위해 화가가 기울인 노력의 결과라는 걸 아는 순간 우리는 그림의 의미를 이해하고 더불어 그림에 깃든 이슬람교의 정신을 헤아릴 수 있습니다.

　요컨대 하나의 예술작품을 제대로 이해하는 것은 다양한 지식을 동반하는 일이라고 할 수 있습니다. 우리는 작가의 제작 의도와 더불어 작품에 대한 역사적, 사회적, 문화적 지식 등을 가지고 있어야 합니다. 그렇지 않다면 작품에 대하여 엉뚱한 오해를 할 가능성이 크지요. 이를테면 '여백의 미'를 독특한 가치로 여기는 동양화를 감상하면서 아무것도 그리지 않은 배경을, 채워야 할 빈 공간으로 바라본다면 그 사람은 그림을 미완성작으로 여길 수밖에 없습니다. 우리가 작품을 이해하는 데 충분한 사전 지식을 갖추지 못하면 결코 볼 수 없는 것들이 있습니다. 즉 예술작품은 작품을 제작한 작가의 의도뿐만 아니라 그러한 의도를 낳게 한 사회적 배경으로부터 여간해선 벗어날 수 없기 때문입니다. 널리 알려진 '아는 만큼 보인다.'라는 말은 바로 이 경우를 두고 하는 말입니다.

작품의 참맛을 느끼려면 예술가의 안내를 따라야 한다

철학자 쇼펜하우어는 "번역할 만한 위대한 저서를 마음대로 바꾸는 손을 저주하리니"라는 간담이 서늘해지는 경구를 남겼습니다. 이 말은 모든 소중한 책을 우리말로 옮기는 번역자들은 단연코 원작자의 의중을 제대로 헤아려야 한다는 말입니다. 즉 작가가 글을 통해 알려 주는 대로 작품의 요점을 정확히 파악하지 못하면 번역된 책은 원작과 전혀 다른 것이 됩니다. 또 그처럼 소양이 부족한 번역자는 저주를 받아도 마땅하다는 의미지요.

우리가 책을 읽거나 그림을 보는 것은 작가의 뜻을 가늠하는 일입니다. 문제는 예술가가 직접 나서서 작품을 창작하게 된 동기나 목적, 의미 등을 명쾌하게 설명하지 않으면 감상자는 지도가 없는 길을 헤매는 것과 같은 혼란스러운 기분이 들 수 있다는 겁니다. 하지만 작가가 분명한 말로 그 뜻을 전달하지 않더라도 곳곳에 해석의 힌트가 될 만한 이정표를 남기기 마련이지요. 마치 내비게이션이 눈에 띌 만한 적당한 장소에 이르면 방향을 알려 길을 안내해 주듯이 말입니다. 감상자가 작가가 안내하는 길을 따라간다면 무사히 목적지에 다다라 작품의 참맛을 느낄 수 있을 것입니다.

예술작품의 제작자는 효과적으로 자신의 의도를 전할 방법을 궁리합니다. 그래서 독자나 관객에게 자기 뜻을 가장 인상적으로 전달하려 합니다. 그것이야말로 예술가가 작품을 만드는 궁극적인 이유이기도 하니까요. 그런데 작가가 작품의 가장 중요한 주제를 분명하게 드러내는 방법들 중 하나는 제목을 정하는 일입니다. 『일상적인 것의 변용』에서 예술철학자 아서 단토는 브뢰헐의 〈이카루스의 추락〉을 예로 들고 있습니다. 여러분도 알고 있듯이 이카루스는 그리스 신화에 나오는 인물입

니다. 섬을 탈출하기 위해 새의 깃털을 달고 하늘 높이 날아오르는데 깃털을 붙인 밀랍이 태양열에 녹아내리는 바람에 바다에 떨어져 목숨을 잃은 젊은이지요.

　브뤼헐이 이카루스의 이야기를 그린 그림에 다른 제목을 달았다면 관객들은 그림을 다른 방식으로 바라볼까요? 이를테면 '이카루스의 추락' 대신 '바닷가의 밭 가는 사람'이라면 바닷물에 두 다리를 내놓은 채 물에 빠진 이카루스보다는 화면 중앙에서 평화롭게 밭일을 하는 농부에게 눈길이 갈 것입니다. 왜냐하면 그림의 주인공은 농부가 되기 때문입니다. 그때 그림은 근면하고 성실한 노동의 가치를 전하게 되지요. 또

피테르 브뤼헐, 〈이카루스의 추락〉, 1560년경

우리는 중세시대 어느 농부의 모습을 호기심 어린 눈으로 바라볼지 모릅니다. 만약 '육지와 바다의 산업'이라는 제목이라면 물에 빠진 소년의 다리는 진주 잡이나 굴 캐는 사람의 다리가 될 것입니다. 그래서 우리는 물에 들어간 사람이 누구인지 도대체 바다 속에서 무엇을 가지고 나올지 궁금해집니다.

하지만 '이카루스의 추락'이라는 제목을 염두에 두어 그림을 살펴본다면 우리의 감상은 사뭇 다른 것이 됩니다. 방금 전까지 흥분과 놀라움에 휩싸여 하늘을 날아오른 한 젊은이가 아래로, 아래로 떨어져 두 다리만을 내놓은 채 죽음에 이르렀지만 세상은 한없이 고요하고 평화롭습니다. 농부는 제 일이 아니라는 듯 밭을 갈고 이카루스가 빠진 바다를 유람선 한 척이 유유히 스쳐 지나갑니다. 한 사람이 목숨을 잃는 비극에도 아랑곳하지 않은 채 세상이 태평하다는 사실에 우리는 한편 혼란스럽고 다른 한편으로는 야속한 기분이 듭니다.

이와 같이 단토는 작가가 작품에 붙이는 제목으로 인해 그림의 모든 것이 한꺼번에 바뀐다고 설명합니다. 같은 그림이지만 어디에 초점을 두고 감상해야 할지에 따라 그림의 다른 부분들도 덩달아 다른 의미를 띠게 됩니다. 그림에 등장하는 사람이나 사물의 의미도 별안간 다른 것이 되고 동시에 그림을 대하는 우리의 마음 역시 제목이 달라지면서 전혀 다른 감정을 느낍니다.

작품의 제목이 이처럼 감상자로 하여금 한 번에 다른 생각과 느낌으로 이끄는 반면, 보다 은근한 방법도 있습니다. 마치 엷은 수채화 물감이 도화지에 스며들듯 작가의 메시지는 자신을 곧장 드러내지 않고 단지 분위기만을 전합니다. 즉 소설이나 영화에서 앞으로 다가올 상황에 대하여 슬며시 암시를 하는 방법입니다. 서서히 그림자를 드리우듯이 앞으로 일어날 사건에 대해 감상자에게 알 듯 모를 듯 넌지시 눈치를 줍

니다. 그리고 감상자의 마음에 살그머니 다가와 특별한 느낌을 불러일으킵니다.

서스펜스 스릴러의 대가 히치콕 감독은 일찍이 "영화 속에서 테이블 밑에 있는 폭탄이 갑자기 터진다면 좋은 영화가 아니다."라는 유명한 말을 남겼습니다. 이 말은 영화를 보는 관객들이 '테이블 밑에 폭탄이 있다.'와 '그 폭탄이 터질 것 같다.'라는 사실을 '미리' 알고 있어야 한다는 뜻입니다. 즉 관객은 영화를 감상하면서 테이블 밑에 숨긴, 언제 터질지 모르는 폭탄으로 인해 조마조마한 마음을 가지고 숨죽이며 이야기를 지켜보게 됩니다. 그래서 때로는 눈에 보이는 진실을 외면하거나 눈치를 채지 못하는 등장인물에 대해 답답한 마음을 느끼고 순진한 인물을 피해자로 만들 뻔뻔한 인물에게 분개하지요. 과연 폭탄이 언제 터질지 그 아슬아슬한 심정, 손에 땀을 쥐게 만드는 긴박감이야말로 우리가 느끼는 '스릴'이 아니고 무엇일까요?

히치콕 감독이 만든 〈의혹〉이라는 영화에는 남편이 자신을 독살할 것이라는 의심을 품은 아내가 등장합니다. 사기꾼에 불성실하지만 넘치는 매력의 소유자인 남편은 같은 동네에 사는 추리소설 작가에게 '살해해도 증거가 남지 않는 독극물이 무엇인지' 묻는가 하면 아내가 죽으면 거액의 보험금이 나오는 생명보험을 듭니다. 남편에 대한 의심이 나날이 깊어지는 어느 날이었지요. 남편이 아내에게 갖다 줄, 왠지 미심쩍어 보이는 우유 한 잔을 들고 계단을 오릅니다. 여자가 우유를 마시면 목숨을 잃을지 모르고 마시지 않으면 남편을 의심한다는 사실을 인정하게 됩니다. 온화한 미소를 지은 채 우유 잔을 들고 천천히 계단을 오르는 남편의 모습은 영화사에 길이 남을 으스스한 장면입니다. 영화를 보는 사람들은 우유 잔에 틀림없이 독약을 넣었을 거라는 불길한 느낌을 받지요. 그런데 여기서 히치콕은 아주 멋진 트릭을 씁니다. 바로 우유 잔

히치콕 감독, 〈의혹〉(1941)의 한 장면.

에 불을 켠 전구를 넣어서 잔이 이상할 정도로 빛을 발하게 만든 것입니다.

 즉 불 켜진 전구를 넣은 수상쩍기 이를 데 없는 우유 잔은 관객으로 하여금 기어이 살인이 일어날 것을 알리는 사이렌 소리와 같습니다. 마음 졸였던 불행한 사건이 벌어지는 건 곧 테이블 밑에 있던 폭탄이 이제 터진다는 걸 뜻하고요. 서스펜스의 천재라는 이름에 걸맞게 히치콕은 관객으로 하여금 손에 땀을 쥐게 하고 간담이 서늘해지는 스릴을 느끼게 합니다. 그때그때 적절한 순간에 긴장감을 부여하고 마음을 졸이게 하는 장치들을 배치하여 자신이 원하는 방식으로 영화를 감상하도록 이끕니다. 다시 강조하면 예술 창작은 작가의 생각이나 느낌을 전하기 위한 것입니다. 그리고 예술가의 그러한 의도에 적절히 반응한 독자나 관객은 결국 알맞은 감상의 길을 택했다는 걸 뜻합니다. 예술가의 의도를 드러내는 작품은 아주 효율적인 내비게이션이 되어 작품에 대한 '공감'

으로 감상자를 안내합니다.

다양한 해석의 가능성을 열어 둔 것도 작가의 의도

위에서 살펴본 바와 같이 예술가는 자신이 다루는 주제에 대하여 관객이 특정한 생각이나 느낌을 갖도록 요청합니다. 그러나 어떤 경우에 작가는 관객들에게 다양한 방식으로 작품을 바라보라고 주문하기도 합니다. 즉 작가는 작품에 대해 가능한 여러 가지 해석들을 해 달라는 또다른 요청을 할 때가 있는 것이지요. 예를 들어 '무제(無題)'라는 제목을 단 작품의 경우를 생각해 봅시다. 작품의 제목은 '무제'입니다. '무제'라는 말 그대로 '제목이 없음'을 뜻하지만 그럼에도 불구하고 어엿한 '제목'입니다.

그렇다면 작품에 제목이 없음을 드러내는 제목은 도대체 왜 붙인 것일까요? 우선 생각할 수 있는 것은 먼저 '무제'라는 제목을 달아 작가는 자신이 만든 무엇이 예술작품이라는 것을 알리고 관람자로 하여금 스스로 길을 찾도록 의도하고 있다는 것입니다. 혹은 작품이 어떤 구체적인 대상을 가리키지 않기 때문에 제목을 달지 않았거나 달 수 없었을 것이라는 사실을 짐작할 수 있습니다. 그렇지 않다면 오직 작품만을 드러낼 뿐 행여나 제목을 달아 무언가 다른 것을 연상시키는 일을 작가가 꺼렸다고 추측해 볼 수 있지요. 어쨌든 '무제'라는 짐짓 아무 뜻이 없어 보이는 제목마저 생각보다 많은 의미를 담고 있다는 것을 우리는 알 수 있습니다. 그리고 그 많은 의미란 곧 작가가 작품을 통해 관객에게 전하고자 하는 '의도'가 되겠지요. 요컨대 제목이 없다는 뜻의 '무제'는 작가가 관객으로 하여금 자유롭게 작품을 볼 수 있다는 것을 인정하는 하나의 표시입니다.

다음으로 작가의 의도가 없다고 하는 초현실주의 작품에 대해서 살펴봅시다. 보통 초현실주의 작품에는 이성과 논리에서 벗어나 예술가 자신의 내면을 드러내려는 기법이 사용됩니다. 왜냐하면 예술가가 무의식의 상태에서 제작한다고 하여 우연적인 효과를 보여 주기 때문입니다. 초현실주의를 선언한 시인 앙드레 브르통은 "화가의 손이 … 자유로이 날아다닌다. (중략) 그것은 자신의 움직임에 빠져 있을 따름이다. 그렇게 제멋대로 나타나는 형태들을 묘사한다."라는 글로 초현실주의 화가의 작업을 묘사하였습니다. 브르통은 작품을 제작하는 바람직한 태도가 논리적인 사고가 아닌 '상상력'이라고 강조합니다. 요컨대 브르통은 상상력을 자유롭게 펼쳐 순수한 창조를 이루고자 합니다.

예를 들어 초현실주의 화가, 앙드레 마송의 〈자동 데생법〉은 '자동기술법'이라는 초현실주의 방법을 사용한 그림입니다. 화가는 어떻게 화면을 구성해야겠다는 생각 없이 즉흥적으로 머릿속에 떠오르는 무의식의 이미지들을 기록했지요. 낙서와 같이 거칠고 힘찬 선이 화면에 가득한데 우리가 알아볼 수 있는 형태를 발견하기란 힘듭니다. 곧 화가는 논리에서 벗어난 자유로운 선들로 이루어진 화면을 보여 줍니다.

그런데 여기서 한 가지 질문이 떠오릅니다. '무의식'을 드러낸 작품은 정말 작가가 아무 생각 없이 그린 그림일까요? '나는 무의식을 드러낼 거야.'라는 것도 화가의 '생각'이 아닐까요? 무의식에 의해 창작한다는 초현실주의자들조차 '의식'이 없음을 보여 주는 작품을 통하여 '무의식'이 있음을 분명하게 보여 주려는 의도를 가지고 있었습니다. 그래서 초현실주의 작품을 감상하는 관객들은 '무의식'의 세계를 담았다고 여겨지는 작품으로부터 꿈과 환상의 세계, 무한한 상상력 등을 느낄 수 있지요.

즉 모든 예술작품은 작품을 제작한 작가의 분명한 의도가 있습니다.

앙드레 마송, 〈자동 데생법〉, 1925~1926

그 의도란 예술가가 자신의 생각과 느낌을 전달하기 위해서였고요. 그렇다면 작품의 존재 이유이기도 한 작가의 의도를 내 마음대로 바꾸어 생각할 수는 없는 일입니다. 다양한 해석이 가능한 작품에서 작가의 의도는 자유로운 감상을 허용하겠다는 뜻입니다. 한마디로 예술작품을 감상할 때 작가의 의도야말로 다른 무엇보다 중심이 됩니다. 위에서 살펴봤듯이 작가의 의도를 찾기 어려워 보이는 작품들조차 작가의 의도가 분명히 있지요. 이를테면 '무제'라는 제목을 달아 제목은 없지만 자유로운 해석이 가능하다는 '의도'를 드러낸 경우가 있었습니다. 또 작가가 아무런 생각이 없이 그렸다고 해도, 즉 '무의식의 세계'를 표현했다고 해도 '무의식을 보여 줘야지.'라는 의도가 있습니다.

이쯤에서 이야기를 시작한 출발점으로 되돌아가 봅시다. 애초에 우리의 관심사는 셰익스피어가 쓴『베니스의 상인』을 내 마음대로 읽어도 되는지의 문제였습니다. 일반적으로 이 소설의 주제는 오직 돈만을 제일로 여기는 수전노 유대인을 통해 눈에 보이는 것보다 보이지 않는 것의 소중함을 일깨우기 위함이라고 생각합니다. 그런데 이 주제는 소설의 또 다른 부분에서 되풀이됩니다. 현명한 여성으로 비춰지는 포셔가 구혼자를 선택하는 장면을 떠올려 봅시다. 포셔와 결혼하게 될 남자는 겉모습만 화려한 금 상자나 은 상자가 아닌 납 상자를 골라야 하지요. 납상자는 보이지 않는 것의 가치를 뜻하기 때문입니다. 즉 셰익스피어는『베니스의 상인』을 통해 자신이 말하고자 하는 바를 반복하여 표현합니다. 다시 말하면 작가는 작품을 통해서 전달하려는 주제를 같은 작품에서 또 다른 형태로 드러내 강조하기 마련입니다. 우리가『베니스의 상인』을 꼼꼼히 읽고 생각을 정리한다면 셰익스피어의 의도를 아는 것이 그리 어려운 일은 아닙니다. 결국 우리는 작가의 뜻을 존중함으로써 예술작품을 제대로 감상할 수 있는 것입니다.

입장 정하기

● 다음 쟁점에 대하여 자신의 입장을 정하고 근거를 제시해 봅시다.

> **쟁점 ❶** | 시대와 장소가 바뀌어도 변치 않는 의미를 가지는 작품이 있다.

입장 :

근거 :

> **쟁점 ❷** | 다양한 해석이 가능한 작품을 보통 '걸작'이라 부른다.

입장 :

근거 :

> **쟁점 ❸** | 작품은 스스로 말하는 법이니 작품을 세상에 내놨으면 작가의
> 역할은 끝난 것이다.

입장 :

근거 :

> **쟁점 ❹** | 작품의 의미는 작가의 의도에 의해 결정된다.

입장 :

근거 :

'그들'이 오늘 '우리'에게 묻는 것

E. H. 곰브리치가 쓴 『곰브리치 세계사』에는 다음과 같은 이야기가 나옵니다. 어떤 사람이 '나는 세상에서 가장 똑똑하고 힘세며 용감하고 능력 있는 사람'이라고 하면 모두 그를 비웃겠지만 '나' 대신 '우리'라고 하면 그 나라의 모든 이가 열광해서 갈채를 보낼 것이라고요. 그런데 이 말은 '우리'를 제외한 나머지 사람들을 열등한 무리로 만들어 버립니다. 또 '그들'을 미워하고 탄압해도 될 만한 정당한 이유가 있다고 여기게 되지요. 제1차 세계대전 직후 나치당이 정권을 잡은 독일에는 유독 '우리'를 내세운 이가 있었어요. 히틀러는 독일 게르만 민족의 우수성을 주장하면서 유대인 학살이라는 잔혹한 범죄를 저질렀습니다. 제2차 세계대전의 마지막 몇 년 동안 유럽의 나치 점령지에서는 수백만의 유대인이 다시는 돌아오지 못할 죽음의 수용소로 끌려갔습니다. 하지만 이 끔찍한 비극의 와중에도 맑고 밝은 어린 영혼들의 이야기가 있어 진한 감동과 가슴 아픈 교훈을 전합니다.

『안네의 일기』, 안네 프랑크, 1947

"매일 밤 수백 대의 비행기가 네덜란드를 지나 독일의 마을로 가 폭격을 퍼부어 쑥대밭을 만들어. 소련과 아프리카에서는 매 시간 수백, 수천 명의 사람들이 죽어 가고 있고. 아무도 이 현실에서 벗어날 수 없어. 온 세계가 전쟁을 벌이고 있는 지금, 전쟁은 끝이 보이지 않아. 전쟁이 가지고 온 고통에 대해서 몇 시간이고 이야기할 수 있지만 그럼 내 자신이 더욱 비참하게 느껴질 것 같아. 우리가 할 수 있는 일이란 이 고통이 끝날 때까지 조용히 기다리는 일뿐이지. 유대인과 기독교인, 그리고 온 세상이 고통이 끝나기를 기다리는 거야. 죽음을 기다리는 사람들도 많겠지."

"부는 언젠가 잃어버릴 수 있지만 마음의 행복은 한때 숨어 버리는 일은 있어도

꼭 다시 되살아나. 살아 있는 한은 반드시. 고독할 때, 불행할 때, 슬플 때, 그럴 때에는 부디 날씨 좋은 날을 골라서 다락방에서 밖을 바라보도록 해 봐. 늘어선 상점, 집들의 지붕이 아니라 하늘을 바라보는 거야. 두려움 없이 하늘을 우러러 볼 수 있는 한은, 자신의 마음이 맑아지는 것을 느끼고 이제부터라도 꼭 행복을 발견할 수 있다고 믿는 한은, 언제든지."

안네 프랑크

"이 햇빛을, 구름 한 점 없는 푸른 하늘을 살아서 바라보는 동안 난 불행할 리 없어."

자연의 간소한 아름다움을 만날 때 하느님은 인간이 행복해지기를 원한다는 것을 알 수 있다고 안네는 일기에 적었습니다. 열세 살의 유대인 소녀는 독일 비밀경찰을 피해 숨은 은신처에서 '키티'라고 부르는 일기장을 친구로 삼지요. 2년간에 걸친 『안네의 일기』에는 이성에 눈뜨는 사춘기 소녀다운 고민과 삶에 대한 진지한 사색, 은신처 사람들의 일상과 갈등 그리고 급박하게 돌아가는 전쟁 상황이 생생하고 재치 있는 문장으로 기록되어 있습니다.

넓은 바깥으로 자유롭게 나가고픈 한 소녀가 감옥과 같은 은신처에서 바라본 세상은 고통스럽고 비참하지만은 않았어요. 오히려 희망을 꿈꿀 수 있는 곳이었지요. 안네의 말대로 모든 슬픔에는 위안이 있을 것입니다. 신선한 공기 한 모금이 가슴 속 슬픔을 어루만지고 밤하늘의 작은 별 하나가 어두운 마음에 빛을 비추듯 말입니다.

『줄무늬 파자마를 입은 소년』, 존 보인, 2006

"무슨 일이 있어도 친구의 손을 절대 놓지 않을 거야."

영문도 모른 채 가스실에 끌려간 두 소년은 꼭 쥔 손에 더욱 힘을 줍니다. 곧이어 어두운 방 안에 섬뜩한 정적이 흐르고……. 마침내 마지막 순간이 다가옵니다. 나치 장교인 아버지의 전근으로 외딴곳으로 이사 간 여덟 살 소년 브루노는 함께 놀 친구가 없어 심심합니다. 어느 날 집을 몰래 빠져나간 브루노는 '농장'이라는 유대인 수용소를 둘러싼 철조망을 사이에 두고 동갑내기 쉬미엘을 만나지요. 둘은 곧 친해지고 장래 희망이 탐험가인 브루노는 편한 줄무늬 잠옷을 입은 사람들이 산다는 '농장' 안이 궁금합니다. 급기야 아버지가 돌아오지 않는다며 걱정에 휩싸인 친구에게 아버지를 찾아 주러 철조망 땅 밑을 파고 수용소 안으로 들어가지요.

그렇게 무심한 시간이 얼마나 흘렀을까요? 아들을 찾아 헤매던 브루노의 어머니는 철조망 밖에 벗어 놓은 옷을 발견하고 소스라치며 울음을 터뜨립니다. 유대인에 대한 잔혹한 학살의 현장마저 아이들에게는 모험을 벌이는 한낱 놀이터였을 뿐이었지요. 나치는 천진난만한 어린이들마저 희생시키는 돌이킬 수 없는 죄를 저질렀습니다. 순수한 동심을 통해 바라본 역사의 비극은 오만에 빠진 인간의 지극한 어리석음과 잔인함을 고발하고 있습니다.

『사라의 열쇠』, 타티아나 드 로즈네이, 2007

"숨바꼭질을 하는 거야. 금방 온다고 누나가 약속할게!"

1942년 찌는 듯한 여름날, 나치의 점령지인 파리의 어느 집에 경찰이 기습적으로 들이닥쳐 유대인들을 체포합니다. 혼란의 와중에 열 살 소녀 사라는 숨바꼭질 놀이를 하는 척 어린 동생을 벽장에 몰래 숨기지요. 그러나 미처 동생을 구할 틈을 놓친 채 부모님과 함께 수용소로 끌려갑니다. 이후 동생만을 염려하던 끝에 가까스로 수용소를 탈출하지만…… 간신히 집에 돌아온 사라가 떨리는 손으로 열쇠를 돌린 순간, 결코 믿고 싶지 않은 동생의 처참한 죽음과 마주하게 됩니다.

세월은 흘러 2009년, 이사할 집에 오래전 '사라'라는 유대인 소녀가 살았다는 사실을 우연히 알게 된 잡지 기자, 줄리아. 그녀는 사라의 행방을 좇던 중 불편한 진실을 하나하나 파헤치지요. 꽁꽁 숨겨졌던 진실이 드러나면서 추악한 과거는 더 이상 지나가 버린 일이 아니게 되었고요. 이미 반세기가 지났지만 역사의 비극은 면면히 이어지고 있었지요. 현대를 사는 줄리아의 가족 역시 지난날 유대인들이 겪은 불행에서 벗어나기 어려웠습니다.

'그들'이라 여겼던 과거 유대인의 비참한 역사가 지금의 '우리'에게 고통과 좌절의 시간으로 되돌아옵니다. 결국 '우리'와 '그들'은 다르지 않을 뿐만 아니라 '그들'이라 여겼던 이들은 바로 '우리'였습니다. '그들'을 멸시함으로써 '우리'를 내세우고 싶은 못난 자들의 어리석은 착각이 고통스러운 비극으로 스스로를 몰아넣습니다. 불행한 역사의 순환 고리를 끊는 유일한 길은 영원히 숨기고픈 과거를 풀어 역사의 진실과 마주하는 용기가 아닐까요? 유대인 학살로 악명 높은 아우슈비츠 수용소에 적힌 "역사를 망각하는 자는 그 역사를 다시 살게 될 것이다."라는 경구는 바로 그 용기를 가리키는 말일 것입니다.

박수근의 〈빨래터〉가
진품이 아니라면
아무 가치가 없을까?

● ● ● "45억 2000만원! 낙찰되었습니다!" 2007년, 미술품을 사고파는 경매 시장에서 역대 최고가를 기록한 그림이 있습니다. 33억 원부터 시작한 가격이 단 5분 만에 가파르게 올라 45억 2,000만 원이라는 거액에 팔렸지요. 바로 박수근이 그린 〈빨래터〉입니다. 그런데 그림이 팔리고 얼마 지나지 않아, 한 미술 잡지가 그림이 가짜일지 모른다는 주장을 폅니다. 급기야 법정 싸움까지 가는가 싶더니 2009년, 〈빨래터〉는 진품일 가능성이 크다는 판정이 납니다. 한 점의 그림을 두고 작품 자체는 달라진 것이 없는데 말들이 무성합니다. 박수근의 〈빨래터〉에 관한 위작 시비를 계기로 진짜, 가짜 예술품에 관해 생각해 봅시다. 〈빨래터〉는 진품일 때에만 가치가 있을까요? 진품이 아니라면 아무 가치가 없는 걸까요?

●

그래,
진품만이 가지는 유일무이한 가치가 있어!

●

아니야,
진품이 아니어도 가치를 가질 수 있어!

믿기 힘든 진실이 있는가 하면 어디 하나 흠잡을 데 없어 보이는 거짓도 있습니다. 그러나 진실은 옳고 거짓은 그릅니다. 그림에서도 참과 거짓을 가릴 때가 있습니다. 다시 말해 진짜 그림과 가짜 그림이 있습니다. 겉으로 똑같아 보이는 그림이라도 진짜일 때와 가짜일 때 많은 것이 달라집니다. 그림의 참과 거짓에 관한 이모저모를 살펴봅시다.

가짜 그림, 위작이란?

위작은 돈을 벌려는 속셈으로 원래 그림을 그린 화가의 이름을 허락도 받지 않고 사용해 사람들을 속이고 마치 진짜 그림인 양 내놓은 것이다. 위작자는 진짜와 다름없어 보이는 가짜 그림을 그려 손쉽게 이익을 얻으려 한다.

위작을 그리는 사람은 누구인가?

그림 그리는 솜씨는 뛰어나지만 독창성이 떨어지고 개성이 부족한 화가가 위작자로 나설 가능성이 크다. 위작자로 명성을 떨친 드 호리는 가난한 무명 화가 시절, 피카소 작품으로 오해를 받은 자기 그림을 팔아 거액을 벌어들인 경험을 계기로 위조의 길로 들어섰다. 고된 노력을 기울이지 않아도 한번에 거액을 벌 수 있는 유혹에 스스로 넘어가고 만 것이다. 곧이어 자발적으로 피카소의 화풍을 흉내 낸 위작들을 내다 팔면서 경제적으로 윤택한 생활을 누리게 되었다. 야수파 화가 반 동겐의 그림을 위조한 작품은 당시 나이가 아흔이 되어 가던 화가가 자기 작품이 틀림없다고 확인해 줄 정도로 감쪽같았다.

위작으로 많이 그려진 화가는 누구인가?

프랑스의 화가 코로는 생전에 2,500여 점의 그림을 그렸는데, 1940년 미국 〈뉴스위크〉지는 미국의 수집가들이 가진 코로 그림을 합치면 7,800여 점이나 된다는 기사를 실었다. 한술 더 떠 2만 7,000점의 코로 그림이 미국에 들어왔다는 세관원의 이야기도 있다. 나무와 풀이 우거지고 은빛 안개가 신비로운 코로의 강가 풍경화들은 사람들에게 큰 인기가 있었다. 게다가 코로는 같은 주제로 비슷한 작품을 많이 그려 위작이 몇 점 끼어도 눈에 띌 위험이 적었다. 때문에 코로는 가장 많이 위조된 화가로 당당히 이름을 올렸다. 코로와는 반대로 작품 수 자체가 많지 않아 실제로 그림을 본 사람이 적을 때에도 위작을 만들기 알맞은 조건이 된다.

어떤 방법으로 진품을 가리는가?

'그림을 보는 눈'이라고 부르는, 위작 감정가들의 오랜 경험을 통한 방법이 있다. 그러나 이 방법은 사람의 '감'에 의존하기 때문에 객관적이지 않다는 비판을 받는다. 이외에도 작품에 관한 내용을 적은 문서들을 꼼꼼히 읽거나 항간에 떠도는 소문에 대해서도 귀를 기울여야 한다. 그 밖에 과학 검사를 통해 위작을 알아내는 방법으로는 그림에 칠한 물감을 분석하거나 X선을 비추어 밑그림을 살피는 방법, 작품이 제작된 시기를 측정하는 방사성 원소 탄소연대 측정과 적외선 영상을 통한 방법 등이 있다. 그러나 작품에서 샘플을 떼어내야 하고, 제작 시기나 재료 등을 파악하는 데 그칠 뿐이라 한계가 있다. 게다가 정작 가짜 그림을 그린 사람이 누군지 알아내기란 어렵다.

그래!
진품만이 가지는 유일무이한 가치가 있어

진짜이므로 아름답다

 점심시간에 축구시합을 하는데 친구가 신은 형광색 신상 운동화가 눈에 번쩍 뜁니다. 운동화는 승리의 여신, 니케(Nike) 상표였어요. 그래서인지 마치 여신이 강림한 듯 친구는 번개같이 운동장을 뚫고 나가더니 기어이 적진을 갈라 멋진 한 방 슛! 골인! 머리카락을 휘날리며 의기양양하게 다가오는 친구가 평소와 달라 보입니다. 특히 늠름한 다리 아래로 빛 광(光) 자 두 개가 어려 눈부십니다. 마침 탐나던 운동화여서 가격을 물어보는 순간, 아니 승리의 여신이 아니라 그냥 나이스(Nice)한 '짝퉁'이었단 말이지……. 갑자기 스위치가 꺼진 듯 '빛 광' 자가 사라집니다. 이게 웬 일이람……. 그러고 보면 날쌘 표범(puma) 대신 싱싱한 참치(tuna)가 돌아다니질 않나, 동서남북 중에서 북쪽은 어디로 가고 이스트, 웨스트, 사우스 페이스(East, West, South Face)만 눈을 어지럽히는 일도 허다합니다.

여러분도 비슷한 경험이 있을 겁니다. 희한한 일은 가짜를 알아보는 순간 마음이 바뀐다는 겁니다. 진짜 같은 짝퉁 신발은 물론, 가짜 그림 역시 진실의 종이 '댕그렁' 울리는 것과 동시에, 위작을 감싸던 은근한 광채가 일순 사라지고 맙니다. 그림은 조금 전과 다름이 없지요. 하지만 가짜 그림을 대하는 마음은 그림 밖을 향합니다. 더 이상 그림은 보이지 않고 그림이 가짜라는 사실에 신경이 쓰여 마침내 그림이 이전과 달라 보입니다. 박수근의 〈빨래터〉에 대한 위작 소동이 일어나기 전과 진짜, 가짜를 가릴 당시 새삼스레 바라보는 그림은 다릅니다. 최첨단 스캐너를 동원하여 정교하게 복제한 가짜라도 마찬가지일 겁니다. 심지어 작품을 이루는 물질의 분자 구조에 이르기까지 동일한 복제가 가능해지더라도 원작자의 숨결이 느껴지지 않는 위작은 초라한 가짜에 지나지 않습니다. 가짜 그림은 예술적 감흥을 주지 않습니다.

그런데 예술을 원래 '가짜'라고 여긴 철학자가 있습니다. 고대 그리스의 플라톤은 자신이 이상 국가를 세운다면 그 나라에 시인은 살지 않을 것이라고 했습니다. 또 시인이 이상 국가를 방문한다면 국경까지 정중히 배웅할 것이라고 했지요. 시인과 같은 예술가는 플라톤이 생각하는 이상적인 나라에 출입 금지라는 겁니다. 왜냐하면 예술가는 속임수를 써서 사람들에게 거짓을 믿게 하는 사람이거든요. 새로운 것을 만들지 않고 이미 있는 것을, 그것도 겉 표면을 흉내 내는 사람에 불과하기 때문이지요. 마치 거울을 들고 이리저리 비추면 거울 안에 상이 맺히듯이 예술가가 하는 일이란 손쉽게 어떤 것의 겉모습만을 보여 주는 일이라는 것입니다. 이처럼 중요한 알맹이는 쏙 뺀 채 그럴싸하게 겉만 따라 하니 작품은 진리로부터 멀리 떨어진 거짓일 뿐이었습니다. 또 예술가는, 사람들을 속여 그릇된 길로 이끄는 사기꾼에 불과했고요.

예술이 어떤 것의 본질이 빠진, '그림자'와 같은 것이라면 그것은 원

래의 것보다 언제나 격이 떨어집니다. 원래 있는 것을 베낀 것이니 독창
성에서 뒤처지지요. 하지만 플라톤의 말대로 예술은 언제나 어떤 것을
그대로 따라 하는 '모방'에 불과한 것이 아닙니다. 이를테면 아름다운
풍경을 그릴 때에는 좀 더 그럴듯해 보이는 구도나 색 등을 택해 생각이
나 느낌을 표현합니다. 거울에 풍경을 비추듯이 눈앞의 풍경을 아무 생
각 없이 화폭에 옮기지 않습니다. 이처럼 화가의 개성이 자연스레 표현
된 그림은 그린 이가 느꼈던 자연의 아름다움에 대한 감동을 관객에게
전합니다. 더구나 현대의 추상회화에 이르면 풍경이나 사물을 가감 없
이 화폭에 옮기려는 생각은 더 이상 발견하기 어렵습니다. 게다가 애당
초 사람들이 그림을 원래와 똑같이 여길 것이라 기대하는 화가는 없을
것입니다. 기껏해야 실제의 대상과 가능한 한 닮게 보이려는 생각을 가

질 뿐입니다. 따라서 그림으로 사람들을 속이려는 마음도 없습니다.

이와 같다면 플라톤이 말한 거죽만을 모방하는 예술가, 사람들을 기만하는 예술가는 오히려 가짜 그림을 그리는 사람입니다. 위작자는 작은 붓 자국 하나까지 그대로 흉내 내는 사람입니다. 자신의 생각이나 느낌은 제쳐 두고 진짜 그림의 작은 색 점도 놓치려 하지 않습니다. 무엇보다 원작을 감쪽같이 따라 그리려는 이유는 사람들을 속이려는 데 있습니다. 자기 솜씨를 뽐내고 부당한 이익을 취하려고요. 자신이 진짜를 그린 거장 못지않음을 스스로 입증하고 과시하려 합니다. 솜씨가 그럴듯해 사람들을 감쪽같이 속일수록 그 능력을 당당히 세상에 내놓지 못해 애석할 따름입니다. 곧 위작자는 사람들을 속여 그릇된 방향으로 이끌려는 생각을 가졌습니다. 이솝 우화에 나오는 '양가죽을 뒤집어 쓴 늑대'같이 겉과 속이 딴판입니다. '예술'이라는 그럴싸한 가죽을 썼지만 속은 시커먼 '위선자'입니다.

위작자는 진품을 그린 화가가 이루어 낸 창조의 결실을 창작의 고통이라는 대가를 치르지 않고 훔치는 '도둑'입니다. 그러므로 이처럼 남을 속이려는 불순한 의도가 있는 그림에 예술 혼이 담길 수 없습니다. 플라톤은 겉만 그럴듯하게 흉내 내는 예술가, 다른 사람을 속이는 예술가를 이상 국가에서 추방해야 한다고 했지요. 가짜 그림을 그리는 위작자를 사회에서 추방은 못할지언정 그에 걸맞은 엄중한 처벌을 내려야 합니다. 교묘한 술수를 부려 그럴듯한 겉껍데기를 만드는 위작자는 사회 질서를 어지럽히기 때문입니다. 자기 이름을 걸고 성실하게 노력하는 화가들의 사기를 떨어뜨립니다. 또한 예술을 사랑하고 아끼는 이들을 혼란스럽게 합니다. 그는 미술계의 질서를 흐트러뜨리는 무법자입니다. 진짜 그림이 아닌 위작은 가치가 없는 것은 고사하고 사회에 심각한 해를 끼치게 됩니다.

위작은 예술작품조차 아니다

구리 료헤이가 쓴 『우동 한 그릇』이라는 짧은 이야기가 있습니다. 일본에서는 해마다 섣달 그믐날 우동을 먹는 풍습이 있습니다. 이야기는 이렇게 시작됩니다. 섣달 그믐날 가게가 문을 닫을 무렵이면 두 아이와 함께 식당을 들어서는 한 여인이 있었지요. 그들은 고작 우동 한 그릇을 시켜 이마를 맞대고 맛있게 먹었습니다. 주인은 우동 일인분에 면을 더 넣어 한 해의 마지막 손님들을 대접했고요. 그러기를 몇 해, 여자와 아이들은 더 이상 가게를 찾지 않았습니다. 그리고 다시 몇 해가 흐른 어느 섣달 그믐날이 됩니다. 청년 두 명과 할머니 한 분이 우동 가게에 들어섰습니다. 바로 우동 한 그릇을 맛있게 나누어 먹던 그 손님들이었습니다. 그들은 가장이 세상을 떠나고 빚을 져 어려운 시절 우동 한 그릇이 절망을 이겨 낼 힘을 주었다고 말했습니다.

다시 찾은 가게에서 장성한 아들들과 할머니는 우동을 시켜 먹었을 겁니다. 물론 한 그릇이 아닌 세 그릇을 시켰을 테고요. 지난 시절을 떠올리며 감회 깊은 식사를 했겠지요. 하지만 가난했던 지난날 세 모자가 나눠 먹던 그때 그 맛을 느낄 수 있었을까요? 뜨겁고 깊은 국물 맛이 시원하고 찰진 면발은 여전하지만 서글프도록 감미롭던 맛은 더 이상 느낄 수 없습니다. 손님이 붐비는 시간을 피해 찾은 가게에서 한 그릇만을 나눠 먹던 우동의 맛. 가난과 궁핍을 가족의 사랑으로 이겨 낸 그들이기에 한 해를 무사히 넘긴 섣달 그믐날, 우동은 스스로를 위로하는 따스한 희망이었습니다.

식당 주인이 같고 요리법이 여전해도 우동 맛은 다를 수밖에 없습니다. 왜냐하면 어려웠던 시절과 지금의 우동 맛을 다르게 만든 것은 우동에 있지 않기 때문입니다. 가난한 살림으로 인해 우동을 한 그릇밖에 시

킬 수 없었던 절실함, 그 간절한 마음이 우동 맛을 특별하게 한 것이지요. 힘든 시절을 이겨낸 후 먹는 우동 맛은 여느 우동 맛과 그리 다르지 않을 겁니다. 다시 말해 우동의 특별한 맛은 세 모자의 기억에 오롯이 남아 있습니다. 우동 한 그릇은 힘든 생활을 버티는 힘이 되었기 때문이지요. 이를테면 따스한 온기가 그리운 겨울밤의 막막한 추위, 생활비를 아껴 어렵사리 마련한 우동 값, 턱없이 부족한 한 그릇이지만 사이좋게 나눠 먹는 아이들을 향한 어머니의 애틋한 마음 등이 지난 시절의 우동을 잊지 못할 맛으로 기억에 새겼습니다.

　마찬가지로 하나의 예술작품이 특별한 것은 '작품 자체'보다 '작품에 관한 무엇'일 수 있습니다. 예를 들어 반 고흐의 〈별이 빛나는 밤〉은

빈센트 반 고흐, 〈별이 빛나는 밤〉, 1889

가난하지만 열정적인 화가의 맑은 영혼을 느끼게 해 줍니다. 우리는 그림 속 어두운 밤하늘을 감도는 별빛의 소용돌이를 보면서 고흐가 품었던 빛나는 희망을 느낍니다. 또한 동생 테오에게 쓴 편지의 한 구절, "지도 위의 한 점은 기차를 타면 갈 수 있지만 하늘의 별은 죽음으로만 다다를 수 있다."를 읽으면 가난과 외로움에 지친 화가의 좌절과 고독을 가슴 저리게 느낍니다. 세월이 흘러, 흘러 1971년, 돈 맥클린이 부른 〈Vincent/ Starry Starry Night〉는 다시금 고흐의 불행하지만 찬란한 생애를 돌아보게 합니다.

이처럼 하나의 작품에는 그것만이 가지는 특별한 이야기가 있습니다. 작품이 그려졌을 당시부터 현재에 이르기까지 수많은 사연들을 품고 있습니다. 이 사연들이 켜켜이 쌓여 하나의 이야기를 만들고 특별한 역사를 이어 갑니다. 예술철학자 아서 단토는 겉으로 보기에 똑같은 작품이라도 그것이 무엇에 관한 것인지 다르다면 전혀 다른 것이라고 말합니다. 이를테면 붉은색을 칠한 사각형 여러 점이 전시되어 있는 전시장을 떠올려 봅시다. 그중 하나는 '러시아 모스크바의 붉은 광장'을 그린 것입니다. 한편 다른 하나는 스승 마티스의 〈붉은 방〉에 대해 분노한 그의 제자가 그린 〈붉은 식탁보〉입니다. 그런가 하면 그중에는 그저 붉은 사각형 하나가 끼어 있는데 그것은 예술작품이 아닙니다. 예술작품이 되는 것은 그것이 무엇에 관한 것인지 해석이 가능해야 합니다. 즉 작품이라면 나름의 '의미'를 가져야 하지요.

단토의 말은 진품과 위작에도 해당됩니다. 비록 우리의 눈이 머무는 그림 '표면'이 같더라도 의미가 제각각이기 때문입니다. 가짜 그림이 정체를 숨기고 단지 진짜임을 위장하려고만 한다면, 진품은 자신만의 이야기를 건넵니다. 그래서 고유한 역사를 가지며 의미심장합니다. 반면 위작은 의미 있는 그 무엇도 전하지 않습니다. 한마디로 가짜는 무의미

앙리 마티스, 〈붉은 방〉, 1908~1909

합니다. 위작은 귀담아들을 어떤 이야기도 하지 않습니다. 감추기만 할 뿐 드러낼 것이 없습니다. 그래서 위작은 예술작품이 될 수 있는 자격마저 상실합니다. 예술작품이 아니므로 고유한 가치를 따질 필요조차 없습니다.

진품만이 사회에서 인정하는 가치를 갖는다

위작은 보통 화가가 인기가 높아지고 작품이 잘 팔리면서 등장하기 마련입니다. 무명 화가로 평생을 불우하게 살았던 고흐도 세상을 떠난 후

작품성을 인정받으면서 가짜 그림이 그려지기 시작했습니다. 현재 고흐는 가장 위작이 많은 화가에 속합니다. 고흐의 그림은 점점 더 비싼 가격에 팔렸고 그에 따라 위작 시비도 늘어 갔습니다. 위작이 등장할 때에는 보통 알려지지 않은 미발표작이라는 등의 설명이 붙지요. 즉 가짜 그림은 예외 없이 유명한 화가가 그린 작품에 한해 제작됩니다. 유명하지 않은 화가를 두고 위작을 그릴 이유가 없으니까요. 위작자는 유명 화가의 이름값을 업고 자기 그림을 높은 가격에 팔기를 원하기 때문입니다. 다시 말해 가짜 그림은 자기 것을 다른 사람의 것으로 바꿔치는 일입니다. 유명화가의 이름값을 허락도 받지 않고 마음대로 가져와 사람들을 속이고 경제적인 이득을 취하려는 것입니다. 그림을 그리는 것은 분명 예술 행위에 해당하지만 사기꾼이 사람들을 속여 부당한 이익을 취하듯이 위작자는 그림으로 '사기'를 치는 범죄자입니다. '예술'과 '범죄'라는 어울리지 않는 단어가 위작으로 인해 나란히 자리하게 되는 것입니다.

그러나 위작이 가짜라는 사실이 밝혀진다면 사태는 급변하지요. 겉으로 보기에 아무리 감쪽같은 가짜라도 진품이 아니라는 것이 드러나는 즉시 그림은 전시장에서 치워지고 가격은 곤두박질칩니다. 위작을 제작한 화가는 그동안 진품에 쏟아졌던 환호와 찬사를 자신이 받은 것으로 착각했을 수 있겠지요. 누구나 보기에 똑같을 정도로 정교한 위작을 제작했다면 그러한 자신의 능력에 우쭐해서 진품을 그린 거장과 비교해 손색이 없다고 여길 수 있을 것입니다. 그러나 현실은 전혀 다릅니다. 자신의 것이 아닌 명성을 가로채려 했던 위작자는 원래 자기가 있어야 할 자리로 굴러떨어지게 됩니다. 위작이 진품과 다름없어 보여도 예외란 거의 없습니다.

우리나라 미술품 경매 사상 최고가인 45억여 원을 기록한 박수근의 〈빨래터〉의 경우, 그 경이로운 가격은 진품일 때에 한한 것입니다. 만약

〈빨래터〉가 공식적으로 진품이 아닌 것으로 평가된다면 누구도 그림을 돌아보지 않을 것입니다. 어쩌면 가격을 매기는 일조차 불가능해지겠지요. 그림 한 점을 그토록 천문학적인 가격을 주고 구입하려는 사람은 작품 자체와 더불어 이를 제작한 거장의 명성을 사려는 것이기 때문입니다. 그런데 위작임이 밝혀져 사회적으로 공인받은 화가의 명성이 작품에서 사라진다면 그림이 아무리 똑같아 보여도 더 이상 가치 없는 무용지물일 뿐입니다. 위작을 사고파는 경제적 가치도, 따라서 간직해야 할 보존의 가치도 일시에 사라지고 맙니다.

아니야!
진품이 아니어도 가치를 가질 수 있어

눈으로 보아 진품과 같다면 무엇이 문제인가

예로부터 사람은 자신이 겪은 의미 있는 경험을 눈으로 볼 수 있는 형태로 표현해 왔습니다. 이처럼 우리 눈으로 경험하는 예술의 형태를 시각예술(visual arts)이라고 합니다. 시각예술은 회화나 조각, 건축 등을 포함하여 비교적 근래에 등장한 사진, 영화 등에 이르기까지 그 영역을 넓혀 왔지요. 이러한 시각예술은, 청각을 표현의 형식으로 삼는 음악 등 다른 예술 장르와 구별됩니다. 즉 우리 눈을 통해 작품을 감상하므로 시각으로 파악 가능한 것이 가장 중요한 의미를 가집니다. 이를테면 그림을 감상하는 이는 그림 외적인 사항에 군이 관심을 돌릴 필요가 없습니다. 더 나아가 그림 이외의 것에 관심을 기울인다면 진정한 아름다움을 느낄 수 없다는 주장도 가능해집니다.

위의 말은 그림 자체에만 주목하고 다른 것에는 관심을 주지 않을 때 우리 마음은 아름다움을 느끼기 알맞은 상태라는 뜻입니다. 예를 들

166

면 '금강산도 식후경'이라고 아무리 빼어난 경치라도 배고픈 상태에서는 아름다움을 온전히 느낄 수 없습니다. 그런가 하면 극지방을 탐험하는 이가 길을 잃고 헤매다 오로라를 보았다면 그는 자연의 빛이 연출하는 신비로운 장관을 오롯이 감상할 수 없습니다. 마찬가지로 베르사유 궁전을 방문한 관광객이 프랑스의 한 해 관광 수입에 관심을 두거나 백성을 착취했던 왕의 횡포에 분노를 느낄 때 궁전의 진정한 아름다움으로부터 그의 마음은 멀어질 것입니다.

즉 예술작품의 진정한 아름다움을 느끼는 마음은 배고픔이나 생명 보존과 같은 본능의 충족 외에도 경제적 지식, 도덕적인 개선 등의 모든 관심으로부터 벗어나 있는 상태입니다. 그리고 이때의 관심에는 개인 또는 사회의 이익이나 편리함을 구하는 마음도 포함될 것입니다. 그림이 진짜인지, 가짜인지에 대한 관심도 그중 하나일 테고요. 진품일 때 그림 가격이 올라 경제적 이익을 보려는 투자자나 진품 감정을 전문으

© Fyngyrz

로 하는 위작 감정가 등은 필연적으로 그림 밖의 세계와 관련된 관심을 가지고 그림을 바라봅니다. 그저 작품에만 집중하려는 순수한 마음을 가지기 어렵지요. 그러나 위의 미술품 투자자나 위작 감정가 등 일부를 제외한 보통 사람들에게 그림은 그저 눈으로 그 아름다움을 감상하고 즐기려는 의미가 큽니다. 설사 진품이 아니라도 우리 눈으로 가늠하기 어려울 정도로 같다면 그림을 감상하는 데 하등 문제가 되지 않습니다.

고대 로마 시대, 그리스 미술품에 열광한 로마인들이 위의 주장에 대한 적절한 사례가 될 것입니다. 로마인들은 그리스풍에 마음을 빼앗겨 그리스의 청동 조각과 대리석 상들을 배에 실어 와 로마 광장에 전시하였습니다. 그리스 마니아였던 네로 황제는 더 이상 가져올 진품이 없자 그리스 조각 등을 똑같이 만들도록 명령을 내렸지요. 당시 미술품 위조는 비교적 자유롭게 이루어졌고 별다른 법적 제재도 받지 않았다고 합니다. 로마에서만 수만 명의 위조꾼들이 활약했는데 위조가 하도 빈번히 이루어지다 보니 전문가조차 진품 여부를 가리는 일이 쉽지 않았습니다. 그러다 어느 순간부터는 진짜와 가짜를 구별하는 일조차 의미를 잃었지요. 오늘날 루브르 미술관에 전시된 〈아폴론 상〉이나 대영박물관이 소장한 미론의 〈원반 던지는 사람〉 등은 모두 로마인이 만든 그리스 위조품입니다.

로마인들이 수많은 위조품을 만들었던 이유는 위조품을 통해서라도 그리스 미술품을 감상하고 싶었기 때문

미론, 〈원반 던지는 사람〉, 기원전 450년경.
미론이 청동으로 만든 조각을 로마시대에 복제한 것이다.

입니다. 그러다 보니 겉으로 보기에 동일하다면 그것이 진품이든, 위조품이든 별 상관이 없었을 법합니다. 그런데 당시 로마인들과 마찬가지로 현대를 사는 우리 역시 로마 시대 위조품이 가짜라는 사실이 그리 중요하지 않습니다. 고대 그리스 시대로부터 오랜 세월이 흐른 21세기를 사는 우리에게는 제작자가 그리스인 혹은 로마인인지, 그리스산 진품인지, 로마산 위조품인지는 더 이상 문제가 되지 않습니다. 더구나 미술관의 전시품을 감상만 할 뿐 작품을 통해 개인적인 이익이나 유용성을 얻으려 하지 않는다면 작품 이외의 것에는 무관심해지게 됩니다. 물론 그리스의 조각을 전문적으로 연구하는 학자라면 작품의 감상에만 관심을 두지는 않을 것입니다. 그는 작품과 관련된 특별한 목적을 가졌으니까요. 그러나 그 외의 감상자들에게는 오직 시각예술의 본질인, 눈으로 바라보는 미적 경험이 가장 중요합니다. 더구나 겉으로 진품과 위조품이 별 차이가 없다면 작품을 있는 그대로 한껏 즐기면 됩니다. 그것만으로 충분하지 않을까요?

작품 자체는 진짜, 가짜가 없다

근래에 우리나라의 한 국립 미술관에서 전시한 미켈란젤로의 〈피에타상〉은 바티칸 대리석 복원 연구소가 성 베드로 성당이 소장한 원작을 바탕으로 1975년에 제작한 모사품입니다. 물론 '스페셜 에디션(special edition)'이란 이름을 달아 진품이 아니라 특별히 제작한 전시용이라는 것을 공개했지요. 하지만 굳이 주의를 기울이지 않은 대부분의 사람들은 그 사실을 모른 채 작품을 봤을 것입니다. 그림 해설을 일일이 챙기는 사람만이 진품을 감상하는 것이 아니라는 사실을 알아챘지요.

실제로 미술계에서 작품을 전시할 때 원작 대신 모사품을 전시하는

경우가 그리 드문 일은 아닙니다. 해외로 운반하는 까다로운 절차를 거쳐야 하는 귀한 작품의 경우, 원작을 대신하는 모사품이 등장합니다. 이 경우 '스페셜 에디션'은 진품이 아니지만 그렇다고 위조품도 아닙니다. 미켈란젤로의 작품이 아니라는 라벨을 단 채 원작을 대신하여 사람들에게 원작을 지시하고 가리키는 기능을 할 뿐입니다. 이때 우리는 원작을 떠올리게 하는 대용품을 통해 진품을 감상하는 것과 똑같은 경험을 합니다. 바로 이 지점에서 우리는 위작에 관한 또 다른 주장을 펼 수 있습니다. 만약 진품이 아니라도, 제대로 된 라벨을 단다면 위작을 둘러싼 문제의 양상은 달라질 것이라는 사실입니다.

여기서 우선 위작이 어떻게 가능한지에 대해 생각해 봅시다. 사실상 그림 자체만으로는 진위를 가릴 수 없다는 주장이 있습니다. 다시 말하면 진짜 그림, 가짜 그림을 따질 근거가 애당초 없다는 것입니다. 일찍이 미술사학자 곰브리치는 참이 파랑, 거짓이 녹색이 아니듯이 그림 자체로는 진짜, 가짜를 따질 수 없다고 말했습니다. 바다 그림은 진짜, 산 그림은 가짜가 아닌 것과 마찬가지입니다. 같은 식이라면 원작을 모델로 삼아 베낀 그림 자체로는 진짜, 가짜를 가릴 수 없습니다. 그림에 어떤 라벨이 붙는지 어떤 방식으로 등장하는지가 진짜, 가짜를 좌우합니다. 비슷한 예로 위조지폐의 경우를 들어 볼까요? 위조지폐가 아무리 감쪽같아도 그것으로 계산하지 않는다면 아무 문제가 없지요. 지폐 액면가에 상당하는 물건과 지폐를 교환하려 할 때 문제가 발생합니다. 그때에야 비로소 범죄가 성립합니다.

위의 상황을 다시 가짜 그림에 적용해 봅시다. 즉 위작에서는 그림과 그린 사람이 일치하지 않는다는 점과 위작자가 아닌 원작자의 이름을 달아 판매하려는 점이 문제입니다. 위조지폐로 물건을 구입하는 경우만 범죄가 되듯, 대가의 이름을 내세워 부당한 이익을 취하려는 경우만 아

니면 상관이 없습니다. 그렇다면 진품이 아니어도 무방하다는 겁니다. 전시 중인 〈피에타 상〉 라벨에 제작자가 미켈란젤로가 아님을 밝혔듯이, 진품이 아닌 그림에 올바른 라벨을 붙여 전시하기 위한 용도로 제작한다면 그 누구도 뭐라 할 수 없습니다.

이번에는 비슷하지만 다른 경우를 들어 볼까요? 옛 화가들의 영혼이 자신을 이끌어 가짜 그림을 그리도록 했다고 주장한 전설적인 위작자 톰 키팅이 위조한 렘브란트의 작품을 '톰 키팅이 위조한 렘브란트 소묘'라는 제목으로 제시한다고 가정해 봅시다. 가짜 그림이라는 것이 밝혀진 이 그림은 이제 위작임을 감추지 않습니다. 하지만 진품을 정교하게 모사한 그림으로서 원작이 가지는 의미를 되돌아보게 합니다. 아울러 지금까지와는 다른 시각에서 렘브란트의 예술 세계를 연구할 수 있는 역사적 자료가 됩니다. 실제로 몇 해 전 영국의 한 박물관에서는 대가의 작품을 교묘하게 위조한 가짜 미술품들을 모아 '경찰의 위작 수사'라는 제목으로 전시회를 연 적이 있습니다. 전시회는 성황을 이루었고 원작을 둘러싼 당시 사회의 분위기와 다양한 반응들을 조명할 수 있는 색다른 기회가 되었습니다.

이쯤 되면 작품 자체보다 작품에 어떤 라벨을 붙여 어떤 맥락에서 제시하느냐가 의미를 가진다고 볼 수 있습니다. 정작 그림을 위작으로 만드는 것은 잘못된 라벨과 등장 방식이라고 할 수 있지요. 일단 가짜 그림이라는 것을 밝히고 가짜 그림이라는 것이 드러나도록 공개하면 문제될 것이 없다는 것입니다. 진짜를 감쪽같이 그린 그림일지라

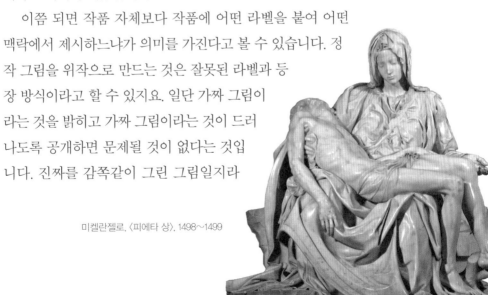

미켈란젤로, 〈피에타 상〉, 1498~1499

도 그것만으로는 가짜가 아니라는 것이죠. 그런 이유로 해서 진품이 아닌 〈피에타 상〉의 '스페셜 에디션' 역시 충분한 가치가 있습니다. 곧 '스페셜 에디션'은 원작과 동일한 이미지를 제공하여 우리로 하여금 보다 용이하게 작품을 감상하도록 도와줍니다. 우리는 진품이 아닌 〈피에타 상〉을 보면서 르네상스의 천재, 미켈란젤로의 위대한 예술 혼을 느낄 수 있습니다. '위작 전시회'에 등장한 위조품일지라도 원작의 예술적 가치와 인기를 종래와는 다른 방식으로 지시합니다. 진품이 아닌 모사품과 위조품은 원래 마땅히 가져야 할 자기 이름을 달아 정체를 드러낸 채, 각각 관객으로 하여금 의미 있는 예술 경험을 하게 합니다.

진품이기 때문에 아름다운 것은 아니다

우리가 진품에 높은 가치를 부여하는 것은 무엇보다 작품의 독창성에 있습니다. 예술가의 자유로운 창조성이 구현된 예술작품은 보는 이에게 진한 감동과 경외감을 불러일으키기 때문입니다. 위작이 비난을 받는 이유 역시 원작을 흉내 낼 뿐 작가의 개성과 창의성이 드러나지 않는다는 데 있습니다. 물론 거장이 그린 진품을 그대로 복제하여 자기 이름으로 발표하는 위조 행위는 명백한 잘못입니다. 그러나 이 비윤리적인 행위로 인해 작품의 창조성마저 부정되어야 할까요? 진품이 아니라면 그때까지 인정받았던 작품의 미적 가치가 순식간에 사라지는 걸까요?

우리는 반 메헤렌이 베르메르의 작품으로 위조한 몇몇 그림들을 살펴보면서 위의 물음에 대한 답을 찾을 수 있습니다. 메헤렌은 베르메르의 가짜 그림들을 그리면서 베르메르가 그린 적이 없는 종교화 몇 점을 새롭게 창안하였습니다. 1937년에 완성한 〈엠마오의 그리스도와 12사도〉를 비롯하여 〈최후의 만찬〉과 후에 자기 그림이 가짜라는 것을 스스

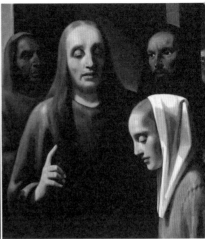

요하네스 베르메르, 〈진주 귀고리를 한 소녀〉, 1666년경(왼쪽)
한스 반 메헤렌, 〈그리스도와 간음한 여인〉, 1941∼1942(오른쪽)

로 증명하기 위해 그린 〈학자들 사이에 앉은 그리스도〉 등 모두 6점의 위작을 제작했습니다. 원래 작품 목록에는 들어 있지 않던 베르메르의 '종교화 시기'를 만들어 낸 것입니다. 이를 위해 베르메르의 작품들을 주의 깊게 연구하고 그에 관한 자료들을 모아 낱낱이 분석했지요. 이와 같은 메헤렌의 위조 행위는 이미 주어진 그림을 그대로 따라 그리는 복제 이상의 의미를 갖는다고 할 수 있습니다. 베르메르의 기법과 화풍을 연구하고 이를 바탕으로 자신의 창조성을 발휘하여 빼어난 종교화를 완성한 것입니다. 메헤렌의 노력에 걸맞게 당시 이 작품들은 거액에 팔렸고 전문가들로부터 높은 평가를 받았습니다.

　그러던 중 제2차 세계대전이 연합군의 승리로 끝나고 나치가 소유하고 있던 베르메르의 그림이 발견되면서 메헤렌은 적국인 독일에 국가적인 보물을 팔아넘긴 죄로 재판을 받게 되었지요. 자칫 반역죄라는 중죄에 해당하는 죗값을 치르게 될까 겁이 난 메헤렌은 베르메르의 그림들

이 자신이 그린 가짜임을 고백했습니다. 그러나 메헤렌의 충격적인 선언을 전문적인 위작 감정가들조차 쉽게 받아들이지 않았지요. 메헤렌이 그린 가짜 그림들은 그때까지 베르메르의 걸작으로 여겨져 유명 미술관에 전시될 정도였기 때문입니다. 급기야 메헤렌은 감옥에서 교도관의 감시를 받으며 위작을 제작하는 과정을 선보입니다. 결국 메헤렌은 혐의를 벗었고 그가 감옥에서 그린 그림은 사람들의 경탄을 자아냈습니다.

'우리는 베르메르를 잃었지만 메헤렌을 얻었다.'라는 말까지 나돌았던 걸 보면 사람들은 메헤렌을 단순한 위작자로만 바라보지 않았던 것입니다. 사람들은 충격이 가시자 메헤렌이 그린 위작들을 다시 돌아봅니다. 베르메르의 진품, 그것도 걸작으로 인정받던 그림을 다른 사람이 그렸다는 사실이 밝혀졌음에도 그 예술적 가치만은 무시할 수 없었던 것입니다. 왜냐하면 작품은 여전히 아름다웠거든요. 이전과 다른 점을 발견할 수 없는 동일한 작품을 보면서 우리 눈에 비친 아름다움을 억지로 지울 수는 없는 노릇입니다. 진품이라는 사실만으로 아름다운 작품이 되는 것은 아니기 때문입니다. 진짜가 아니라도 충분히 아름답고 또 창조적이라면 우리가 마다할 이유는 없습니다.

그래서인지 최근에 반 메헤렌의 위작 가격이 오르고 있다는 소식이 들립니다. 심지어 '위작의 위작'까지 제작되었다고도 하고요. 가짜에 비싼 값이 매겨지고 '가짜를 빼닮은 가짜'까지 만들어지다니……. 반 메헤렌은 베르메르의 그림을 위조해 사람들을 속였습니다. 그리고 위기를 벗어나기 위해 어쩔 수 없이 자기 죄를 고백했지요. 메헤렌의 행동은 비난받아 마땅합니다. 하지만 베르메르의 개성을 빌려 와 자신의 창조적인 아이디어로 재탄생시킨 문제의 위작들은 그대로 잊히기에는 아까운 걸작이었던 것입니다.

 입장 정하기

● 다음 쟁점에 대하여 자신의 입장을 정하고 근거를 제시해 봅시다.

> **쟁점 ❶** | 진품이 아닌 것이 위작은 아니다.

입장 :

근거 :

> **쟁점 ❷** | 진짜는 가짜보다 언제나 우월하다.

입장 :

근거 :

> **쟁점 ❸** | 가짜에도 등급이 있다.

입장 :

근거 :

> **쟁점 ❹** | 위작도 창의적일 수 있다.

입장 :

근거 :

'가짜'로 짚어 본 요지경 세상

진짜? 아니면 가짜? 진짜냐 가짜냐에 따라 많은 것이 바뀌기 마련입니다.
그만큼 '진짜'를 가리는 일은 중요하지요. 하지만 진짜가 아닌 '가짜'이기 때문에
뜻밖의 재미를 발견하는 일도 있습니다. 지금 흥미로운 가짜들을 만나 볼까요?

'가짜 똥'의 추억

여러분의 부모님 세대는 아마 '채변 봉투'를 기억하실 거예요. 매년 봄, 가을이
면 일명 '똥 봉투'에 응가를 밤톨만큼 담아서 학교에 가져가 기생충 감염 여부를
검사했답니다. 그런데 이 일이 아무래도 선뜻 내키는 일은 아닌지라 각종 변칙

적인 방법들이 등장했습니다. 이를테면 냄새나 색깔이
비슷한 된장이나 초콜릿 등이 긴급 동원되었습니다.
개중에는 강아지 똥 같은 것을 구해온 아이들도 있었
고요. 문제는 채변 봉투는 무사히 냈지만 후탈을 막지
못했다는 겁니다. 경우에 따라서는 한꺼번에 기생충
약을 몇 알씩 먹어야 하는 비운의 주인공이 되어야 했
습니다. 남의 눈을 속이려다 도리어 눈을 질끈 감은 채 약
을 삼켜야 했지요. 추억의 그 시절, 가짜 똥으로 인해 가짜 기생충 환자가 속출
했던 이야기입니다. 거짓이 거짓을 낳는다는 얘기가 영 거짓은 아닌 거지요.

진짜 같은 가짜, '모창 가수'

외모와 목소리까지 언뜻 보면 진짜보다 더 진짜 같은 모창 가수들이 있습니다.
가수 패티김과 패튀김, 조용필과 주용필, 나훈아와 너훈아, 방실이와 방쉬리 등
진짜 가수와 '판박이'인 가짜들은 대개 칠순 잔치 같은 가족 행사에서 활약합니
다. 모창가수들의 제1원칙이 있다면 당연히 진짜 가수들과 똑같아 보이고, 똑

같은 노래를 부르는 겁니다. 이름마저 '님이라는 글자에 점 하나 찍으면 남이 되 듯이' 점 하나로 슬쩍 달라지는 모창 가수들, 진짜는 아니지만 진짜를 빼다 박은 가짜로서 진짜를 슬그머니 비트는 웃음과 재미를 선사합니다. '스타'인 진짜 가 수가 당당하고 위엄 있어 보인다면 모창가수는 왠지 모를 거리감 대신 우리 동 네 사람 같은 친근한 느낌을 줍니다.

동물의 세계에도 가짜가 있다

'가짜'로 세상을 좀 더 편하게 살아 보려는 마음은 사람만 가진 것이 아닙니다. '뻐꾹 뻐꾹', 뻐꾸기는 남의 둥지에 몰래 알 을 낳습니다. 가짜 새끼는 알에서 태어나면서 알을 품어 준 어미 새의 알을 둥지 아래로 떨어뜨리고 혼자만 살 아남습니다. 사정을 모르는 어미 새는 자기 자식도 아 닌 뻐꾸기 새끼를 지극정성으로 키우지요. 새끼 뻐꾸기 는 심지어 진짜 새끼인 척 어미 새의 울음소리까지 능청스 레 흉내 냅니다. 아무리 자연에서 일어나는 자연스러운 일이 지만……. 기가 막힌 일이지요. 그래도 살짝 위로가 되는 것 은 뻐꾸기 알을 골라내는 뛰어난 안목을 가진 새들도 있다는 사실입 니다. 가짜 그림을 가리는 위작 감정가 같은 전문가 동물의 세계에도 엄연히 존재하는 것입니다.

진짜인가, 가짜인가

손만 뻗으면 그대로 닿을 듯 현장감 넘치는 3D 영화, 나를 대신하는 캐릭터로 한 판 승부를 벌이는 컴퓨터 게임에 이르기까지……. 우리는 가상의 세계에서 진짜 같은 가짜를 생생하게 즐깁니다. 우리의 시각, 청각 등을 가능한 한 똑같이 느끼도록 만들면 가짜라도 진짜 못지않은 경험이 가능합니다. 이렇게 과학 기술 이 발달하면 할수록 정교한 가짜 세상은 우리를 감쪽같이 속일 수 있습니다. 나 비가 된 꿈을 꾸다 잠에서 깨어난 장자는 자신이 나비 꿈을 꾼 사람인지, 아니면 사람 꿈을 꾸고 있는 나비인지 헷갈렸다고 하지요. 진짜와 가짜가 뒤범벅이 되 어 버리는 세상, 도대체 진짜는 무엇이고 가짜는 무엇인가요?

06
창의성은
하늘이 내린 재능일까?

● ● ● ● 지금까지와 다른 새롭고 수준이 높은, 또 필요에 맞는 적절한 산물을 만드는 능력을 '창의성(creativity)'이라고 합니다. 역사 이래 수많은 창의적인 성과들이 우리 삶의 질을 높이고 풍요롭게 했지요. 그런데 이 같은 창의성은 축복받은 소수의 천재만이 발휘하는 능력일까요? 아닌 게 아니라 모차르트 같은 음악가는 불과 다섯 살에 외국으로 연주 여행을 떠날 만큼 신동 이었습니다. 그런가 하면 피카소는 말도 하기 전에 그림을 그릴 정도로 놀라운 재능을 뽐냈지 요. 과연 창의성은 보통 사람은 아예 꿈도 꾸지 못할 불가사의한 능력일까요? 하늘이 내린 보 기 드문 재능일까요?

●

그래,
창의성은 아무나 가질 수 없는 특별한 재능이야!

●

아니야,
신비로운 영감보다 지극한 노력이 창의성을 좌우해!

새롭고 알맞은 것을 만드는 능력인 창의성은 타고나는 걸까요? 아니면 꾸준한 노력으로 얻을 수 있을까요? 여기 최초로 도구를 만든 인류의 조상으로부터 역사에 길이 남을 빼어난 천재와 탁월한 노력가에 이르기까지 몇몇 인물들을 통해 창의성에 대해 생각해 봅시다.

이야기 1

땅바닥에 구르는 돌 하나에 깃든 생각

수백만 년 전 지금의 탄자니아 북부, 인류의 한 조상이 발밑을 뒹구는 돌 하나에 시선을 주고 있습니다. 유난히 뾰족한 돌의 생김새를 눈여겨보는 그에게 순간 번개 같은 아이디어가 스쳐 갑니다. 문득 돌을 좀 더 날카롭게 갈면 들짐승을 사냥하거나 고기의 살점을 발라내는 데 요긴하겠다는 생각이 든 것입니다. 인간의 역사에서 가장 오래된 창의적인 도구는 이렇게 탄생되었습니다. 인류 최초의 구석기 문화 유적지인 올두바이에서 발견된 조잡한 돌도끼 하나는 이후 인간이 가진 놀라운 능력인 창의성의 눈부신 발현을 예고합니다. 대수롭지 않은 것이라도 생각을 바꾸면 새로운 것이 될 수 있습니다. 침팬지와 98%의 유전자를 공유하는 인간이 가진, 작지만 절대적인 차이는 바로 창의성을 지니고 있다는 점입니다.

차라투스트라가 나를 덮쳤다

위대한 철학자이자 문학가인 니체는 인생의 후반기인 1880년대 후반, 걸출한 작품들을 쏟아 냈습니다. 니체의 『차라투스트라는 이렇게 말했다』 역시 같은 시기에 집필한 저서입니다. 그는 "차라투스트라가 나를 덮쳤다."라며 영감이 퍼붓듯 내리꽂혔던 당시를 회상했습니다. "무수한 생각들이 마치 하늘에서 독수리가 날아들듯 내 주위를 맴돈다. 밤과 낮을 가리지 않고 핏줄이 꿈틀거리며 신경은 불에 달군 철사 줄처럼 이글거리며 불타오른다." 신비로운 영감의 소용돌이 속에서 니체는 광기에 사로잡혀 스스로 경악하며 수없이 많은 글들을 쏟아 냈습니다. 흘러넘치는 영감은 세상의 진리를 직관하는 통찰과 창조의 열기로 그를 이끈 신비로운 힘이 아니었을까요?

어둠 속에서도 한결같은 글씨를 써라

조선시대 대표적인 명필(名筆)로 이름난 서예가, 석봉 한호는 바른 글씨를 쓰기 위해 오랜 시간을 공들여 연습했습니다. 떡장수였던 어머니와 어둠 속에서 시합을 벌인 이야기는 유명합니다. 글공부를 마치고 돌아온 아들에게 어머니는 어둠 속에서 솜씨를 겨루자고 제안합니다. 등불을 끄고 나란히 앉아 어머니는 떡을 썰고 아들은 글씨를 썼지요. 그런데 반듯반듯 가지런히 떡을 썬 어머니에 비해 석봉은 제대로 글을 쓰지 못했어요. 이 사건을 계기로 아들은 보이지 않는 곳에서도 눈이 환히 보이듯 글을 써야 한다는 어머니의 가르침을 얻었습니다. 이후 석봉은 더욱 열심히 글쓰기에 매진했습니다. '석봉체'는 중국의 글씨체를 모방하지 않은 그만의 독창적인 서체입니다. 한호 자신의 타고난 소질에 더한 쉼 없는 노력과 어머니의 엄한 가르침이 위대한 재능을 활짝 피어나게 했던 것입니다.

그래!
창의성은 아무나 가질 수 없는
특별한 재능이야

창의적인 천재와 광인의 거리는 멀지 않다

괴짜 예술가 살바도르 달리는 사람들에게 기인으로 통했습니다. 개미핥기에 목줄을 매어 거리를 활보했는가 하면 모르는 사람에게 발을 보여주길 두려워해 새 신발을 사는 것조차 꺼렸다고 하지요. 뿐만 아니라 전화기에 바닷가재를 올려놓은 자기 작품을 과시하려는 듯 기자회견장에 삶은 가재를 머리에 얹고 나타나는 등 온갖 괴상망측한 일들을 벌였습니다.

이 기이한 일들을 벌이면서도 달리는 "나와 미친 사람의 유일한 차이란 내가 미치지 않았다는 것이다."라는 말을 남겼습니다. 즉 자신은 미친 사람이 아니라는 겁니다. 물론 정신이 나간 사람이 스스로 미쳤다고 말할 리는 없지만요. 하지만 이 말은 달리 자신은 미치

지 않았다고 여기지만 다른 사람의 눈에는 미치광이였을지 모른다는, 한편 긍정의 의미도 담고 있습니다. 더 나아가 달리와 같은 창의적 천재와 광인의 차이가 '미친 것처럼 보이지만 사실은 정상인지 혹은 실제로 미쳤는지'에 불과하다는 뜻으로 받아들일 수도 있습니다. 다시 말해 창의적인 인물과 광인은 최소한 외견상으로는 그리 다르지 않다는 해석이 가능하지요.

살바도르 달리와 개미핥기.

실제로 창의적인 천재들 중에는 단지 '괴짜' 정도가 아니라 정신적인 문제를 가진 이들도 있습니다. 18세기의 계몽사상가였던 디드로는 뛰어난 창의성의 소유자는 불가피하게 광기를 소유할 수밖에 없다고 말합니다. "오! 천재와 광기는 그토록 서로 가까이 있구나. 하늘이 내린 사람들은 광기의 징후들을 드러낼 수밖에 없다." 그런데 정신 질환이 그리 심하지 않은 경우 예술가들의 창작 활동에 상당한 영향력을 행사하기도 합니다. 천재들은 자신이 앓았던 정신병으로 인해 관습이나 이성에 억눌렸던 환상의 세계를 경험하고 상상력을 자유롭게 펼칠 기회를 얻습니다. 천재의 정신 질환이 도리어 풍요로운 창의적 성취를 이루도록 돕기도 한다는 겁니다. 그러니까 예술작품은 천재의 정신병을 이겨 내어 획득한 영광스런 전리품이 아닐 수 없지요.

창의성과 광기의 상호 관련성에 관한 연구도 비슷한 결과를 보여 줍니다. 정신의학자 안드레아센의 연구에 의하면 창의적인 사람들은 보통

사람들에 비해 정신적인 문제를 가질 가능성이 크다고 합니다. 정신병리학자 프렌키는 특히 작가나 시인, 철학자 집단에서 성격장애나 정신분열, 조울증 등으로 진단을 받는다고 말합니다. 철학자 아리스토텔레스 역시 "철학, 정치학, 시와 예술 분야에서 탁월한 사람들은 쉽게 우울해지는 경향을 가진다."라고 하면서 천재적 능력과 정신 질환을 관련지었습니다.

알고 보면 창의적 천재는 자기 관심사에 푹 빠져 다른 사람들의 시선을 느낄 겨를이 없는, 남다른 열정의 소유자들입니다. 창의적 천재가 뿜어내는 넘치는 에너지, 웬만하면 고갈되지 않는 에너지는 창조의 동력이 됩니다. 때로는 현실을 제대로 인식하지 못할 정도로 자신의 세계에만 몰두합니다. 격렬한 흥분과 정열이 마음을 사로잡는 도취의 순간, 창의적인 예술가는 자신도 알지 못하는 경이로운 환상의 세계로 나아갑니다.

사실상 이 '사로잡힌 영혼'은 실제와 동떨어진 환상의 세계를 경험하지요. 예를 들어 소크라테스는 자신을 따라다니는 내면의 목소리가 들린다고 얘기한 적이 있습니다. 다른 사람들에게는 들리지 않는 신비로운 목소리가 소크라테스의 귀에만 들린다는 겁니다. 그는 "어린 시절 이후로 나를 떠나지 않는 경이로운 경험을 한다. 어떤 목소리가 들리면 나는 원래 하려던 일로부터 나도 모르게 벗어나 결코 다시 돌아갈 수 없다."라고 고백하고 있습니다.

그런가 하면 『이상한 나라의 앨리스』를 쓴 작가 루이스 캐럴은 때때로 헛것을 보았습니다. 책에 나오는 앨리스의 다리가 점점 길어져 발이 손과 멀어지는 장면은 작가의 체험을 그대로 서술한 것입니다. 앨리스는 더 이상 양말과 신발을 신겨 줄 수 없을 만큼 다리가 길어지자 두 발에게 스스로 돌볼 것을 당부하고 저 멀리 보이는 발들에게 신발을 부치

는 상상을 합니다. 몸의 어느 부분의 형태나 크기가 변형되어 보이는 이 희귀병에는 당연히 '이상한 나라의 앨리스 증후군'이라는 긴 이름이 붙었습니다.

그 밖에도 우리가 이름만 들어도 아는 빼어난 창의적 인물들 중에는 유독 정신병으로 고통을 받은 이들이 많습니다. 이를테면 정신착란에 빠져 자신의 오른쪽 귀를 베어 버린 고흐가 있지요. 후대의 학자들은 생전에 고흐가 앓은 병의 가짓수를 무려 백 개 이상이나 다투어 꼽았습니다. 거기에는 정신질환을 비롯하여 다양한 병들이 포함되었지요. 그

런데 백 개가 넘는 고흐의 병명 중에는 기분이 극단적으로 들떴다, 가라앉았다를 되풀이하는 조울증도 있었습니다. 고흐가 자살하기 전 그린 〈까마귀가 나는 밀밭〉에는 바로 그 증상이 드러난다고 합니다. 이를테면 내리누르는 어두운 하늘은 저조한 기분의 우울증을 가리킵니다. 반면 화면을 휘몰아치는 힘찬 붓 터치는 흥분했을 때의 조증을 드러냅니다. 고흐의 왕성한 창작력 역시 조증으로 인한 것으로 보입니다. 조증의 영향 아래 있을 때 그는 수많은 작품을 그렸습니다. 심지어 총으로 자살을 시도한 후 집으로 간신히 기어 온 고흐는 세상을 떠나기 전까지 무려 세

빈센트 반 고흐, 〈생폴 병원의 환자〉, 1889

빈센트 반 고흐, 〈까마귀가 나는 밀밭〉, 1890

점의 그림을 더 그렸다고 전해집니다.

한편 추상미술의 선구자였던 몬드리안은 강박증의 성향이 있었습니다. 위생과 청결을 중요시한 그의 작업실은 늘 먼지 한 톨 없이 반지르르했습니다. 벽면은 몬드리안의 그림과 같은 삼원색과 흑백의 직사각형으로 칠했고 탁자 위의 꽃병에는 하얀 튤립 조화가 한 송이 꽂혀 있었다는군요. 그런데 잎이 초록색이 아니라 흰색이었습니다. 초록색은 쓰지 않는다는 자신의 방침을 지키기 위해서였죠. 완벽한 질서의 신봉자다운 극도로 엄격하고 깔끔한 성격은 작품에서도 여지없이 발견됩니다. 덕분에 우리는 군더더기를 말끔히 덜어 내 더할 나위 없이 기하학적이고 순수한 화면을 만날 수 있습니다. 몬드리안은 빨강, 노랑, 파랑의 삼원색과 검정과 하양 그리고 수직과 수평선을 고집했지요. 어쩌다 등장하는 회색은 그가 큰마음을 먹었다는 느낌을 받을 정도입니다. 심지어 몬드리안은 기울어진 사선을 사용하지 않는다는 신념을 지키기 위해 동료 화가와 대립한 후 결별하기도 했습니다.

이와 같이 창의적인 예술가들은 우리가 동경하는 아름다움과 상상의 세계를 만들어 내지만 그의 내면에는 견디기 힘든 갈등과 어지러운 혼란이 숨어 있는 경우가 많습니다. 새로운 것을 만들어 내는 창의성은 때로 '광기'를 동반하는 셈입니다. 플라톤의 말을 따르면 이는 성스러운 광기로서 바로 '영감'과 같은 것입니다. 즉 창의적인 인물은 창조의 순간 합리적이고 이성적인 자신을 잃어버리고 스스로 가늠하기 어려운 광기의 정열에 자신을 내맡기곤 하는 것입니다. 하지만 창의적 천재는 광기로 인해 고통을 받으면서도 동시에 내면을 비우고 알 수 없는 엄청난 힘에 자신을 맡겨 광기를 잠재웁니다. 광기와 관련을 맺은 천재의 폭발적인 에너지와 놀라운 집중력은 창의적인 성취라는 열매를 맺습니다.

우리는 여기서 소설가 프루스트의 말을 떠올릴 수 있습니다. 그는 이

세상의 모든 위대한 것들은 신경증 환자들이 창조했다는 말을 남겼습니다. "창조자는 밤잠을 이룰 수 없을 정도로 고뇌에 찬 무수한 날들과 참기 힘든 두드러기 그리고 천식과 간질성 발작들 그리고 가장 고약한 죽음에 대한 공포를 이겨 낸 고통 속에서 예술을 탄생시킨다."

창의성은 단순한 솜씨 그 이상이다

여러분은 라면을 끓여 먹을 때 포장지 뒷면의 조리법을 눈여겨보나요? 맛있는 라면을 먹으려면 어떻게 끓여야 하는지 요리하는 법이 순서대로 적혀 있습니다. 이를테면 물은 얼마나 넣어야 하며 면과 스프와 후레이크를 같이 넣고 몇 분을 더 끓이면 얼큰한 맛을 즐길 수 있다고 친절하게 알려 줍니다. 조리법을 따라만 하면 평균적인 라면을 맛볼 수 있습니다. 누가 끓여도 맛에 있어서는 그리 차이가 나지 않는, 어찌 보면 가장 안전한 방법이기도 합니다. 물의 양만 정확하게 맞추면, 또 가열 시간만 지키면 일정한 맛을 낼 수 있기 때문이지요.

하지만 간혹 라면 하나는 끝내주게 끓인다고 자신하는 친구들은 자신만의 '비법'을 자랑합니다. 면을 넣기 전에 먼저 스프를 넣어야 한다는 것에서부터 면을 넣은 다음 거의 '데치듯이' 삶아야 면발이 퍼지지 않고 탱탱하다는 둥……. 개중에는 기름기 없는 담백한 라면을 위해서는 면을 따로 삶아 헹궈야 한다는, 나름 연구의 흔적이 역력한 레시피를 들려주는 경우도 있습니다. 모두 자신의 입맛에 맞는 최고의 맛을 내기 위한 독특한 조리법들입니다. 동시에 주어진 매뉴얼대로 따라 하지 않고 창의성을 발휘한 결과이기도 합니다.

출출할 때 뚝딱 끓여 먹는 고작 라면 한 그릇이지만 개성적인 맛을 내기 위해서는 정해진 조리법에서 벗어나 나름의 변화를 주는 일이 우

선입니다. 무엇보다 천편일률적인 맛을 거부하고 싶기 때문입니다. 내 입맛에도 맞고 친구들도 칭찬하는 '별미 라면'을 맛보기 위해서는 알려진 방법과는 다른 '무엇'이 있어야 합니다. 기존의 요리법을 따르지 않는 것은 평범한 맛을 벗어나 차별화된 맛을 내기 위한 첫 단계입니다. 창의적인 새로운 '맛'을 위해서는 이미 제공된 '매뉴얼' 그 이상이 필요하기 때문입니다.

그런데 주어진 순서에 따라 어떤 방식으로 무엇을 만든다는 것은 결국 기술을 익혀 사용한다는 뜻입니다. 그럼 우리는 기술이란 말을 언제 사용할까요? 이를테면 우리나라 선수들이 출전하여 매년 상위권을 기록하는 국제 기능올림픽대회가 있습니다. 기능올림픽에 나가는 선수들은 그동안 갈고닦은 '기술'을 겨루는 기술자들입니다. 좀 더 구체적으로는 천장이나 벽에 회칠이나 시멘트 칠을 하는 미장, 과자나 빵을 만드는 제과 제빵, 자동차 엔진 등을 점검하고 고치는 자동차 정비 등의 기술들이 기능올림픽의 종목입니다. 그리고 이때 기술이란, 사물을 생활에 유용하도록 가공하는 수단이나 방법 혹은 능력을 가리킵니다.

'기술'은 생활에 필요한 무엇을 제작할 때 사용하는 말이지요. 그런데 무엇을 만든다는 것은 다음과 같습니다. 먼저 자연에서 얻은 원료를 가지고 일정한 규칙에 따라 만드는 과정을 거쳐야 합니다. 또 작업하는 사람 자신의 능력이 필요합니다. 예를 들어 도자기를 굽는 문제를 한번 생각해 볼까요? 음식을 담는 용도를 가지는 도자기를 구우려면 미리 알아둬야 할 일이 있습니다. 미술 시간에 배운 내용을 한번 떠올려 보세요. 이를테면 언제 유약을 바르고 초벌구이는 몇 도에서 얼마나 시간을 들여야 하는지에 관한 기술을 익혀야 합니다. 제구실을 할 도자기를 만들려면 주어진 매뉴얼에 따라 도자기를 굽는 기술을 익혀야 하는 것이죠.

그런데 혹시 도자기를 굽는 기술에 더해 다른 능력은 필요하지 않나

요? 단순히 음식을 담아 먹는 용도라면 으레 하던 대로 도자기를 구우면 될 것입니다. 하지만 부엌에서 쓰는 도구로서의 도자기가 아니라 아름답고 그 자체로 의미를 가지는 도자기도 있습니다. 이와 같이 '작품'으로 간주하는 도자기를 만들려면 지금까지 늘 하던 대로의 과정과 규칙 이상의 뭔가가 필요합니다. 단순히 기존의 기술을 발휘하는 것만으로는 부족합니다. 이미 있는 기술만 가지고 새롭고 독창적인 무엇을 만들기엔 역부족입니다. 이제 도자기를 만드는 '기술자'가 아니라 '예술가'의 능력이 필요해집니다.

물론 예술가 역시 작품을 완성하기 위해서는 기술이 필요합니다. 그러나 진정한 의미에서의 예술은 단지 '기술'에 머무르는 것이 아닌 그 이상의 측면이 포함되어야 합니다. 예를 들어 철학자 플라톤은 진정한 시인이라면 성스러운 영감에 사로잡혀 시를 창조한다고 여겼습니다. 시는 시인에게서 나오는 것이 아니라 밖에서 오는 것이라는 겁니다. 예술가가 어느 순간 받는다는 '영감(inspiration)'은 신적인 '정신(spirit)'을 '안으로(in)' 불어넣는다는 뜻을 가지고 있습니다.

시적인 영감은 신으로부터 오는 능력이었습니다. 고대 그리스 시대에 시를 창조하는 일은 인간의 소관이 아니었기 때문이지요. 마치 자석이 쇠붙이를 끌어당기듯 신적인 힘이 자석이라면 시인은 쇠붙이, 그리고 영감은 자력에 해당합니다. 그러니 시인은 단지 자석의 자력을 전달받는 쇠붙이와 같을 뿐입니다. 시인 호머 역시 『일리아드』와 『오디세이』의 첫머리에, "제우스 신의 따님이신 뮤즈 여신이여, 부디 제가 이 이야기를 끝까지 읊도록 허락해 주십시오."라는 말을 적었습니다. 시를 낭송하기 위해 신적인 힘을 달라는 호머의 기원은 시가, 시인인 자신이 아닌 뮤즈 여신의 몫이라 여겼기 때문입니다.

예술가의 '창조'를 신의 일이라고 본 이유가 여기 있습니다. 창의적

시몽 부에, 〈뮤즈 여신 유라이나와 칼리오페〉, 17세기경

인 시인의 작업은 기술자의 그것과 전혀 다르기 때문입니다. 같은 단계를 제대로 거치기만 하면 누구나 만들 수 있는 물건을 내놓는 기술자의 작업이 아닙니다. 뛰어난 시인은 마치 누가 영감을 불어넣은 것처럼 아이디어가 불현듯 떠오르는 '직관'적인 사고를 합니다. 눈앞에 결과물을 보는 듯 여러 단계를 뛰어넘어 곧장 원하는 바를 이뤄 내지요. 고대 그리스의 사상가 데모크리토스의 말을 빌리면 뮤즈의 영감에 사로잡힌 시인은 '불꽃같은 열정(furor)의 상태'에 빠지게 되는 것입니다. 이같이 뜨거운 창작의 열기가 휘몰아칠 때 예술가는 합리적이고 질서 정연한 이성의 제약에서 풀려나 어디 하나 거칠 것 없이, 어떠한 노력이나 수고의 흔적도 없이 극히 자연스럽고 동시에 완벽한 창의적 성과를 올리는 것

입니다. 격정적으로 몰입하는 천재는 어느 순간 자신을 초월하는 신비로운 경험을 하게 됩니다.

 그 결과 창의적인 인물은 주변의 영향을 벗어난, 시대를 앞서 가는 혁신적인 결과물을 내놓습니다. 『걸리버 여행기』에서 조나단 스위프트는 바로 그러한 천재의 예외적인 특성을 지적하고 있습니다. 그는 '진정한 천재란 모든 바보들이 힘을 합하여 대항하고 있는 바로 그 사람'이므로 그것을 천재의 표식으로 삼으라는 글을 남겼습니다. 즉 천재는 새롭고 혁신적인 동시에 원래 목적에 적절한 작업을 달성합니다. 요약하면 천재의 가장 두드러진 특성은 무엇보다 비범한 창의성에 있습니다.

 확실히 창의적 천재는 범상치 않은 예외적인 존재입니다. 그는 자신과 함께 살아가는 동시대의 다른 이들이 내놓지 못하는 탁월한 아이디어를 내놓는 사람입니다. 예상을 뛰어넘는 천재의 탁월한 통찰은 시

찰스 스트릿지 감독의 〈걸리버 여행기〉(1996)에 나오는 라퓨타 섬. 걸리버의 세 번째 여행지인 하늘을 나는 섬 라퓨타에는 학자들이 갖가지 창의적인 연구를 하면서 살아가고 있다.

대를 앞서 갑니다. 또한 천재의 뛰어난 창의성은 한계를 뛰어넘고 경계를 짓지 않습니다. 그는 이미 알려진 규칙이나 기술에서 벗어나 오히려 이전에 없던 규칙이나 기술을 만들어 내는 자입니다. 철학자 칸트의 말대로 천재적 인간은 기존의 규칙을 따르기보다는 새로운 규칙을 만드는 사람이기 때문입니다. 단순한 기술을 가지고 정해진 절차에 따라서는 창조적인 것을 만들 수 없는 일입니다. 요컨대 창의성은 하늘이 내린 불가사의하고 신비로운 재능입니다. 따라서 노력한다고 아무나 가질 수 없는 능력인 것입니다.

아니야!
신비로운 영감보다 지극한 노력이
창의성을 좌우해

타고난 소질보다 꾸준한 연습이 중요하다

'창의적 재능은 하늘이 내리는 것'이라는 생각을 가진 이들이 많습니다. 그러나 선천적인 재능만큼 이를 꽃피우려는 노력의 가치를 무시할 수는 없습니다. 창의적인 성취를 이루기 위해서는 타고난 소질만큼 끊임없는 훈련이 중요합니다. '노력' 역시 소질 못지않은 능력일 수 있기 때문입니다. 바꾸어 말하면 '노력을 기울일 수 있는 재능'은 '타고난 소질'보다 더욱 뛰어난 재능입니다.

그런데 말할 것도 없이 창의적 산물은 하나의 아이디어에서 출발합니다. 하지만 아이디어에서 시작한 작품이 세상에 모습을 드러내는 데에는 만든 이의 '솜씨'가 필요합니다. 그것도 인상적인 작품을 만들기 위해서는 탁월한 아이디어만큼 빼어난 기술이 있어야 하지요. 예술작품이 되려면 '아이디어'에서 그치는 것이 아니라 '작업'의 과정을 거쳐야 합니다. 즉 작품은 작가가 갈고닦은 기술을 발휘함으로써 구체적인 작

품으로 탄생하기 때문입니다.

예를 들어 조각가는 석고나 청동 등 재료의 특성을 파악하여 마음먹은 대로 다룰 줄 알아야 합니다. 그래야 머릿속에 그린 형상을 눈길을 끄는 작품으로 만들 수 있습니다. 그런가 하면 바이올린 연주자는 연주하려는 가락을 정확한 음으로 표현할 줄 알며 이를 위해서 손가락의 위치와 자세 등을 수없이 반복하여 익혀야 합니다. 소설가 역시 자신이 쓰려는 분야에 관한 지식을 기본적으로 가져야 합니다. 예를 들어 추리 소설 작가는 범인의 심리나 유사한 범행 사례 등에 대한 자료들을 수집하여 여느 범죄 전문가 못지않은 지식을 갖추어야 합니다. 아무리 좋은 아이디어라도 그것이 곧 훌륭한 작품은 아닙니다. 예술가에게 누구나 감탄할 만한 아이디어가 있어도 작품으로 실현하는 것은 또 다른 문제입니다. 작품을 완성하는 데 있어 필요한 것은 아이디어를 바탕으로 현실에서 실제로 만들어 내는 예술가의 솜씨입니다.

그런데 아이디어를 형상화하는 작가의 '솜씨'는 반복된 훈련을 통해 얻어지고 당연히 고통스런 끈기를 수반합니다. '천재는 다만 탁월한 인내심의 소유자'라는 말은 바로 그 점을 가리키고 있습니다. 작품을 만들기 위한 부단한 노력의 시간은 창의적인 결과물을 만들어 내는 핵심인 것입니다. 그런 의미에서 "천재는 1%의 영감과 99%의 땀"이라는 발명가 에디슨의 유명한 말이 시사하는 바가 큽니다.

자신이 고안한 왁스실린더 축음기를 시험 삼아 듣고 있는 에디슨.

역사상 그 누구보다 지독한 노력을 기울였던 위대한 천재들에 관한 이야기가 있습니다. 예를 들어 16세기 이탈리아의 조각가 미켈란젤로 역시 보기 드문 노력가였다고 합니다. 그는 쉼 없는 노력을 기울였던 르네상스를 대표하는 천재였습니다. 한번 작업을 시작하면 하루에 고작 서너 시간을 자면서 옷을 갈아입거나 식사하는 것도 잊고 온전히 일에 몰두했습니다. 미켈란젤로는 '자신의 작품이 그토록 노력과 근면의 결과라는 것을 사람들이 알게 되면 오히려 자신을 깔보게 될 것'이라며 자신이 남다른 노력가임을 우회적으로 고백했습니다.

근대미술의 아버지라고 불리는 세잔 역시 결코 지치지 않는 노력의 화신이었습니다. 세잔과 교류했던 고갱은 세잔이 타고난 천재성으로 인해 그림을 그리는 것은 아니라고 말했습니다. 오히려 그림을 그리기 때문에 천재성을 얻었다고 말했지요. 고갱의 말은 무엇보다 세잔의 초인적인 노력을 가리키는 말이 아닌가 싶습니다. 실제로 누구도 못 말리는 일벌레였던 세잔은 대상의 정확한 형태를 위해 완벽한 경지를 추구했지요. 스스로 만족할 때까지 결코 작업을 멈추지 않았기 때문에 금방 시드는 진짜 꽃 대신 종이꽃을 보며 정물을 그렸습니다. 한번은 그림을 사고파는 화상, 볼라르의 초상을 그릴 때였지요. 볼라르는 한 번에 세 시간 반씩 무려 115번이나 모델을 섰다고 합니다. 그러나 그림은 세잔의 마음에 들지 않았고 초상화는 결국 미완성으로 남았지요. 하지만 세잔의 집요하고 끈질긴 성격은 스스로 화를 부르기도 했습니다. 어느 날 들판에서 폭풍을 만나 두 시간이나 쏟아지는 비를 맞으며 작업을 강행했던 세잔은 돌아오는 길에 쓰러져 세상을 떠나고 맙니다.

19세기 프랑스의 문학가 플로베르 역시 하나의 작품이 탄생하는 데 작가의 인내심이 얼마나 큰 역할을 하는지 보여 주는 적절한 사례입니다. 1869년에 쓴 『감정 교육』은 준비 기간만 일 년이 넘었습니다. 작가

폴 세잔, 〈파란 꽃병〉, 1889~1890

는 매일 하루에 열 시간에서 열두 시간을 꼬박 책상에 앉아 5년 동안 작업에 매달렸습니다. 그 길고 긴 노력의 시간, 그는 마치 책상에 유배를 당한 듯 자신과의 싸움에 매달렸습니다. 플로베르가 쓴 편지에는 그동안의 엄청난 노력과 기나긴 인내가 여실히 드러납니다. "머리가 돌 지경입니다. 내용을 줄이기 위해 문장 하나를 앞에 놓고 며칠을 보냈습니다. 또 글의 주제를 파악하기 위해 며칠 밤을 뜬눈으로 새웠습니다. 마침내 끝낸 문장 하나를 수없이 다른 표현으로 바꾸고, 다듬고, 뒤집어 보고

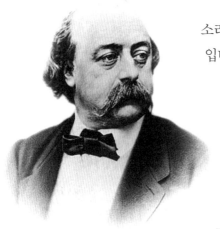

귀스타브 플로베르

소리 내어 읽다 보니 목이 타들어 갈 지경입니다."

이와 같이 단 하나의 문장, 단 한 번의 붓 터치에 온 정신을 쏟고 매달리는 것은 오직 스스로 납득할 만큼 완벽함을 추구하기 때문입니다. 즉 예술가의 고된 땀방울 없이 위대한 예술은 탄생할 수 없습니다. 곧 천재란 다름 아닌 노력의 결실인 것입니다. 또한 불가사의해 보이는 영감은 수없이 되풀이된 훈련에 대한 보상일 뿐입니다. 즉 예술가 자신의 피나는 노력이야말로 다른 무엇보다 창의적인 성취를 이끌어 냅니다.

창의성을 발휘하려면 한편으로 좋은 선생님을 만나는 행운도 중요합니다. 예를 들어 하늘이 내린 신동으로 명성이 자자했던 모차르트는 어린 시절, 아버지로부터 체계적인 음악 영재 교육을 받았습니다. 모차르트의 아버지, 레오폴트 모차르트는 당대의 가장 훌륭한 교육자들 가운데 한 명이었던 것으로 알려져 있습니다. 당시의 내로라하는 많은 바이올린 연주자들이 스승으로 모시길 바랐던 특출난 선생님이었던 것입니다. 그러니 모차르트는 아주 어렸을 때부터 가정의 예술적 분위기 아래에서 성장할 수 있었지요. 자연스럽게 음악 연주를 접하고 음을 가늠하는 청음 능력을 키워 기본적인 음악 실력을 갖추었습니다. 물론 타고난 재능 역시 탁월한 수준이었지만 어린 나이부터 이루어진 적절한 교육과 엄한 가르침은 모차르트의 천재성을 키우는 데 큰 역할을 했습니다.

창의성을 연구하는 인지심리학자 헤이즈는 '10년의 법칙(10-year-

rule)'이란 이론을 폅니다. 이 10년의 법칙은 창의성을 발휘하기 위해서는 그 바탕이 되는 지식이 중요하다는 주장입니다. 다시 말하면 미술이나 음악 등 다양한 분야에서 의미 있는 산물을 만들어 내기 위해서는 일정 시간 노력을 기울여야 합니다. 여기서 중요한 점은 아주 재능이 뛰어난 사람이나 평범한 보통 사람이나 '10년'은 반드시 필요한 기간이라는 것입니다. 그렇다면 탁월한 창의성은 꾸준한 관련 지식을 쌓고 체계적인 교육을 통한 끊임없는 노력의 결실이라고 할 수 있습니다. 또한 태어날 때부터 신의 축복이라고 묘사할 만큼 걸출한 재능을 가진 소수만 가진 것도 아닙니다. 한마디로 강한 의지와 노력으로 자신의 꿈에 한발 한발 다가서는 빼어난 노력가에게 창의성은 불가사의한 능력이 아닙니다. 창의성의 성취는 무엇보다 자신이 흘린 땀의 양에 비례한다는 걸 누구보다 자신이 잘 알기 때문이지요.

요세프 랑게, 〈피아노 앞에 앉은 모차르트〉, 1789(미완성)

창의성은 평범한 생각의 뛰어난 활용이야

'○○○에서 살아남기'와 같은 주제를 다룬 책이나 방송 프로그램이 인기를 모으고 있습니다. 최소한의 도구만 갖춘 채 극한 상황에서 슬기롭게 문제를 이겨 내는 내용을 담고 있지요. 당연히 그 '어디'는 사막이나 동굴, 화산 그리고 무인도 등 사람들이 생활하기 어려운 척박한 환경입니다. 예를 들어 그곳이 사막이라면 주인공은 물이나 먹을 것을 구하거나 구조를 요청하기 위해 방향을 알아내는 것이 시급합니다. 그러기 위해서는 자신이 알고 있는 과학 지식과 당장 현지에서 구할 수 있는 도구를 사용하여 생존을 위한 문제를 해결해야 합니다.

그렇다면 거침없이 내리쬐는 뙤약볕 아래 걷고 또 걸어도 개미 새끼 하나 보이지 않는 사막에서 구조를 요청하는 방법은 무엇일까요? 지금 가진 것이라고는 매일 들고 다니는 작은 가방 안에 든 소지품들······. 그런데 사막에서 '손거울'은 효과적인 SOS 역할을 합니다. 햇빛이 거울에 닿으면 아주 멀리에서도 빛을 볼 수 있을 만큼 반짝인다고요. 손거울은 얼굴을 비추어 보는 것이 본래 용도인데 여기에서 벗어나 생존을 위한 도구가 됩니다.

우리가 창의성을 발휘한다는 것은 바로 이런 것이 아닐까요? 그것 자체로는 별것이 아니지만 원래 있던 자리를 바꾸어 전혀 다른 쓸모를 얻는 것 말입니다. 바꾸어 말하면 손거울을 손거울로만 사용하지 않을 수도 있다는 생각······. 손거울은 긴급 구조를 알리는 신호가 될 수도 있습니다. 진정한 창의성을 발휘하기 위해서는 무엇보다 틀에 박히지 않은 사고방식이 필요합니다.

이쯤에서 또 다른 예를 하나 들어 볼까요? 지금은 어느 책상에나 으레 몇 개씩 붙어있는 포스트잇. 사실 포스트잇은 실패한 발명품이었습

니다. 포스트잇은 원래 접착테이프를 개발하
려 했던 스펜서 실버라는 과학자에 의해 개
발되었지만 접착제로서는 그리 신통치 않았
지요. 접착제란 한번 붙이면 웬만하면 떨어
지지 않아야 합니다. 하지만 포스트잇은 접
착이 제대로 되지 않는다는 바로 그 점 때문에
오히려 상품가치를 살릴 수 있었어요. 우선 떼
었다, 붙였다를 여러 번 반복해도 되기 때문에 원하는 곳에 마음껏 자리
를 옮겨 다시 붙일 수 있었습니다. 즉 '메모'의 위치를 바꿀 수 있고요.
잊어버리지 않도록 책이나 서류의 기억하려는 페이지를 표시하는 데에
도 편리합니다. 요컨대 포스트잇은 '접착제'라기보다 '접착할 수 있는
메모지'라는 새로운 쓸모를 얻었습니다. 실패한 발명품을 폐기하지 않
고 발상을 전환한 덕분입니다. 원래 의도와는 전혀 다른 용도로 바꿀 수
있는 열린 마음과 적극적인 태도가 창의성의 실현에 얼마나 중요한 역
할을 하는지 보여 주는 예시가 아닐 수 없습니다.

　　포스트잇의 경우에서 알 수 있듯이 창의성은 그 자체로 특이하거나
혁신적인 산물에서 나오는 것이 아니라는 데 많은 학자들이 동의하고
있습니다. 중요한 것은 사물의 독특함보다는 오히려 그것을 바라보는
지금까지와는 다른 시각이라는 겁니다. 인지심리학자 밸린에 따르면 창
의적 사고는 쉽게 이해할 수 없는 것이 아닙니다. 오히려 사고는 평범하
지만 그것의 활용이 뛰어난 것이라고 말합니다. 게젤과 잭슨 역시 창의
성이 특별한 몇몇 사람들만의 전유물이 아니라고 얘기합니다. '천재란
하늘이 내린 희귀한 재능이 아니라 바보로 태어나지 않은 모든 사람의
운명'이라는 말도 같은 의미를 전하고 있습니다. 즉 창의성은 모든 사람
들이 가지고 있는 특징이라는 것입니다. 다시 말해 창의성은 평범한 '무

엇'을 '사고의 틀'이나 '맥락'을 달리함으로써 전혀 새롭게 바꾸는 능력입니다. 이를 위해서는 신선한 관점을 택하여 유연하고 여유로운 사고를 해야 합니다.

마크 트웨인이 쓴 성장 소설 『톰 소여의 모험』에서 톰은 그야말로 '판'을 바꿀 줄 아는 창의적인 소년입니다. 톰은 발걸음이 절로 가벼워지는 토요일 오후의 황금 같은 시간에 하기 싫은 일을 억지로 해야 했지요. 땀을 뻘뻘 흘리며 한없이 이어지는 높은 울타리에 회칠을 하는 일입니다. 하지만 톰은 그 고되고 지루한 노동을 재미있는 놀이로 바꾸어 버렸습니다. 대신 회칠을 하겠다고 너도 나도 선물을 바치는 친구들 덕분에 분필 토막이나 올챙이 등 엄청난(?) 재산을 모을 수 있었고요. 친구들이 달려들어 회칠을 하는 사이 톰은 시원한 그늘에 앉아 다리를 대롱거리며 사과를 먹었습니다. 아마 사과 맛이 유난히 상큼했겠지요.

과연 톰의 비법은 무엇이었을까요? 사실 비법이라고 하기에도 민망한 톰의 전략은 울타리에 회칠하는 것을 스스로 실컷 즐기려 했다는 것입니다. 길을 지나가다 우연히 톰을 만난 친구들은 평소에 가졌던 생각과 달리 어쩌면 회칠이 즐거울 수 있다는 생각을 품게 되었고요. 결국 평소 같으면 절대로 하고 싶지 않았을 회칠을 톰 대신 하겠다고 스스로 나서게 된 것입니다. 어쩌다 그런 일이 벌어졌는지…….

이러한 일이 가능했던 이유는 톰이 울타리 칠을 억지로 하는 일에서 하고 싶은 일로 성질을 바꾸었기 때문입니다. 어쩌면 톰 스스로 회칠을 진심으로 즐겼을지 모릅니다. 톰은 고달파야 마땅한 '일'을 하고 싶은 '놀이'로 바꾸었습니다. 회칠 자체는 달라진 점이 없지만 그 일이 놓인 맥락은 순식간에 바뀌었습니다. 회칠을 바라보는 톰의 관점은 처음과 달라졌습니다. 톰과 마찬가지로 톰의 친구들도 다른 시각으로 울타리 칠을 바라봤고요. 톰은 같은 일을 하면서도 이전과 전혀 새로운 관점

노먼 록웰이 그린 『톰 소여의 모험』 삽화.

을 취해 창의성을 실현한 것입니다.

어쩌면 톰은 친구들의 눈길을 끄는 깜짝 쇼를 벌인 것이라고 할 수 있습니다. 어떤 일에서 원래의 특성 대신 새로운 특성을 바라보도록 보는 이의 흥미를 불러일으켰지요 톰 소여의 경우에서와 같이 '페인트 칠' 같은 허드렛일마저 창의적인 행위가 될 수 있습니다. 세상은 하기 싫은 일을 억지로 해야 하는 그저 그런 곳이 아니라 재미있는 놀이터가 될 수 있는 것입니다. 그런데 그런 '마술' 같은 일은 '지금까지와 다른 눈'으로

가능해지지요. 즉 창의적인 능력은 축복받은 유전자를 가진 소수의 특별한 사람들이 가지는 것이 아닙니다. 오히려 아주 평범하고 수수한 것이라도 신선한 의미를 부여할 줄 아는, 마음이 열린 사람의 몫입니다. 예술철학자 아서 단토의 말대로 새로운 시각과 해석으로 평범한 일상은 예술이 될 수 있습니다. 자신의 생각을 갑갑한 울타리에 가두지 않고 자유롭게 열린 사고를 하는 것. 남들이 닦아 놓은 생각의 길을 따라가는 것이 아니라 새로운 길을 만드는 것. 어쩌면 창의성을 실현하는 일은 오직 용기 있는 자만이 시도할 수 있는, 나만의 자유를 이루는 길입니다.

 입장 정하기

● 다음 쟁점에 대하여 자신의 입장을 정하고 근거를 제시해 봅시다.

> **쟁점 ❶** | 창의성은 하늘이 내린 재능이다.

입장 : --

근거 : --

> **쟁점 ❷** | 신비로운 영감은 천재의 표시다.

입장 : --

근거 : --

> **쟁점 ❸** | '노력'도 일종의 능력이다.

입장 : --

근거 : --

> **쟁점 ❹** | 대상을 바라보는 관점을 바꿈으로써 창의성을 발휘할 수 있다.

입장 : --

근거 : --

예술의 역사에 이름을 남긴 여성들

현대미술의 중심지, 미국의 뉴욕에는 메트로폴리탄 미술관이 있습니다.
1980년대 후반, 여성 미술가 그룹 게릴라 걸스는 미술계의 성차별에 대항하는
포스터를 내걸었지요. 광고의 제목은 '메트로폴리탄 미술관에 들어가려면
여자들은 벌거벗어야 하는가?'였습니다. 메트로폴리탄에 전시된 누드의 85%가
여성임에 비해 여성 예술가는 5%에 지나지 않는다는 점을 꼬집은 것이지요.
실제로 예술의 역사에 이름을 남긴 여성들은 천재적인 남성 예술가들에게
영감을 불어넣은 아름다운 연인으로 기록되는 경우가 많습니다.
반면 재능은 뛰어나지만 오히려 그 천재성으로 인해
불운한 인생을 살다 간 여성 예술가들이 있지요. 여기 남성 예술가의 뮤즈,
혹은 스스로 예술의 혼을 불살랐던 천재적인 여성 예술가를 소개합니다.

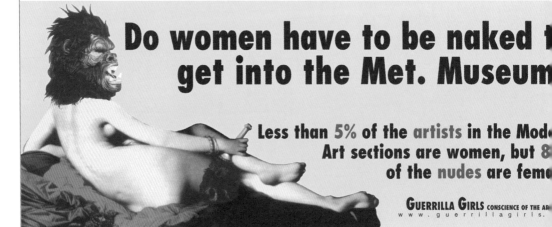

게릴라 걸스, 〈메트로폴리탄 미술관에 들어가려면 여자들은 벌거벗어야 하는가?〉, 1989

많은 여인들을 사귀고 또 사랑하는 이가 바뀌면 덩달아 작품 세계도 변화를 보였던 피카소. 피카소의 화집을 보는 것은 마치 화가의 자전적인 연애 기록을 읽는 것과 같습니다. 피카소와 사랑에 빠졌던 여인들은 그의 연인이자, 그림의 모델이 되었고 동시에 예술적 영감을 준 뮤즈이기도 했습니다. 피카소와 사랑에 빠졌던 여인, 도라 마르는 아름답고 유능한 사진작가로서 피카소의 대표작 〈게르니카〉의 제작 과정을 사진에 담기도 했지요. 하지만 자존심이 센 마르는 의외로 마음이 여린 여인이었어요. 그녀는 피카소의 복잡한 여자관계에 정신과 치료를 받을 정도로 상처를 입었습니다. 그러나 피카소에게 연인의 절망스런 심정은 작품을 제작하는 또 다른 영감이 됩니다.

마르를 그린 〈흐느끼는 여인〉은 피카소가 그녀와 헤어질 때 건넨 잔인한 이별 선물입니다. 화려한 모자를 쓴 세련되고 지적인 여인은 그림에서 사무치는 슬픔으로 얼굴이 무너져 내렸습니다. 들쭉날쭉한 선과 이그러진 채 여러 개로 나뉜 면들은 여인의 흐느낌을 여실히 드러냅니다. 화가는 슬프지만 큰 소리로 울면 괜찮아질 거라는 나름의 마음을 전하고 싶었을까요? 무슨 병 주고 약 주는 것도 아니고……. 여인의 사랑으로 예술적 영감을 얻었던 피카소는 역사에 길이 남을 위대한 예술가였지만 자신을 사랑한 한 여자에게는 야속하리만큼 차가운, 나쁜 남자였을 따름이었습니다.

파블로 피카소, 〈흐느끼는 여인〉, 1937

살아 있는 모델을 직접 관찰하거나 친척이 아닌 남자와 단둘이 있는 일이 금지되었던 빅토리아 시대의 여성 화가들은 단지 집안 풍경이나 가족 등만을 화폭에 담을 수 있었습니다. 캐사트의 작품 역시 아이와 어머니가 함께 있는 초상화가 대부분입니다. 햇빛이 가득한 정원이나 실내에서 어머니와 아이들이 애정 어린 순간을 보내고 있습니다. 발레리나를 즐겨 그렸던 동료 화가 드가가 여자가 그림을 잘 그릴 수 있다는 사실에 충격을 받을 만큼 캐사트는 실력이 뛰어났습니다.

메리 캐사트, 〈졸린 아이를 씻기려는 어머니〉, 1880

빛이 살아 있는 캐사트의 인상주의풍 그림을 처음 본 드가는 "나와 같은 감각을 가진 인물이 또 있네."라는 말을 중얼거렸다고 하지요.

미국에서 태어난 캐사트는 늘 손가락이 근질거릴 만큼 간절히 원했던 그림 공부를 하기 위해 파리로 왔습니다. 공부하는 여성이 드문 당시에 자신의 꿈을 이루기 위해 용기 있는 결단을 내린 것입니다. 그녀는 또한 여성이 정치에 참여하며 직업을 가져야 한다고 주장할 정도로 깨어 있는 여성이었습니다. 여성이 본격적으로 일을 하게 된다면 사회적 속박에서 벗어날 수 있으며 인정을 받기 위해 싸울 필요가 없다고 여긴 것입니다. 캐사트의 평화로운 그림들은 보수적인 사회에 대항해 시대를 앞서간, 한 여성 화가의 부드럽지만 강력한 메시지가

아닐 수 없습니다.

자신의 작품이 아닌 로댕의 연인이자 제자로 더 잘 알려진 클로델은 평생 그의 그림자에 가려 제대로 빛을 보지 못한 뛰어난 여성 조각가입니다. 19세기 말, 프랑스에서 여성이 안정적인 사회적 지위를 얻는 길은 오직 결혼을 통한 것이었습니다. 로댕과 결혼하지 않은 클로델은 사람들의 인정을 받지 못했지요. 그녀는 자기 작품을 로댕이 도와준 것으로 오해를 받는 등 사람들의 몰이해와 냉담함으로 인해 괴로움을 겪었습니다. 결국 로댕과 헤어진 카미유는 정신착란을 일으키고 무려 30년을 수용소에 갇혔다가 정신병원에서 숨을 거두었지요.

〈중년〉은 카미유와 로댕의 관계를 표현한 작품입니다. 왼쪽의 늙은 여인은 로댕의 오랜 연인 로즈 뵈레이고 애처로이 남자를 잡아끄는 오른쪽의 젊은 여인이 바로 클로델입니다. '겉으로 드러나는 형태를 깊은 내면의 아름다움으로 승화시켰다.'라는 평을 받는 클로델의 조각은 삶의 절망과 고통으로 보는 이의 마음을 움직입니다.

보기 드문 천재적 재능을 타고났지만 시대를 잘못 만나 불행한 삶을 살았던 카미유 클로델. 뛰어난 능력을 가진 여성에게 우호적이지 않았던 세상에 맞서 치열하게 작업에 몰두했던 클로델의 작품은 깊은 감동을 줍니다. 그래도 다행스러운 것은 근래에 들어 카미유 클로델의 예술 세계에 대한 재평가 작업이 활발하다는 점입니다. 이제는 다른 누구의 이름도 아닌 클로델 자신의 당당한 이름으로 말이지요. 영혼을 울리는 아름다운 작품을 만든 이가 남자인지 여자인지는 결코 중요한 문제가 아니기 때문입니다.

카미유 클로델, 〈중년〉, 1864

● **참고자료**

무엇이든 예술이 될 수 있을까?

K. 해리스,『현대 미술 그 철학적 의미』, 서광사, 1987
미카엘 하우스켈러,『예술이란 무엇인가』, 철학과현실사, 2004
신시아 프리랜드,『과연 그것이 미술일까?』, 아트북스, 2001
마거릿 P. 배틴 외,『예술이 궁금하다』, 현실문화연구, 2004
김진엽,『예술에 대한 일곱 가지 답변의 역사』, 책세상, 2007
톰 울프,『현대 미술의 상실』, 아트북스, 2003
에프라임 키숀,『피카소의 달콤한 복수』, 디자인하우스, 1996
주자나 파르치,『현대미술에 관한 101가지 질문』, 경당, 2012
로지 디킨스,『현대 미술과의 첫 만남』, 예경, 2005
반 룬,『예술의 역사』, 동서문화사, 1987
로버트 커밍,『미술의 세계』, 21세기북스, 2009
박일호,『미술과 문화』, 미진사, 2012

성형수술로 거듭날 수 있을까?

아서 마윅,『미모의 역사』, 말글빛냄, 2009
엘리자베스 하이켄,『비너스의 유혹, 성형수술의 역사』, 문학과지성사, 2008
도미니크 파케,『화장술의 역사』, 시공사, 1998
움베르토 에코,『추의 역사』, 열린책들, 2008
루시 모드 몽고메리,『빨간 머리 앤』, 시공주니어, 2002
플라톤,『향연』, 을유문화사, 1994
로널드 L. 에이키스,『범죄학 이론』, 나남, 2011
체자레 롬브로조 원저, M. 깁슨·N. H. 래프터 편역,『범죄인의 탄생』, 법문사, 2010
피에르 제르마,『세상을 바꾼 최초들』, 하늘연못, 2006
펑유란,『간명한 중국철학사』, 형설출판사, 2007
정병길 감독, 〈내가 살인범이다〉, 2012

폭력적인 이미지에 노출될수록 폭력적이 될까?

제리 맨더,『텔레비전을 버려라』, 우물이있는집, 2002
홍윤선,『딜레마에 빠진 인터넷』, 굿인포메이션, 2002

손영호, 『미국의 총기문화』, 살림, 2009

데이비드 윌리엄슨 세이퍼, 『게임이 학교다』, 비즈앤비즈, 2010

W. 제임스 포터, 『미디어와 폭력』, 한울 아카데미, 2006

슬라보예 지젝, 『폭력이란 무엇인가』, 난장이, 2011

존 펠프리 외, 『그들이 위험하다』, 갤리온, 2010

바네사 R. 슈와르츠, 『구경꾼의 탄생』, 마티, 2006

양태자, 『중세의 뒷골목 풍경』, 이랑, 2011

『비주얼 박물관 – 고대 로마』, 웅진닷컴, 2002

『베니스의 상인』을 내 마음대로 읽어도 될까?

셰익스피어, 『셰익스피어 5대 희극』, 아름다운날, 2006

살만 루시디, 『악마의 시』상·하, 문학세계사, 2001·2009

프란체스코 티라드리티, 『이집트, 불멸을 이루다』, 예경, 2004

러셀 자코비, 『친밀한 살인자』, 동녘, 2012

제리 맨더, 『텔레비전을 버려라』, 우물이있는집, 2002

『비주얼 박물관 - 기록의 역사』, 웅진닷컴, 2002

이소영, 『실험실의 명화(미술 과학을 만나다)』, 모요사, 2012

플라톤, 『크라튈로스』, 이제이북스, 2007

매튜 키이란, 『예술과 그 가치』, 북코리아, 2010

마가레테 브룬스, 『눈의 지혜』, 영림카디널, 2009

아서 단토, 『일상적인 것의 변용』, 한길사, 2008

죠지 딕키, 『미학입문』, 서광사, 1983

마이클 티어노, 『스토리 텔링의 비밀』, 아우라, 2002

E. H. 곰브리치, 『곰브리치 세계사』, 비룡소, 2010

안네 프랑크, 『안네의 일기』, 문학사상사, 1995

존 보인, 『줄무늬 파자마를 입은 소년』, 비룡소, 2013

타티아나 드 로즈네이, 『사라의 열쇠』, 문학동네, 2011

진품이 아니라면 아무 가치가 없을까?

오광수, 『박수근』, 시공사, 2002

이인식, 『위작과 도난의 미술사』, 한길아트, 2008

토머스 호빙, 『짝퉁미술사』, 이마고, 2010

캐롤 스트릭랜드, 『클릭 서양미술사』, 예경, 2010

반 고흐, 『반 고흐, 영혼의 편지』, 예담, 1999

구리 료헤이, 『우동 한 그릇』, 청조사, 2010

최혜원, 『미술 쟁점』, 아트북스, 2008

E. H. 곰브리치, 『예술과 환영』, 열화당, 1989

아서 C. 단토, 『일상적인 것의 변용』, 한길사, 2008

플라톤, 『국가』, 사계절, 2008

창의성은 하늘이 내린 재능인가?

미하이 칙센트하이, 『창의성의 즐거움』, 북로드, 2003

필립 샌드블롬, 『창조성과 고통』, 아트북스, 2003

로버트 J. 스턴버그, 『인지학습과 문제해결』, 상조사, 1997

아놀드 루드비히, 『천재인가 광인인가』, 이화여자대학교 출판부, 2007

피터 키비, 『천재, 사로잡힌 자, 사로잡은 자』, 쌤앤파커스, 2001

P. 브르노, 『천재와 광기』, 동문선, 1997

오병남, 『미학강의』, 서울대학교출판부, 2003

앙브루아즈 볼라르, 『아주 특별한 인연』, 아트북스, 2005

캐롤 스트릭랜드, 『클릭 서양미술사』, 예경, 2010

은미희, 『창조와 파괴의 여신, 카미유 클로델』, 이룸, 2007

존 타우넨드, 『천재와 괴짜들의 이야기 과학사』, 아이세움, 2007

강성위, 『니체와 예술』, 한길사, 2007

최도빈, 『철학의 눈으로 본 현대 예술』, 아모르문디, 2012

마크 트웨인, 『톰 소여의 모험』, 문예출판사, 2010

루이스 캐럴, 『이상한 나라의 앨리스』, 시공주니어, 2002